mark

這個系列標記的是一些人、一些事件與活動。

NIMSDAI PURJA

勇闖世界
14高峰

BEYOND POSSIBLE

寧斯·普爾加 著

張瓊懿 ———— 譯　張國威 ———— 審定

mark 167
BEYOND POSSIBLE
勇闖世界 14 高峰
作者：寧斯‧普爾加（Nimsdai Purja）
譯者：張瓊懿
審定：張國威
第二編輯室總編輯：林怡君
特約編輯：陳歆怡
封面設計、圖表繪製：林佳瑩 Piecefive
內頁排版：何萍萍、林佳瑩
校對：金文蕙

出版者：大塊文化出版股份有限公司
www.locuspublishing.com
台北市 105022 南京東路四段 25 號 11 樓
讀者服務專線：0800-006689
TEL：(02) 87123898　FAX：(02)87123897
郵撥帳號：18955675
戶名：大塊文化出版股份有限公司
法律顧問：董安丹律師、顧慕堯律師
版權所有　翻印必究

總經銷：大和書報圖書股份有限公司
地址：新北市新莊區五工五路 2 號
TEL：(02) 89902588　FAX：(02) 22901658

初版一刷：2023 年 4 月
ISBN：978-626-7206-92-8
定價：新台幣 480 元
Printed in Taiwan.

本書獻給我的母親——
普娜‧庫瑪里‧普爾加（Purna Kumari Purja），
她辛苦工作一輩子，是她讓我能夠追求我的夢想；
本書也獻給擁有最多八千公尺高山之國——
尼泊爾的所有登山社群。

世界 14 座八千公尺以上山峰

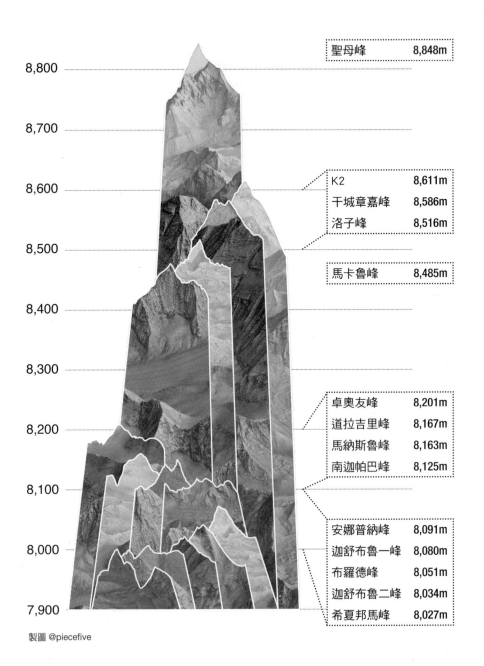

聖母峰	8,848m
K2	8,611m
干城章嘉峰	8,586m
洛子峰	8,516m
馬卡魯峰	8,485m
卓奧友峰	8,201m
道拉吉里峰	8,167m
馬納斯魯峰	8,163m
南迦帕巴峰	8,125m
安娜普納峰	8,091m
迦舒布魯一峰	8,080m
布羅德峰	8,051m
迦舒布魯二峰	8,034m
希夏邦馬峰	8,027m

製圖 @piecefive

Your extremes are my normality.

你的極限，是我的日常。

目錄

第一章　死亡或榮耀

日期：二〇一九年七月三日

埋首越過南迦帕巴峰（Nanga Parbat）半融的雪地時，世界在我的腳底下打滑了。十公尺、二十公尺、三十公尺在一陣模糊中飛馳而過。

我要摔死了嗎？

幾秒鐘前，我還覺得很安心，迎著風，步伐穩健地踩在陡峭的雪坡上。接著突然失去了抓力，冰爪沒能咬住雪地，我開始往下墜，起初很慢，接著愈來愈快，每一秒鐘都在加速，我在大腦裡估算著我什麼時候會徹底離開這座山，墜落在底下某處崎嶇的岩石上，或是陷入哪個深深的冰河裂隙中。

老兄，你沒有多少時間扭轉這該死的局面。

萬一死了，我不能把這悲慘的結局怪到任何人頭上。是我自己選在這漫天飛雪的嚴酷狀況下攀登世界第九高峰的。我決定進行一場瘋狂的破紀錄挑戰，要在七個月內征服「死亡地帶」（Death Zone）的所有山峰；這十四座山峰的高度都超過八千公尺，在這個高度，稀薄

的空氣會讓大腦和身體都感到虛弱衰竭。下撤時，我決定放開固定繩，禮讓一位急著下山的登山者先過。但就在我移動一步、兩步、三步後，雪地開始不安地鬆動，最後剝落坍塌，將我連人帶雪往下送。

我失去了控制，先前為自己此趟遠征所設下的兩個規則，此刻受到嚴峻考驗。規則一：**尊希望為神**。規則二：**在大山上，小事最重要**。放開繩索代表我已經忘了規則二，那是我的疏失，我的問題。

所以我現在只能寄望規則一了。

我害怕在那短短的幾秒鐘內死去嗎？**當然不**。任何時候我都可以毫不怯懦地接受死亡，特別是當這件事發生在我試圖突破大家認定的人類極限時。二○一八年，宣布要打破現有紀錄，以更短的時間攀登死亡地帶的十四座高峰時，測試生理極限就是我想要做的事。當時的基準是韓國登山家金昌浩在二○一三年設下的七年十個月又六天，波蘭登山家捷西．庫庫奇卡（Jerzy Kukuczka）的速度同樣驚人，他在七年十一個月又十四天完成任務。

想要這麼大幅縮短時間似乎過於狂妄，就算是超人都不見得辦得到，但我對自己的信心足以讓我為此辭去了在英國軍隊的職位。我在英軍中擔任了幾年廓爾喀軍人（Gurkha）*，之後又加入了舟艇特勤隊（Special Boat Service，簡稱SBS）──隸屬特種部隊，由最精銳的軍人組成，專門在地表最致命的戰場上執勤。拋下聲望這麼高的職業得承載很大的風險，

但是我已經做好準備，要為我的野心賭上一切。

自信把我推向前，我則把這個挑戰當成軍事任務看待。在計畫階段，我甚至將這個打破世界紀錄的嘗試命名為「可能計畫」（Project Possible），回頭看，這個標題像是在嘲諷那些不願意相信或是無法相信我的夢想的人。這樣的人不少；質疑者來自四面八方，有時候甚至連支持者的聲音聽起來也帶著懷疑。二○一九年，紅牛（Red Bull）網站斷言我的目標猶如「游泳到月球」。但是我知道不是這樣。我不是為了被擊敗來到這個世界的。我的字典裡沒有放棄，即使面對瀕臨死亡的危機也是如此。我不是等著牧羊人拿杖趕的羊；我是頭獅子，我拒絕跟其他人一起行走交談。

從許多高海拔登山者的專業技術來看，我或許還稚嫩。我幾年前才開始攀登八千公尺以上的高山，但是沒多久，我便成了一頭高海拔上的猛獸。我相信有一大部分要歸功於我異於常人的生理機能。一旦上到「死亡地帶」，我在高海拔的行動非常敏捷，走七十步才需要停下來喘息，反觀其他登山者可能走四、五步就得停步歇息。

我的恢復能力也令人驚豔。我經常以飛快的速度下山，在營地徹夜狂歡，然後不管宿醉不宿醉，隔天早上就又開始下一場遠征。這是**「寧斯式登山風格」**：在殘酷的條件下不停地

＊譯註：英國軍隊中由尼泊爾男性組成的特殊部隊，詳見第二十七頁。

追求卓越。無論什麼情況都阻止不了我。

當然，死亡和重傷除外。

我很快地又墜落了三十或四十公尺。我必須在下墜的過程中保持專注。將注意力集中在我的動向和不斷加快的速度；在我愈滑愈遠的同時，定睛在我上方那些沒入雲端的人。將焦點放在我該採用什麼技術才能做一個緊要的滑落制動（self-arrest）*。**我可以把冰斧砍入山壁來減緩滑墜的速度嗎？**我緊握住冰斧，把它拉往自己的身底下，然後將鶴嘴砍向雪面，但是底下的積雪太軟了，抓不住。我又試了一次。**沒有用。**

我那覺得能解決問題的短暫信心驟然消逝。滑墜的速度更快了，我已經完全失去控制，就在這時候……**那裡！**在噴濺的雪花中，我看到先前下撤時用的固定繩。如果我卯足全力抓到它，就有機會靠它撐住。那是我最後的希望了，於是我扭轉身體，伸長手臂去抓那條繩索……**拉到了！**我牢牢地抓住它，手掌感到一陣灼痛，我終於讓自己停了下來。

世界像是深深吸了一口安定的氣息。**我還好嗎？**表面上看起來還好，不過我的腿因為腎上腺素顫抖著，心臟也怦怦直跳。

你沒事，我這麼告訴自己。**不用緊張了。**我花了一、兩秒鐘重整自己後站起來，換上一個新的節奏，找到一個更謹慎的步伐。「確保接下來這幾步是安全的，小心移動……」在上頭那些人的眼裡看來，我肯定很鎮定。我看似已經回復到正常操作模式，好像剛才

發生的事沒什麼大不了的，但那一摔其實把我嚇壞了。信心大受打擊的我緊緊抓著繩子，再三檢查每一個步伐，直到我找回自信。現在我的心態不一樣了。踩在打滑的雪地上，我告訴自己，死亡終有一天會找上我──或許是在「可能計畫」的過程中、或許是再過幾十年、我年老的時候──但不是在南迦帕巴峰，不是在下一秒。

不是今天。

不是今天。

那是什麼時候呢？

我能完成我起頭的事嗎？

第二章　尊希望為神

我有個靈感，想要以瘋狂的速度攀登世界最高的十四座山峰，我想先攀登尼泊爾境內的安娜普納峰（Annapurna）、道拉吉里峰（Dhaulagiri）、干城章嘉峰（Kanchenjunga）、聖母峰、洛子峰（Lhotse）、馬卡魯峰（Makalu）和馬納斯魯峰（Manaslu）；然後快速爬上巴基斯坦的南迦帕巴峰、迦舒布魯（Gasherbrum）一峰和二峰，以及 K 2（又稱喬戈里峰，Chogori）和布羅德峰（Broad Peak）；最後，征服西藏境內令人生畏的八千公尺高峰──卓奧友峰（Cho Oyu，從尼泊爾進入）和希夏邦馬峰（Shishapangma）。**為什麼想這麼做呢？**這是地球上幾處地勢最險惡的地方，而這樣的挑戰，我只給自己半年左右的時間，大多數人會認為這是一件極度瘋狂的事。但是對我而言，它是一個向世界證明的機會，證明一個人只要願意全心全意投入，什麼事、或說**任何事**都是有可能的。

管他有多危險！

這趟冒險以聖母峰為起點，它是世界第一高峰，也是我家鄉的傳奇──喜馬拉雅山脈的地標。對尼泊爾這個內陸小國之外的人而言，聖母峰帶著一種近乎神祕的色彩。但是對還是

個孩子的我，它是個遙遠的實體。我家很窮；從我住的地方到聖母峰基地營，來回一趟所費不貲，就算我是尼泊爾當地人，費用依舊相當高，而且整趟旅程大概要花十二天。前往的路上需要在茶館——沿路村莊的小旅館——過夜，所以我從來沒有機會經歷這樣的冒險。

二〇〇三年，我以英國武裝部隊的青年廓爾喀軍人身分搬到英國，大家老是問我相同的問題：「所以聖母峰長什麼樣子？」不識尼泊爾地理的同袍還以為這座巍峨的大山就聳立在我家後院。我坦誠地告訴他們，我連它的基地營都沒見過，更別說攀登聖母峰，他們都覺得不可思議，彷彿我做為一名戰士的實力也連帶受到質疑。

「朋友，它就在你家門口，你卻沒爬上去過？我們還以為廓爾喀軍人都很猛……」經過十年，這些玩笑和揶揄終於讓我下定決心。

好，我要開始爬山了。時候到了。

二〇一二年十二月，我向世界的至高點跨出了我的第一步，二十九歲的我終於來到了讓人望之生畏的聖母峰腳下。那時我已經從廓爾喀軍團晉級到了軍隊裡的精銳部隊，並透過一位同袍認識了著名的尼泊爾登山家多杰·卡特里（Dorje Khatri），他答應帶我健行到基地營，這趟旅程需要幾天的時間。多杰曾經多次登上聖母峰，是雪巴*嚮導的支持者：他捍衛雪巴

*雪巴這個名字有兩個意思……(1)來自尼泊爾的一個原住民族，或是(2)外國登山客對喜馬拉雅山脈嚮導的暱稱或統稱。

們的權利，為他們爭取更好的報酬，同時也是關注氣候變遷的倡議家，想要讓大家嚴正地看待喜馬拉雅山脈脆弱的生態系統。

沒有比他更合適的同行夥伴了。但是抬頭仰望以八八四八公尺高的姿態矗立在我面前的聖母峰時，我發現光是徒步健行無法滿足我。我想要爬得更高，我不擔心隨之而來的風險。經過一番勸說後，多杰終於答應教我一些攀登八千公尺高山需要的技巧。我哀求他先讓我試試阿瑪達布拉姆峰（Ama Dablam），這是鄰近的一座海拔六八一二公尺的山峰，但是多杰對我的想法一笑置之。

「寧斯，那是一座技術性很高的山，」他說道。「就算攀登過聖母峰的人也不見得能登頂。」於是，我們改以附近的羅布崎東峰（Lobuche East）為目標。登上山頂前，我們在附近的村子租了些器材。攀爬的過程緩慢但平順，在多杰的指導下，我第一次穿上冰爪，走在草坡上，感受腳底的鋼釘咬住草皮的滋味。那種感受很詭異，但我知道那是登山真正的模樣。緩緩向峰頂前進的路上，我在凜冽的狂風中第一次體驗到了攀登的樂趣。

我每走一步都會停下來胡思亂想一番——不時地感到恐懼；覺得極有可能就要失足墜落。我花了許多精力對付這樣的壓力，最後，終於找到了不再害怕、朝著目標前行的信心。

一站上山頂，我就被眼前的景象震懾住：層巒疊嶂的喜馬拉雅山脈被雲霧籠罩著，綿延起伏的山峰在灰色的霧氣中探出頭來。多杰為我指出聖母峰、洛子峰和馬卡魯峰時，我體內

的腎上腺素直飆，一陣驕傲湧了上來，同時也產生一種期待，我要爬上遠處那三座高峰，儘管就高海拔攀登而言，我的起步是晚了。

我想要更多。大約那個時候，我聽到了一個令人振奮的消息：二○一五年，廓爾喀軍團──尼泊爾廓爾喀戰鬥部隊的總稱──將為服役於英國軍隊滿兩百年舉辦一個名為G200的慶典，並安排了一系列精彩的活動，包括在倫敦的廓爾喀雕像處舉行追思會、在國會大廈舉辦招待會，以及在皇家阿爾伯特音樂廳（Royal Albert Hall）舉行戰場紀念活動。而在眾多文化活動中，夾帶了一個攀登聖母峰的訊息。

過去廓爾喀士兵曾經擁有登山高手的讚譽，但是因為戰事頻傳，再加上軍團近期在阿富汗和伊拉克的部署，所以沒有現役廓爾喀士兵曾登上聖母峰。（再者，即使當地居民可以享有折扣，攀登聖母峰的費用對尼泊爾人來說還是非常高昂的。）但是，當這項充滿雄心壯志的計畫宣布要帶十多個廓爾喀士兵從南坳（South Col）攀登聖母峰，做為兩百週年慶祝的一部分，一切都將改變。

這個名為「G200遠征計畫」（G200 Expedition，簡稱G200E）的任務既具挑戰性，又有歷史意義。更棒的是，身為英國特種部隊現役廓爾喀軍人的我有資格參與攀登。我為這個軍團感到驕傲，我願意做任何事來進一步提高它的聲譽，這是件光榮的事業。

為此，我開始磨練提升我的技能，同時拉高我的抱負。身為英國軍隊成員的好處是我可

以參加各種高度專業化的課程。我申請了一門學習如何在極度寒冷的天候中作戰的課程，希望自己能成為這個獨特地形的作戰專家。之後又去爬了美國最高峰，同時也是七頂峰（Seven Summits）之一的德納里峰（Denali）。所謂的七頂峰是指傳統七大洲的最高峰，即亞洲的聖母峰、歐洲的厄爾布魯士峰（Elbrus）、非洲的吉力馬札羅山（Kilimanjaro）、南極洲的文森山（Vinson）、南美洲的阿空加瓜山（Aconcagua）和大洋洲的卡茲登茲金字塔（Carstensz Pyramid）。

海拔高度六一九〇公尺的德納里峰不是鬧著玩的。它的氣溫可以低到攝氏零下五十度，與世隔絕且寒冷對我這樣的新手是個大難題，但同時也是絕佳的訓練場。我學會了繩索技巧，並將我在特種部隊鍛鍊來的體力充分用上。我必須拉著我的雪橇在厚厚的雪地上行走數個小時，還得留意不要掉入隨處可見的冰河裂隙。

接著，我在二〇一四年攀登了我的第一座「死亡地帶」高峰。道拉吉里峰（海拔八一六七公尺）像頭野獸，厚厚的白雪覆蓋在險峻的陡坡，讓它獲得「白山」的稱號。可怕的死亡率也使它成了世界上最危險的山麓。直至我攀登時，已累積超過八十名登山者在該山遇難。它的南面還沒有人攀登過，即使是史上第一位成功獨攀聖母峰的萊茵霍爾德·梅斯納爾（Reinhold Messner），也在這個顯然無法突破的路徑敗北。

雪崩是攀登道拉吉里峰最大的威脅，突如其來的雪崩可以將行經的所有人和東西一掃而

空。一九六九年，五個美國人和兩個雪巴人就是因此喪命。六年後，一支日本遠征隊的六名成員也因為遇上雪崩被活埋。攀登道拉吉里峰不容掉以輕心，特別是對一個只有十八個月攀登經驗，對高山極度惡劣的狀態認識有限的新手。但是我想要把握獲准離開阿富汗戰場的時間，好好加強我的攀登技巧，所以決定放手一搏。

一位空降特勤團（The Special Air Service，簡稱 SAS，隸屬英國特種部隊）的弟兄決定陪我上山，基於保密的緣故，我們姑且叫他詹姆斯。我們兩人戴著雷朋太陽眼鏡，穿著夾腳拖和短褲抵達基地營，看起來完全沒有登山人該有的樣子，抵達的時間也很不恰當。我們加入了一個規模較大的遠征隊，他們已經在空氣稀薄的環境進行了一個月的高海拔適應。坤布冰瀑（Khumbu Icefall）的一場雪崩讓他們沒有足夠的時間前往聖母峰，所以才改以道拉吉里峰為目標。

我們兩個則是礙於軍隊休假時間有限，沒辦法按高海拔登山者的理想步驟進行攀登，像是沒能做到高海拔適應輪轉（acclimatisation rotations）*。相較之下，我們的登山夥伴們看似

*登山者通常會在八千公尺高峰待上幾個月。他們會花幾個星期的時間從基地營移動到一號營地，好讓身體習慣高海拔帶來的影響。接著在一號、二號、三號營地間來回移動，白天往高處爬，晚上回低處睡覺，直到噁心、呼吸困難和頭痛等急性高山症的症狀趨緩為止。這樣的適應模式被稱為「適應輪轉」。一旦在高海拔處安頓下來，就耐心等待攻頂窗口（summit window，即天氣適合攀登的時機）到來——有時得等上數週，然後一鼓作氣攻上峰頂。

來真的，早早就進到這個地區安頓下來。一起出發徒步前往基地營時，我們很快就落在眾人之後。詹姆斯的高海拔適應非常辛苦，我們比其他人多花了三天才走完路程。

「你們是做什麼的？」一位先生問道。我們剛到時，他就對我們的模樣感興趣。我知道他在想什麼。這兩個要不是無所畏懼的獨行俠，就是缺乏概念的莽夫，攻頂時必須盡可能避開的麻煩人物。

我聳聳肩。我們兩個都不打算將我們的軍人身分全盤供出，特別是我們必須遵守某種程度的保密規定。另外，我們也希望別人用我們的攀登能力來評斷我們，而不是我們的精銳戰鬥專長。

「我們在軍中服役。」我最後這麼回答，希望能讓話題就此打住。

這位登山客疑惑地挑了挑眉毛。雖然我們帶的登山裝備看起來像胡亂湊合的，但是品質並不差。即使如此，我們的登山夥伴還是把我們歸類為無知的遊客。他們的假設不能說全錯，但是我不打算讓他們在我的弱點上挑毛病。在基地營，我們積極地為首度適應輪轉做預備。我們打算接下來這週每天爬到通往峰頂路上的一號和二號營地，然後在低處過夜，直到我們認為做好了攻頂的準備。

開始第一次適應性攀登後，我們立刻發現詹姆斯沒有跟我一樣的生理機能。這在我們徒步前往基地營時就已經很明顯。正式開始第一次輪轉，要爬到一號營地時，他便無法跟上我

向前推進的步伐。高山症讓他非常難受，我們在一號營地停下來休息時，我發現他辛苦地奮戰著。

隔天，我背著三十公斤的行囊再次衝刺，詹姆斯則是在將大部分設備交給一位雪巴的情況下，還是無法跟上。我其實也沒有炫耀的資格，因為沒多久，我自己也虛脫了。衝動之下，我想要展現我的速度，最後卻把自己逼過頭。我在一號營地喝茶休息了幾個小時後，我的夥伴還是沒有出現，這時我突然冒出一個可怕的念頭。

詹姆斯還活著嗎？

除了經常發生令人驚駭的雪崩之外，道拉吉里峰還以深邃的冰河裂隙聞名。詹姆斯和他的雪巴會不會不小心踩進看不見的冰河裂隙了？如果是這樣，他們的屍首恐怕不是幾天內就能被發現。驚慌之中，我收拾起鍋子和杯子（我已經學到在山上東西不可隨意放，最好隨時帶在身上，以防萬一），打算回頭往基地營去找他們。

沒多久，有兩個人緩緩地朝我走過來。我很快看出那是我的登山野伴，只不過詹姆斯的狀態比之前更糟了。

「這是座大山，兄弟，」我打過招呼後對他說。「你還在適應期掙扎，背包讓我來背吧。」

我伸手想要減輕他的負擔，但是詹姆斯有些遲疑。他不想要屈服，可是我很堅持。他這

種態度在跟特種部隊一起穿過戰區時，是值得嘉許的。但是在道拉吉里峰這樣危險的山上，無異於自殺行為。

「聽著，放下你的自尊，」我說道。「如果你想要登上山頂，就讓我幫你。」

詹姆斯讓步了，我們踩著緩慢但穩健的步伐回到一號營地，可是這一路下來，我也累壞了。我衝過頭了，高山給我上了重要的第一課：**絕對不要無謂地把自己累到虛脫**。從那時候起，我就決定不再浪費力氣，只在我該做的事上努力。幾天後，我初次登上八千公尺峰頂的日子到了，從基地營前往道拉吉里峰頂的路上，我確保自己走在領導隊伍的最後一個，一方面是尊重幾位帶我們上山的雪巴人，另一方面是我從來沒有攀登過這樣的高山，不想要再經歷一次體力耗竭了。

就在這個時候，我注意到幾位嚮導間不斷輪替的工作模式。每隔一段時間，走在前頭、為大家在深度及腰的雪地開路的雪巴人會休息一下，交由另一位嚮導來接手他的工作。這時候他會走到隊伍的最後面，直到再次輪到他開路。其他人只需要跟在他們在雪地上留下的腳印往前走就可以，這樣走起來輕鬆多了。我後來得知這個技術叫「開路」（trailblazing），由無私奮鬥的雪巴嚮導幫登山隊走出一條平順的上山路徑。這讓我對每一位雪巴嚮導的付出充滿敬意。

開路時，有兩項重要的技巧＊。第一個適用於雪深及膝或小腿的地面：在該情況下，開

路者的每一步都必須把膝蓋抬到胸膛，然後將腳扎實地踩進雪堆裡，留下深深的腳印。第二個用在氣候更嚴峻，積雪的高度深及大腿或是腰時。這時候，帶隊的人必須用臀部往前推，在雪堆中製造出一些空間後，再踏出下一步。

突然，我前面有個人離開了隊伍，想走到最前面去幫忙。

我喊他：「喂，老兄！你在做什麼？你這樣不會把雪巴人惹毛吧？」

他對我揮揮手。「不會的。我只是想要盡我的力量，幫這些雪巴弟兄一把⋯⋯」

我以為這樣跑去帶隊，對登山嚮導是一種不尊重的行為，像是想要逞英雄似的，我也已經得到過教訓，在險峻的高山上逞英雄是危險的。但事實證明我錯了，一位雪巴人很快就解開了我的疑惑。

「寧斯，積雪很深。如果你有力氣的話，請到隊伍前面去幫忙⋯⋯」

受到激勵後，我也到前頭去帶隊。我抬起腿往下踩，然後像拉活塞一樣地把腳從雪地中拔出來。這項工作很艱鉅，但是想到我跨出去的每一步都將帶來顯著的進展，且成就更大的

<hr>

＊我也學到了不同的登山方式。在道拉吉里峰上，我們和一個架設繩索的團隊合作，然後利用繩索將自己拉上陡峭的斜坡和岩面。阿爾卑斯式（Alpinestyle）的攀登強調整個團隊快速地移動，為了安全，會把大家用繩繫在一起，如果團隊中有一個人滑倒或墜落，其他人可以努力撐著，以防止打滑的人墜得太深。最後是獨自攀登（solo climbing），不管是開路或攀登都自己來。

群體進度，我便義無反顧地穩步向前。我的大腿和小腿又痠又痛，但是我的肺卻相對輕快。

這樣的操練可以擊垮任何高海拔上的體能高手，但似乎沒有把我擊倒。我非常勇壯。**砰！**

砰！砰！我一步步用力踩著。回頭去看我走了多遠時，我大吃一驚。我遙遙領先，其他登山

夥伴都成了遠處的黑點點。

哇，我找到我的天賦了，我欣賞著身後那道深深的印痕，心裡這麼想著。我不過是放空

大腦一心一意往前行進而已，就像運動員們提到他們打破世界紀錄或是拿到冠軍的那種心流

（Flow）境界，**我渾然忘我**。

這次我很注意不要再像之前那樣衝過頭導致虛脫，我慢慢走向下一個山脊，等了一個小

時後，同隊的夥伴們才追上來。他們圍著我時，擔任領隊的雪巴嚮導拍拍我的背，興奮地大

叫。那些幾天前還看不起我、不認為我有機會攻頂的隊員，現在全來跟我握手致意。

大家似乎因著我努力發揮腿上功夫而感到寬慰，我的投入徹底翻轉了隊上每一位成員的

態度。**我不再只是一名觀光客**。我的心態也改變了。之後直至峰頂，一路上有七〇％的時

間是由我擔任開路者。這番成就不但讓我感到驚訝，也讓我底氣十足。

「老兄，」我告訴自己，「高海拔處的你是個狠角色。」

§

我的基因沒有帶給我關於遠征死亡地帶的任何優勢，攀登高峰更是跟我的成長背景扯不上關係。還是個孩子時，我有兩件想要做的事。第一個是成為廓爾喀軍人，就像我父親一樣，因為他們在世界各地都被認為是一支無所畏懼的軍隊。做為一個戰鬥單位，他們的分布遍及尼泊爾、英國和印度軍隊，以及新加坡警察；雖然他們都來自尼泊爾，但每個人都被視為菁英戰士，胸懷大志且忠誠，對英國女王和國家有堅定的信念。

如果你想要知道更多關於廓爾喀軍人的故事，有很多歷史書籍可以參考，以下是簡單的背景介紹。一八一四年到一八一六年，尼泊爾（當時叫廓爾喀王國）和英國東印度公司（British East India Company，簡稱 EIC）的私人軍隊（規模為正規英國軍隊的兩倍）間發生戰爭，尼泊爾戰士的技能令人激賞，以致於後來投向英國東印度公司陣營的士兵在經過條約協議後，都被以「非常規部隊」雇用。

廓爾喀軍人後來成了備受尊敬的軍團，在第二次世界大戰以及伊拉克和阿富汗的反恐戰爭中，都有廓爾喀軍人參與。我的兩個哥哥甘格（Ganga）和卡莫（Kamal）也都追隨我父親的腳步，每次他們休假回到尼泊爾，大家都把他們當大明星對待。廓爾喀軍人是個傳奇，他們的格言是：**寧死也不願當懦夫**，一如他們英雄主義的形象。屢屢告捷的出戰任務和不顧一切的冒險精神則加深了這個形象。

我的第二個職業抱負是成為政府官員——我想要當尼泊爾的羅賓漢，劫富濟貧。我成長

的國家很小，人民被剝奪太久了；就連我還是個孩子時，就明白我周圍的人擁有的很少，貧窮率高得嚇人。很多尼泊爾人是印度教徒，即使他們並不富有，對寺廟的奉獻卻很大方。

但我不想這樣。要是我有錢，我寧願把它拿去救濟無家可歸的流浪漢，還有寺廟外那些盲人和殘疾人。有些因為嚴重受傷或是因為生病失去工作的人會在公車上賣藝，我也會如此對他們。

我每一次給錢都會有個附帶契約：**兄弟，這錢給你，但不要拿來買酒，先確保你的家人有東西吃**。我一直都是這個樣子。錢從來不吸引我，但是我小時候的夢想是找一份有權威的工作，要穿制服的。不是我想要權勢或地位，而是我想要讓錢從尼泊爾那些超級大富翁，特別是貪汙腐敗的那些人手中流出來，然後把贓物分給一無所有的人。

會有這種態度或許不稀奇，畢竟我從出生開始就是窮困過來的。一九八三年七月二十五日，我出生在尼泊爾西部米雅迪區（Myagdi）一個叫達納（Dana）的小村莊。它的海拔位置大概在一六〇〇公尺，所以我並不是腳踩冰爪長大的，也不是擁有高海拔生理構造的人。道拉吉里峰是該地區最大的山，但是跟我家還是有段距離，得費一番力氣才到得了。

我和哥哥甘格、吉特（Jit）和卡莫大概差了十八歲，後面還有個妹妹安妮塔（Anita）。我們是個充滿愛的家庭；縱然沒有錢，擁有車是天方夜譚，但是我的童年很快樂。我不需要太多東西就能感到開心。

據說，我爸媽在我出生的很久以前就對尼泊爾的現狀很反感。最初他們面臨的問題起於兩個來自不同階級的人結為連理。這在尼泊爾是不成體統的事，他們的家族因此對這樁婚事極為不滿。很快地，他們的父母以及兄弟姊妹都疏遠了他們，這意味著他們得一無所地開始新的生活。

我爸那時候在印度廓爾喀軍團服役，但是光靠他的薪水不足以養家餬口，所以甘格、吉特和卡莫出生後，我媽就開始在村裡的農場工作賺錢。大部分的時候，她背上至少都背了一個孩子在工作。既要幫忙賺取生活費，又要照顧年輕的家庭，她的工作量可想而知，但是她從沒放棄。我許多職業上的道德觀都來自我母親——她對我的影響深遠，對許多景仰她的人也是如此。

媽媽沒受過教育，這一點肯定讓她很在意，所以她才會想辦法幫助該地區的其他女性改變她們的願景，最後成了一名倡議家，致力於改變大家對性別和教育的態度。這在當時的尼泊爾並非常態，但是媽媽為了她的信念奮鬥著。大部分的時候，她賺的錢只能勉強供應我們三餐，但是我們家還是熬過來了。之後，哥哥們的年紀一旦夠大，便開始幫忙工作。他們任務之一是在清晨五點前起床，走兩個小時的路去給家裡的三頭水牛找草吃。然後再到學校上一整天的課。

我的日子稍微輕鬆點。家裡的院子有幾棵柳丁樹，秋天果實成熟時，我會爬到樹上搖動

枝頭，讓果實掉到地面。很快地，地上就都是柳丁，我會一直吃，直到飽了為止。隔天撿起更多戰利品，再度飽餐一頓。但是我四歲時，我們家搬到了奇旺區（Chitwan）的藍納加（Ramnagar），那是個位於叢林裡的村子，距離達納二三七英里，是整個國家最熱、最平的地方。達納有幾條湍急的河流很容易氾濫，爸媽對頻繁發生的土石流帶來的災難感到憂心。

我不是特別在意搬家的事。家門口就是叢林，媽媽進到灌木叢裡就可以找生火的樹枝，而我則是到處找麻煩：街上、林子裡、水邊——探索潛力無窮。

很小的時候，我就知道我不需要很多東西就可以獲得情緒上的滿足。這或許可以解釋為什麼我之後可以在混亂的戰爭中，或是山邊的帳篷裡度過大把時間。與大自然為伍的我最是開心，到處都有可以探險的地方，雖然說每次我得意地帶著我捕獲的戰利品回家給媽媽看時，她總是不屑一顧。

「你帶這些蟲回來做什麼？」她抱怨道。

末不上學時，她不介意我獨自在藍納加探索。大多時候我會去河邊，在河岸上從早上十點待到下午五點，抓螃蟹和蝦子來消磨時間。媽媽非常嚴格，但是週

生活很快地有了改善。哥哥們離家去加入廓爾喀軍團時，他們說那是為了要讓我過上一點的日子。他們每個月都會寄一大筆錢回家，那是給我的禮物，要讓我進小天堂高級中學（Small Heaven Higher Secondary）——位於奇旺的英語寄宿學校——的基金。這是件極度奢

侈的事，但是媽媽經常提醒我，他們的慷慨是暫時性的。

「有一天他們會結婚，」她總是這麼告訴我。「會有自己的家庭得照顧，沒有辦法繼續支付你的教育費用。」

即使還是個年幼的孩子，我心裡已經有了養家的計畫。「沒關係，」我告訴母親，試著擺脫任何壓力。「等我長大，我會通過考試，然後在學校或是幼兒園當老師。那時候我就有能力照顧妳了。」

但事實上，我想要成為一名廓爾喀軍人。

我顯然是個當軍人的料。剛開始上寄宿學校的時候我才五歲，卻很適應離家的生活節奏。大家一起住在宿舍，那是個年紀大的孩子大權在握，不乖的孩子會被老師打的地方。這是我的第一個挑戰，我必須學會在這個艱難的環境中生存——而且得快點學會。

隨著年紀增長，我在同齡層中算是強悍的，但是我還有許多年紀比我大的孩子得對付。媽媽帶著食物或其他東西來看我時，只要她一離開，就有個年紀大的霸凌者會來敲我的門。有時候他會搶走我的食物，但是我卻拿他沒轍。

我的第一個求生本能是逃跑，快速跑到樹林裡，讓他們沒辦法搶我的東西。我的第二個求生本能是反擊。隨著發育，我的速度很快，耐力也夠，對體育課上的田徑活動游刃有餘。到了十幾歲時，我決定開始學跆拳道。很快地，我學會了如何變得更強壯了，愈來愈強壯。

何自我防禦，還一路擊敗對手，拿到了區域冠軍。

一直到我上九年級，我只輸過一次，對手是尼泊爾的國家冠軍，而且比我大了好幾歲。跆拳道是我成為男人的第一步。

有惡霸來搶我的食物時，我會跟他面對面，然後揍他一頓。之後就很少有人找我挑戰了。

我的下一步是申請加入廓爾喀軍隊。

第三章　寧死也不願當懦夫

我是人體抗生素。

大約十歲時，我感染了肺結核，這在尼泊爾是一種嚴重且令人憂心的常見疾病，但是我最終戰勝了它。再大一點，我患了氣喘。醫生在解釋它可能造成的長期影響時，我心想，**不會有問題的**。沒有什麼可以阻止我過我的生活，我會擺脫它的。後來不管在樹林裡奔跑或參加學校的長跑比賽，我都如魚得水。

我從小就知道正向思考的力量；我不允許自己被疾病或任何為其他人帶來長期折磨的慢性病打倒。我覺得自己是人體抗生素，因為我要自己這麼想：我相信自己會好起來。**我相信**。同樣的態度讓我進了英國軍隊，龐大的壓力下，我的韌性再一次被鍛造。壓力像力場一樣包圍著我，讓我很快便覺悟到，當一名戰士擁有無法搖撼的自信時，什麼事都是可能的。

一旦加入廓爾喀軍隊，我會需要我所有的自信。

廓爾喀軍人的選拔過程是出了名地殘酷，從一開始就毫不留情。我從哥哥們那聽了各種故事。在進入廓爾喀軍隊訓練前，這些十七到二十歲的申請者都得接受非常徹底的身心評

估。例如蛀牙超過四顆的便會淘汰。裝假牙、牙齒縫隙太大等，都是被拒絕的理由。另外，對大腦能力跟生理優勢同樣注重。

我必須拿到我在尼泊爾學校的畢業證書，學歷大概介於英國的中等教育和高等教育間。二〇〇一年，一名退役的廓爾喀軍人來村子對我做了詳細的檢查。我整個身體都被他看光了；任何疤痕都可能導致我被退貨，很幸運地，我在打跆拳道期間沒有留下任何嚴重的舊傷。但是最後，我還是落選了。真正的原因我並不清楚——我通過了所有的生理和教育評估——但我猜想是因為評估員不喜歡我。

只有十八位申請者通過生理測驗，我是其中一位，但是在最終的候選人排名上，這位退役廓爾喀軍人把我排在第二十六位。那年只有二十五個人可以進到廓爾喀軍選拔的下一階段，這個結果讓我非常憤怒。士氣低落的我抱怨這一切的不公平，甚至考慮要放棄加入軍隊的夢想。但是最後我克服了我的沮喪，雖說心裡還是感到不滿。隔年的第二次嘗試成功了，我很快地進入區域選拔階段。在做了伏地挺身、仰臥起坐和舉重等測試，考了英文和數學後，我進入了第三階段，也是最後階段的中央選拔。這個階段的任務更加困難了。

廓爾喀軍團中央選拔著名的測試之一是竹籃賽（Doko Race，尼泊爾語中「竹籃」的發音為 doko）。申請者必須將一個裝滿三十公斤沙子的竹籃用頭帶掛在頭上，然後在四十八分鐘內跑完五公里的上坡路段。

跑步的部分對我不是太大的問題。我對田徑運動的熱愛後來有了頗為正式的發展：七年級時，我協助老師為想要參加區域錦標賽的孩子進行測試，他們的年紀都比我大了兩歲或三歲。我的工作是用白色筆畫出跑道。在四百公尺比賽時，我純粹為了好玩，也跟著一起跑。過第一個彎時，我跑在領先群的後面，但是到了第二個彎時，我停不下來了，一陣衝刺後過了前面的人，通過終點線，拿下第一名。

老師抓著我的手臂。他以為我是中途跑進來惡作劇的。

「普爾加，你從哪裡跑來的？這是在開玩笑嗎？」

「我沒有，」我緊張地說。「我跟其他人同時起跑的⋯⋯你問他們！」

確認我跟其他孩子的確是公平競賽後，學校別無選擇，只能把我這個七年級的孩子丟進主要由十年級男生參加的區域錦標賽。

「雖然你的年紀比較小，但是我們決定讓你參加比賽。」老師說道。

那時我還不懂壓力，關於大家對我的期待或是該怎麼準備也渾然不知。即使如此，跨校錦標賽時，我還是一口氣參加了一千六百公尺的接力賽、八百公尺、二千四百公尺和五千公尺的比賽。我認為我做好準備了。跑步鞋和釘鞋對我是負擔，所以我打算赤腳跑，而我唯一的戰術就只有「比賽上半場跟在後面⋯⋯然後衝！」但就憑著這個念頭，我拿下了八百公尺和二千四百公尺比賽的第一名，還帶領其他人獲得一千六百公尺接力賽冠軍。對學校而言，

這場豪賭讓他們贏了好幾把。

因為我的跑步能力很強，所以這部分不成問題，但是裝滿沙子的竹籮是個挑戰，即使我之前不知道是什麼原因，曾在學校受過一些非正統的訓練。那時我經常在早上四點溜出宿舍，到附近的街道跑步，為了提高對體能的鍛鍊，我會揀地上的鐵條，然後用彈力繃帶把它們纏在腿上跑。等太陽出來後，我才溜回床上。我希望當時的努力有所幫助。

我的另一個優勢是我的兩個哥哥都經歷過這個艱難的測試，知道會發生什麼事。測試前，卡莫剛好休假，測試的地點一樣在博克拉（Pokhara），已經在二〇〇二年退役的甘格也在那裡。他們陪我一起制定計畫，訓練了幾天。

「寧斯，我們必須提升你的訓練強度。」一天下午，卡莫這麼說道。他讓我拿著一個竹籃，然後丟了一塊大石頭進去。我的手臂因著它的重量彎曲用力。「先習慣一下這個重量，然後我們開始跑步。」

我們沿著河流、順著陡峭的小路跑過博克拉崎嶇的地形。我用頭支撐的竹籃感覺有十噸重，脖子、背和小腿都感到刺痛。結束時，卡莫低頭看了他的手錶，皺起眉頭來。

「你花了一個鐘頭，寧斯。這樣的表現是不會過關的。我們明天再試一次。」

隔天，我的速度快了些，來到五十五分鐘。再隔一天，我沿路快跑，終於在四十八分鐘內跑完五公里。不會有問題了。但是正式參加竹籮賽時，有一大群十多歲的孩子跟我一樣想

要通過中央選拔。我看了一下隊伍，覺得有點不安。聽說他們當中有些人花錢請當地的體育公司以高強度的訓練計畫幫他們做了準備。他們看起來很有把握，有些人還特地穿了新球鞋，剪了令人敬畏的軍人髮型。

我不需要覺得有壓力。比賽結束時我在領先群中，我知道我有資格加入全世界最驍勇的軍隊。

§

體能測試最後階段的伏地挺身對我不是問題。引體向上、仰臥起坐、短跑、越野跑和折返跑我也都輕鬆過關了，甚至還在一英里半的賽跑上得到第一。英文和數學考試也沒有對我造成困擾，最後，我通過英國軍隊的徵選，很快地成了英國女王廓爾喀工兵部隊的一員。

通過中央選拔後不到兩個星期，我飛往英國，去到位於約克夏郡（Yorkshire）卡特里克村（Catterick）步兵訓練中心的廓爾喀部隊訓練場。我從來沒有出國過，更別提像英國這樣遙遠的地方，但是融入不同的文化應該是個相對容易的挑戰，至少我當時是這麼認為的。

「**這沒什麼，**」我心想。「**我待過寄宿學校。我的英文很棒。沒問題的。**」

二○○三年一月抵達時，我非常錯愕。飛機降落在倫敦希斯洛（Heathrow）機場時，天氣很冷。我以為巴士會載我們經過倫敦市中心，來一次小型的觀光導覽，讓我們一睹大笨

鐘、聖保羅大教堂和白金漢宮等著名景點。沒想到車子卻直接上高速公路，走了一條風景優美，有綿羊、丘陵和零星服務站的道路……待抵達北英格蘭時，我適應當地文化的自信立刻消失得無影無蹤。

首先，天氣非常惡劣，風雨交加，那雨簡直是橫著下的。其次，語言屏障確實存在，我無法和當地的孩子溝通。在學校，我的英文書寫能力還不錯，但是一旦遇到不同口音的英文，我便和鴨子聽雷一樣。北部腔（Geordies）、曼徹斯特腔（Mancunians）、倫敦腔（Cockneys），每一種方言對我來說都跟外星語一樣。我在英國遇到的第一個人來自利物浦，和他握手打招呼時，我被他濃厚的蘇格蘭腔嚇壞了──

我完全聽不懂他在說什麼。

在尼泊爾時，我受的教育不管是聽、說、讀都是用英文進行的，但是沒有人警告過我，不同地區會使用不同口音這件事。被丟到實際生活中和英國孩子相處時，我處於嚴重的劣勢。開始的幾個星期，我經常迷失在對話中，心裡想著，**搞什麼鬼啊？**

在卡特里克的新兵訓練期間，我還學到要怎麼好好穿衣服：我們必須遵守的眾多規定中，有一項是任何時候都得穿著軍服和靴子。第一次到沙灘時，我們排的人甚至光著腳丫，捲起西裝褲管，把外套披在肩上。當時經過的人肯定覺得我們太荒唐了。

當進入戰鬥的正題時，我可是做好了萬全的準備，但是我花了四年的時間才真的上場。

在為期三十六個星期的廓爾喀訓練課程中，我學會了軍團的核心原則；我們進行了文化訓練和步兵戰場訓練。結束新兵訓練後，我加入了廓爾喀工兵部隊，並按指示進行職業選擇，我必須從包含木工、水電工等職業項目中選擇一項技能學習。我選擇了建築和裝修，並在肯特郡（Kent）的查塔姆（Chatham）學會了砌牆以及油漆和室內裝潢的細節。這些工作很乏味，但很有價值，因為一來，萬一從軍這條路走不成，我還可以從事其他職業。

之後，我學習戰鬥工兵（combat engineer）必須具備的所有技能，並開始了一系列的實地演練。最後，在德文郡（Devon）萊姆斯通（Lympstone）的皇家海軍陸戰隊訓練中心完成十三個星期全副武裝的突擊課程後，我在二〇〇七年被派到阿富汗參與赫里克行動（Operation Herrick）──一項為期十二年的政策，目的是在阿富汗境內保有駐軍，同時監測塔利班可能策劃的任何恐怖活動。幫助當地人建立新政府也是我們的目標之一，但是這件事的阻力很大。

有時候，我的工作是大範圍地清除「簡易爆炸裝置」（improvised explosive devices，簡稱IEDs）。執行任務時，皇家海軍陸戰隊的突擊隊會先行進入，在檢測到可疑的引爆裝置時，我們的團隊就得負起清理該區的任務，先精準地定位爆炸裝置所在之處，然後拆除爆炸裝置。如此一來，我們的部隊才得以安全地前進。從事這項工作會一直處於緊張狀態，因為只要出一點差錯，我就可能被炸成碎片。另外，我們的工作內容非常講求速度。我沒有多餘

的時間暴露在外磨蹭，因為敵人隨時可能發動攻擊。

大部分時候，我和四十位突擊隊員一起共事，這是皇家海軍陸戰隊的營級編列。聯合行動的任務之一是挨家挨戶巡邏，檢查是否有彈藥、武器，或是塔利班藏匿的毒品。我是個非常忠誠的士兵，為廓爾喀軍人在英國軍隊的風評感到驕傲——我會做任何事來捍衛它。我對英國女王和王室也十分敬重——他們對我而言代表一切。但是我也不怕說出我的想法。

一次行動中，我被分配探測某個敵人場地是否有誘殺裝置，當時我的單位表現並不是特別突出，所以我認為我必須格外小心，不能犯任何錯。可是我察覺有一位指揮官一直在我後面盯著，而且愈來愈不耐煩。

「普爾加，動作快一點，」他說道。「有什麼問題嗎？」

「我是可以快一點，」我說道。「也可以跳過一些地方不做，然後跟你說『好了！』但是我想要好好地執行，因為我不想要將來廓爾喀士兵因為簡易爆炸裝置探測上的失誤被責怪。這不只是關係到我而已……」

我也不喜歡我的長官問我是不是有問題。**他是在影射我是因為害怕，所以沒辦法趕快完成工作嗎？**巡視完一圈後，我果真找到一顆隨時可能引爆的炸彈，所以沒錯，我是有點不安，但是我不會亂來。我的世界裡沒有懼怕，就算身處阿富汗也一樣。

「你覺得我他媽的害怕這？」我繼續說，然後把定位炸彈和地雷的偵測器扔在地上，不

疾不徐地繼續在房間走動。「我的性命在這裡不算什麼，但是我的聲譽很重要。這就是為什麼我想要好好地做事。」

「噢……」我的指揮官說道。他似乎被我嚇到了，不敢反駁我的不服從。

在阿富汗沒多久，我就對皇家海軍陸戰隊產生敬意了。我喜歡他們的精神。他們各個都是超級戰士，卻都很謙虛，我非常欣賞這點。雖然我對自己有高度的自信，但我並不喜歡壓倒性的自我——龐大的自我。每當我們一起捲入槍戰時，雙方之間就會產生一種互相的尊敬。

在這種情況下，通常是由廓爾喀士兵負責近距離的戰鬥協助，我們會被要求在敵方陣地門口設置 L9 棒狀地雷（19 bar mines）。這原本是一種反坦克的爆炸物，拿來移除障礙物也非常有用；它們可以輕易炸毀阿富汗常見的厚牆。我的工作通常是偷偷爬到門口，裝好地雷後逃跑，然後……碰！這時部隊會從還在冒煙的洞口進入，解決掉跟我們交戰的敵方戰士。

其他時候我拿的是輕型機關槍。我會在清晨四點起床，在沙漠中的遼闊谷地巡邏，好讓在附近觀察的人知道我們的存在；我的部隊會在炙熱的天氣中，在城鎮和村莊走動，和友善的當地人聊聊天，也接受那些不怎麼友善的人攻擊。這樣的工作壓力很大，但是意義重大。

只要槍聲一響，我體內的腎上腺素就立刻飆升。

我的日常生活就是戰鬥，它的風險定義明顯。很不幸地，有人會陣亡，而有一天，這個人可能會是我，但是我已經做好了準備。我一直想要超越和突破。有時候我會聽到一些和我的部隊不相關的事，像是拯救人質、強勢逮捕塔利班的重要人物或上門突擊等行動，這些都是由空降特勤團（SAS）或舟艇特勤團（SBS）所執行。這些鮮為人知的軍團組成了英國的特種部隊，對我而言，他們的工作屬更高一等，甚至在廓爾喀軍團之上。我在卡特里克第一次聽說他們後，就留下了深刻的印象。

哇，我想成為他們的一員。

我喜愛當軍人，但更喜愛要就當最好的想法，而英國特種部隊就是這樣的菁英。於是，在二〇〇八年結束之際，我評估了我的選擇，得知SBS隸屬皇家海軍陸戰隊，而SAS則隸屬英國陸軍。一開始，我對加入SAS比較有興趣，所以研究了該中隊的作業方式和申請條件。他們的活動範圍跨域海、空、陸，讓我十分佩服。但是後來一個朋友給了我一些關於SBS的情報，我發現他們更厲害。

「這些人會跳傘、可以在陸地上和海上戰鬥，」他說道。「所有SAS做的事他們都做，但是他們還能在潛水和游泳時戰鬥。」

在阿富汗時，我和皇家海軍陸戰隊合作過，我知道我可以順利融入他們，至少精神上是這樣，沒多久後我參加了SBS的介紹課程，我的申請也在二〇〇八年被接受了。接下來的

特種部隊選拔為期六個月，它將以激烈的測試，將有能力和沒有能力參加這個團隊的軍人區分出來。在廓爾喀軍團待了六年後，我準備要更上一層樓，我成為軍中菁英的時刻到了。

第四章　努力不懈地追求卓越

我說想要加入 SBS 時，沒有人相信我，大概是因為從來沒有廓爾喀軍人成功進入他們的行列，不過我倒是知道有幾個弟兄進了 SAS。但是 SBS 的難度更高，因為中隊的每個人都必須能游泳和潛水作戰，而廓爾喀軍人來自內陸國家，所以情勢一開始就對我不利，我周圍的人也都清楚。

就算通過了選拔計畫，我還必須熬過一系列的專業課程，才能進入 SBS。水中作業對我而言是全新的體驗，但是我樂於接受挑戰。然而，還是有質疑的聲音從廓爾喀軍團傳來。

你在開玩笑吧！你只是說說而已吧！

我忽略那些評語，朝著我的目標前進。

我知道成為特種部隊的成員，適應性非常重要。我不但得適應工作強度的增加、危險戰區敵軍防線後方的激烈作戰風格，還要適應我周圍的人。因為我來自尼泊爾。

我跟中隊裡的任何人都不一樣。為了應付文化衝擊，我決定學一些英國笑話，像是雙關語笑話、黃色笑話、老電視劇的笑話和脫口秀笑話。尼泊爾人的幽默和 SBS 裡的幽默很

不一樣，所以我記下了一些很不錯的笑話和有趣的故事

為什麼那個金髮女郎一直盯著柳橙汁的瓶子看呢？因為上面寫著：「專注果汁」。＊我

迫不及待想要融入他們。

　　我積極熟悉英國文化還有另一個重要的原因。評估員或指導人員在評估什麼人有能力加

入特種部隊時，他們要的是最好的。未來的新兵必須要能融入一群高度專注的軍人，在世界

最激烈的戰場戰鬥時，團隊士氣至關重要。如果這個新兵聽不懂他們的笑話，或是大難臨頭

時不懂他們的幽默，對他們來說是個缺點。

　　自然地融入他們的世界非常重要；我不能拿「我是廓爾喀軍人，所以我聽不懂」或是

「我不是在英國讀書的，所以不明白」當藉口。我必須在各方面都符合標準。

　　為了讓我的身體做好準備，我強迫自己進行魔鬼般的訓練。廓爾喀軍隊在肯特郡梅德斯

通鎮（Maidstone）駐營的期間，我會在白天完成我的軍事任務，然後下午五點左右趕回家，

火速吃點東西後，就到健身房去踩七十英里的腳踏車。

　　我知道水中作戰將是我的訓練重點──當時游泳並非我的強項──我會不斷游泳游到身

體無法負荷為止。我一趟又一趟地游著自由式，直到游了二千五百公尺，身體沒電為止。我

很少在半夜十二點以前就寢，回到家後總是筋疲力盡地累癱在床上。有時候，我會在兩點再度起床，負重七十五磅從梅德斯通的軍營跑回查塔姆（Chatham）。

週末時，我進行跑步訓練，一次慢跑個幾個小時已經成了我每天的例行公事。早上八點起床後，我和幾個廓爾喀夥伴在街道上進行接力賽跑，只不過我是不休息的。其中一個人會以全速跟著我一起跑六英里。跑完了之後，換另一個人來接替他，跟著我再跑六英里。就這樣跑個幾個小時。這樣的訓練對身體和心理都是操練。

夜裡起床，發現外面正下著大雨時，會讓人很沒有動力，但是我堅持住了。大雪紛飛的日子則得抵擋住按掉鬧鐘的誘惑。情緒控制也是成為精銳士兵必備的眾多特質之一。

我從不休息。其他時間我會獨自訓練，背上七十五磅重的背包來增加這六個小時的訓練難度。我知道特種部隊在戰鬥期間是沒有片刻休息的，所以盡可能地做好訓練工作是我最好的策略。過程中，我還得和衝著我而來的質疑爭戰：我在廓爾喀的同僚和長官都不看好我有成為精銳部隊的能耐，我為自己訂的體能訓練計畫更是我一輩子最艱難的挑戰。但是他們當中沒有人注意到我有多專注，或是幾年後，我的心態將幫助我實現不可能的壯舉。我有希望。**而希望是神。**

我沒有宗教信仰。我的父母都是印度教徒，但是我並沒有追隨單一的崇高力量，相反地，我什麼都不排斥。我有時候上教堂，有時候去佛教寺廟，永遠都想認識新的想法；我很

開放，也很人性，我尊重世界上的所有信仰，但是我對自己的信仰超越一切。小時候，我的希望是成為廓爾喀軍人。**那就是我的神。**我需要對自己有信心。從軍六年後，我希望成為軍事菁英。**那也成了我的神。**我需要對自己有信心。沒有信心的話，通過選拔賽這樣的挑戰註定會失敗。我需要一個比僅僅是滿足自己或吹噓自己更高遠的承諾。成為 SBS 更像是一項事業，我願意為此付出一切。

我終於在二〇〇九年進入選拔計畫，身體和心理每一天都在接受難以想像的考驗。為期六個月的選拔從丘陵階段（Hills Phase）開始，內容是在南威爾斯的布雷肯比肯斯（Brecon Beacons）山脈上進行的一系列計時賽。這樣的壓力對我影響不大，因為我只把焦點放在接下來的二十四小時，不去擔心後面幾個星期要做的測試。

「我今天會全力以赴，並生存下來，」每一天的開始，我都會這麼告訴自己。「明天的事留給明天來擔心。」

我的付出絕不保留，因為我知道只要沒有盡全力，就會導致失敗。我每天都在山上累垮自己，在晚上進行修復，然後在接下來的二十四小時再次付出相同的努力。

我似乎是立刻就處於劣勢。英國特種部隊中的每個人都有一個關鍵屬性，那就是成為「灰影人」（Grey Man）的能力，也就是在軍事或監視狀況下，讓自己跟周圍環境融合，不被察覺的能力。選拔時，使用灰影人策略有時也是有幫助的。選拔過程中，一直處於領先的

候選人會感受到來自指導人員的精神壓力。承受不了龐大體能負荷的傢伙在被淘汰前，往往得承受這口頭上的暴力，然後被送回原本的部隊。

因為膚色的關係，我發現我根本掩飾不了自己，或是把自己融入其他夥伴中。雖然大家多少都會犯錯，但是我犯錯時，立刻就會被指導人員發現，而且是大老遠地就看到了。緊接而來就是大罵或是嘲諷的聲音，但是我都能維持住我的專注力。至少大多時候是這樣的。某一次的行軍測試中，我僅以一分鐘之差，未能達到課程要求，我立刻就感受到壓力。選拔過程一天比一天艱難，我知道一次的失敗代表接下來的二十四小時將更不好過。我的雄心壯志岌岌可危。

隔天早上又是很硬的一關：丘陵階段的倒數第二天，是將近三十公里的高速行軍。緊接在後的是惡名昭彰的最後行軍──背著沉重的卑爾根背包、武器、水和補給品，進行耐力測試。這次的負重約有八十磅。

我面對的是一個非勝即亡的處境：在二十小時內完成計時測試和最後的行軍，我就有晉級的機會；失敗了，就得回到廓爾喀。只不過我不會讓自己回到原來的軍團。我已經做好決定，如果我能通過選拔，我將永遠退出軍隊。

「不是進入特種部隊，就是回老家。」隔天早上我一邊收拾我的裝備，一邊對自己說。

我的心意已決，但是那天的狀況讓我有點壓力。不是擔心完成這項任務需要極大的耐

力，而是在起點的新兵裝備抽樣檢查時，我便讓自己略處劣勢了。

「普爾加，這是什麼？」指導人員檢查我背上的卑爾根背包時問道。

他把我的水壺拿在手上搖晃。我的心一沉。**媽的，蓋子掉了。**更糟的是水還灑出來了。通過選拔的重要條件之一，是維護個人裝備——標準非常高，因為它足以影響任務的成敗。落下的水壺蓋如果被敵人發現了，可能會導致任務失敗。我不能拿疲憊當藉口，丘陵階段的操練確實讓我身心俱疲，影響了我對細節的注意力，但是我應該要有能力應付的。現在我得面對它的後果了。

「看來你今天得多背點東西了。」指導人員得意地說著。

我的卑爾根背包被打開，一塊石頭丟了進來，背帶因為加進來的重量被拉得更緊。但是很奇怪地，這個挫折只讓我覺得更加亢奮。

再度開始一場讓人腿軟的跋涉時，我心想，「好吧，寧斯。不管他們是不是盯上你了，你都得證明自己是最好的。」

首先我感到一股熟悉的疼痛，就像在為竹籮賽做訓練時那種疼痛，我奮力前進。在崎嶇地形上按要求的速度行走很辛苦，但還在我可以承受的範圍，我很快地做了調整。同時也意識到指導人員要找的不是鐵打的軍人，而是有韌性、可以適應任何狀況的人。

我認為不論是精神上或身體上，我都可以適應丘陵階段最嚴峻的挑戰。在陡峭的上坡路

段疾行時，我走得很起勁。遇到平地和下坡，就用跑的，一公里又一公里，一小時又一小時，一天即將結束時，我通過終點線，是當天的新兵中速度最快的。

即使面對最艱難的挑戰，我也不屈服。我調整，我適應。我是有韌性的。

§

訓練期間，我努力想要成為一名菁英隊員，我的軍事技能也受到了終極的考驗，尤其是在叢林中執行任務時。

以軍事用語來說，這種在偏遠、最高機密的雨林中工作是所謂的「恐怖秀」（horror show）。那邊的溫度高得嚇人，而且陰暗潮濕，總是黏糊糊的，所以每個人都臭得要命。這使叢林成了對軍事技能的嚴格考驗，植被是埋伏著蟲子和蛇的陷阱，惡劣的環境裡險象環生。

每次到那邊一待就是數個星期，但我總以微笑面對它的泥濘和潮濕；周圍的人苦不堪言，我卻如魚得水，心情愉快且效率好。隊裡有些人甚至覺得我有毛病。一天早上，我們爬上一座大山丘進行導航檢查，我發現隊上幾張做了偽裝的臉都一副不可思議地看著我。

「媽的，寧斯，」其中一個人小聲對我說。「我在這裡巡邏，嚇得屁滾尿流，你卻……

樂在其中？」

我笑出聲來，解釋道這是我從小就習慣的環境。**叢林是我的家**。整個軍旅生涯中，我還是會犯相同的錯誤，就跟所有人一樣，但是我明白想要成為軍隊中的菁英，我必須有決心和韌性，沒有人會幫我忙或是鼓勵我努力一點。我只能不斷激勵自己，發現自己處於低潮時，把自己拉上來。情緒壓力來時，很難不爆發，但所有事情都在大腦的轉念之間。

此外，面對那些針對我的批評，我只能默不吭聲。有一次，我的巡邏隊上有個小伙子在偵查演習中把事情搞砸了。由於叢林中大部分的工作都建立在團隊合作的基礎上，整個隊都被罵了一頓。當時狀況是，我們花了幾個小時在灌木叢裡爬行，監視我們的是一群跟我們一起住在叢林，做為我們的假想敵的士兵。就在我們距離他們的藏匿處愈來愈近時，有一個隊友想要更靠近一點。我試著勸退他，可是沒有成功。雖然我們成功避開了對方的注意，但是返回營地時，卻被一位評估小組的成員發現了。

「你們在進行偵查嗎？」他說道。「在這裡被發現恐怕不是什麼好事。」

巡邏員把我們集合起來，狠狠地罵了我們一頓，給我們扣上全世界最糟糕士兵的封號。

「普爾加，你他媽的在這裡做什麼！」其中一位大喊。

我試著要回答時，他很快地把我打斷了。「講英語！」他指的是我的腔調太重了。我很想朝他的臉揮一拳，但是我沒有。我知道這都是測試的一部分。我不可以對他的挑釁做出反應。所以我閉上嘴，默默地把他的批評吞下去。

我必須忍住。**這些混蛋想要打擊我，但是無論如何我都得堅持到底。**

他們的目的是擊潰我的精神，而我的目標則是奮戰到底。

很快地，我便練出在惡劣環境下仍可以維持思緒清晰，且保有工作效率的能力。我的個人紀律達到標準，通過了軍隊給我的所有測試，包括實彈演習和模擬傷員後送等，我的意志堅不可摧。「來吧，來試探我，」我心想。「看你能不能他媽的找到個失誤。」

叢林訓練結束時，我覺得我比任何時候都更加做足戰鬥的準備；我的決心屹立不搖。每一次的新體驗都讓我更接近成為 SBS 的正式成員。**我新的神。**

8

通過一系列外加的專業課程後，我終於成了 SBS 的一員。在頒發勛章的就職典禮上，我跟隊上的其他弟兄喝了我有生以來的第一杯酒。先是一杯威士忌，接著是一公升半的混酒……啤酒、葡萄酒、烈酒……等。我一飲而盡，這時候我已經沒什麼需要在乎了。**我終於見到我的神了。**我成了特種部隊的一員，而且是獨一無二的單位，我證明了我擁有最高規格的戰鬥能力。**我成為他們的一員。**下一步應該是把我的頭髮留長——我覺得自己像個搖滾明星。

幾乎就在我生平第一次宿醉緩和之際，生活步調開始變得緊湊。前一秒我還在船上訓

練，下一秒就背著降落傘從大力士運輸機（Hercules）上縱身而下。我的生活節奏快、要求高，但沒有任何一刻是乏味的。

這份工作不容出錯。加入SBS後，每一個成員都要負起一個重要的角色，在某個特殊領域更加精進。我選了創傷醫護員，職責是在發生槍戰時，為隊友包紮傷口；我學會了如何處理子彈造成的創傷和各種簡易爆炸裝置導致的傷害。

最後，我在二〇一〇年加入了真正的戰爭，在好幾個戰區行動過，並進行困難的襲擊逮捕。我的工作是帶一組人快速穿過房屋和敵人陣營，與危險的敵軍或簡易爆炸裝置正面對決。

破門而入很刺激，但也很可怕，透過在特種部隊的工作，我開始變得老練。戰鬥時，我可以立刻進入狀況；我受的訓練和經驗讓我在龐大的壓力下仍可以保持冷靜。此外，我的廓爾喀精神也是我在遇到困難時，得以繼續前進的動力。我必須守住我們的聲譽……我們擁有世界上最勇猛的戰鬥力，我決心要守護住這個形象。

我的行為準則是：勇敢超乎一切。除此之外，我沒有別的生存方式。

第五章　進入死亡地帶

一旦在戰爭中待的時間久了，生命的磨難只會更多。中隊希望隊裡的每個人都更加卓越，我無處藏匿。跟我們作戰的敵對勢力適應力強，不願意妥協。有時候，這樣的工作會帶來各種情緒波動。

但是我不會因此崩潰。我不是喜歡讓情感外露的人，即使面對我的妻子蘇琪（Suchi）也不例外。做為一名軍人，我很快就學會掩飾我在工作上的不愉快。我認為戰鬥時隱藏可能產生的痛苦情緒很重要。

選拔過程中，我不希望指導人員認為我承受不起逼近極限的行動；打仗時，我當然也不想要敵人感受到我的軟弱、疲憊或恐懼──這只會助長他們的士氣。我時時刻刻都在掩飾我的痛苦，我的方法是專注在手上的工作；這麼做可以讓我無視周圍的混亂。

我曾在一次任務中槍過，但是我沒有讓我的害怕或脆弱顯露出來。那次受傷發生在邊境哨所的槍戰中，我的任務是為正在發生的突擊行動提供火力支援。我們被牽制住了，而且有幾名士兵傷亡。我趴在一座大院的屋頂上開火，就在這時候被擊中了。一開始我不知道發生

什麼事，但是受到的衝擊之大，讓我從屋頂上掉了下來。

我重重地摔在露台上，落下的高度至少有十英尺，過了一會兒我才恢復知覺。**他媽的發生什麼事了？**我嘗到嘴裡溫暖而帶有金屬味的血腥。一灘紅色液體在我周圍的地面暈開了。

有那麼一刻，我擔心我的半張臉被子彈打爛，雖說我沒有感覺到疼痛。

我嚇壞了嗎？

我的下巴還在嗎？

我緊張地摸了我的下巴。**謝天謝地，它還在。**

但是那顆子彈顯然差點要了我的命。它射穿了我的臉，炸裂了我的下頜和嘴唇。我檢查自己的武器時，才驚覺我離死亡有多近。子彈射中了我的槍托延伸器，那是射擊時用來支撐步槍，讓它靠在我肩上的東西。

一名狙擊手朝我開槍，我想他大概是瞄準我的脖子，只不過射偏了。子彈從金屬延伸器上彈開，穿透槍枝扳機外殼射出來的角度，剛好就射中了我的臉。那顆子彈的能量之大足以讓俯臥在屋頂的我掉了下來。現在我的武器沒辦法用了，只好成掩護狀態。射擊還沒有結束，我改拿出手槍再度開火，並告知我的單位我中彈了。

行動結束，我的傷口也包紮好。幾天後我返回基地，但是我受傷的消息比我更早抵達。大家知道我中彈了，隊上的福利官甚至打電話給蘇琪，告訴她我中槍了，但是沒有給更多細

節。可想而知，她急壞了，打電話到基地詢問最新消息。這一切我完全不知情。休息的時候，我的士官長來敲門。

「你們這些該死的廓爾喀！」他笑道。「不用跟家人報個平安嗎？」

什麼意思？

「你老婆打電話來了，想要知道你是不是完好無缺。」我大發雷霆，很生氣地打電話給蘇琪。

「妳搞什麼？」我說道。「為什麼打電話來？」

蘇琪解釋道她很害怕是最糟的狀況，家人都很擔心我的安危。一會兒後，我才發現我反應過度了——當時的我血氣方剛，沒有考慮到她的立場。我冷靜地跟蘇琪保證，我很好，我打算等軍旅結束，平安回到家後，再告訴大家這件事。出門在外，讓我的妻子或父母擔心難過，這件事比任何槍戰帶給我的壓力都還大。

我向蘇琪解釋，她唯一需要緊張的時候，是兩個穿著制服、繫著黑色領帶的皇家海軍陸戰隊軍人上家裡敲門的時候，那意味著為時已晚。除非是這樣，否則她就要當我一切平安。

有人可能會覺得這樣的態度很奇怪，但那是我身處於極度混亂中用以防禦自己的眾多機制之一。

歷經幾年槍戰洗禮後，我把焦點放在軍隊裡高度專業化的攀登課程提供的機會，攀登了

幾座具有挑戰性的高山，直到參加二〇一五年的 G200E 聖母峰遠征活動的門票幾乎確定到手。那時候，我在訓練幾個廓爾喀軍團裡的新兵，他們也希望加入遠征隊，於是我們一起攀登了高約六二〇〇公尺的馬卡魯東南面山脊。之所以選擇這座山脊，是因為它的地形棘手，攀登它需要許多技巧，過程中，這支蓄勢待發的登山隊可以讓隊員學習到許多，包括如何有效地使用上升器（jumar）和確保器（belay），同時對於穿上冰爪和攀登技巧建立信心。隊員們體驗了高海拔山脊處的天寒地凍和一路馬不停蹄的辛苦過程。

攀登結束，大肆喝酒慶祝後，我決定以阿瑪達布拉姆峰為下一個目標。二〇一二年，我和我的朋友兼登山指導多杰徒步旅行時，就愛上了這座山，現在我想要爬上那岩壁幾乎是垂直的黃塔（Yellow Tower）。大部分人會在一號營地休息，從那裡做高度適應，但是我沒有這麼做，我一口氣從基地營爬到二號營地，就這樣，我前後花了約二十三小時，攻下了喜馬拉雅山脈最險峻的山峰之一。

但是沒過多久，我就遭受了兩椿悲劇的雙重打擊。先是多杰在二〇一四年四月十八日攀登聖母峰過程中遇難，西邊山脊的冰塔（serac）*坍塌，引發了一場巨大的雪崩。雪、冰、

*冰塔是在冰河裂隙間的冰峰或冰塊，通常位於陡峭的斜坡上，大小跟一間房子差不多，甚至更大。它們很容易在沒有預警的情況碎裂掉落，引發雪崩，為登山者帶來嚴重威脅。

岩石有如海嘯般地向坤布冰瀑席捲而來。在這場聖母峰最嚴重的山難中，有十六名雪巴喪生。嚮導們以拒絕工作來對罹難者致敬致哀，因此聖母峰在那一季就此關閉。我是在軍旅途中得知這個消息，這件事對我的打擊很大，但是身在戰區不容許悲傷；敵人很少給我們停下來思考的時刻，無論如何，我都得繼續我的任務，當做什麼事都沒有發生。

幾個月後，我們被告知五月輪到我們進行軍事行動，那正好是 G200E 開始的時間。

我失去了參加登山隊的資格，我的意志消沉，像是五臟六腑被炸了一樣。我一直在為這次的攀登活動進行訓練，先後爬了道拉吉里峰、阿瑪達布拉姆峰和德納里峰，我的身體和心理都準備好了。但是我只能放下我的沮喪。我的工作不是職業登山家，我的角色是在戰爭中執行任務，沒有抱怨或生悶氣的閒功夫。不過回頭看，命運還是起了作用。

廓爾喀遠征隊在聖母峰基地營做準備時，發生了一場芮氏八點一級的地震，引起了一場大雪崩。基地營再度遭到破壞，死亡人數更甚二〇一四年，共有二十二人遇難。幸好，我們的登山隊沒有人受到重傷。這件事上了世界各地的頭版新聞，在沙漠基地的我得知那年包括 G200E 在內的所有登山活動都被取消了。G200E 被延至二〇一七年五月，我期待到時候可以歸隊。

我不確定我的位置是否能留住，畢竟接下來兩年會發生什麼事很難說，而且就像我之前說的，我對軍隊的承諾超過任何我個人的抱負。我告訴自己不要興奮過頭，但同時也繼續增

進我的攀爬技巧，如此一來，倘若二○一七年計畫能如期進行，我也已為迎接聖母峰做好準備。接著，在二○一六年春天，一個攀登世界最高峰的機會來了。我當時的軍事部署計畫在最後一刻變更。那年稍早，我原本在為某個最高機密的戰鬥環境進行訓練，卻突然被要求加入另一個行動。

「那裡需要有你這樣經驗的人。」我的士官長說道。

我感到很失望。「可惡，我六個月前才去過那裡⋯⋯」

但是調動已經確定，我沒有辦法規避。但幸運地，此事附帶了一個令人開心的轉折。

「這樣吧，寧斯，我們可以給你四個星期的休假，比一般的三個星期再多一個星期。」

士官長說道。「你覺得如何？」

這是個好消息，同時也是壞消息。好消息是我先前答應過我的太太蘇琪，下次休假時要去海邊度假——我當然想要好好地休息和充電。壞消息⋯⋯我沒辦法花四個星期躺在沙灘椅上看書、聽音樂、望著大海、做日光浴。不出五分鐘我應該就會開始覺得無聊了。這時，我瞥見一個機會。

或許，我可以去爬聖母峰？

邏輯上看，可行性不高，而且過程有諸多危險。大部分人在攀登八千公尺的高山時，都會花兩個月時間做高度適應，而我的時間有限，沒辦法這麼奢侈。**管他的，我在爬道拉吉里**

峰也是這樣，會有什麼差別嗎？財務上，我的情況也不充裕。爬這樣一座山的費用非常高，估計大概在五萬到六萬英鎊間。（蘇琪一開始有點惱怒，但是當我告訴她我不一定進得了G200E後，她讓步了。）知道這樣的機會可能不再有時，我心想，那又怎樣？於是去銀行申請了個人貸款。

「普爾加先生，可以請問您為什麼需要這筆錢嗎？」櫃員問道。

「我要買車。」我騙了他。

幾分鐘後，我收到了一萬五千英鎊的匯款。我花光了所有積蓄，訂了飛往尼泊爾首都加德滿都的機票。

然而，財務上的窘境不過是挑戰的一部分而已。離開英國時，我估計這個季節攀登聖母峰的人大多已經前往三號營地，而且做好高度適應，準備要從經由南坳路線（連接聖母峰和洛子峰附近山峰的多風稜線）進行登頂了。如果有雪巴幫忙，我可以輕鬆地從聖母峰的門戶——盧克拉機場（Lukla Airport）走到基地營，然後上到更高的營地。但是我不想要雪巴的幫忙。

我想要獨自攀登聖母峰。

我很清楚這是個瘋狂的想法，特別是我這幾年累積的高山攀登經驗還嫌不足，還需要多方磨練。

但是我的背景讓我稍微卸除了經驗不足卻想要獨攀聖母峰的憂慮。萬一在高海拔處遇到了麻煩，我的醫療技能或許派得上用場，但光是這樣還不足以確保我在八千公尺處的安全——我的死亡率取決於我在極高海拔處的反應能力是否夠迅速。多虧在軍中接受了大量的攀登訓練，在加上過去攀登道拉吉里峰、阿瑪達布拉姆和馬卡魯魯峰的經驗，我對如何生存有基本概念。

更重要地，我還在戰鬥中學會控制我的情緒。工作上，差點命喪敵人之手已經是愈發常見的職業傷害了，所以恐懼幾乎撼動不了我。攀登一座有數百人因它喪命的高山看似危險，但是我有資格冒這個險。

我也知道，如果我想要有一天被視為一名傑出的登山者，就必須接受這樣的挑戰，儘管難度會來愈高，失敗的機率愈來愈大。背著重達三十五公斤，裡頭裝了登山裝備、帳篷和補給品的卑爾根背包攀爬不是開玩笑的，不過還在我能應付的範圍內。我打算在高度超過七四〇〇公尺後開始使用氧氣瓶，這在某些攀爬極高海拔的登山者眼中是有爭議的。攜帶氧氣會增加我的負重，但是我認為它至關重要，畢竟我是獨自攀登。

但整體而言，最大的風險還是心理層面的：我在拿我的聲譽做賭注——**如果我搞砸了，軍隊裡的人會怎麼想？**我先飛到加德滿都，再飛到盧克拉機場，一路上試著不去想這個災難發生的可能性。

我的使命定下來了，我要攀登世界最高峰。

§

「你他媽的吹什麼牛。」

五月底，適合登頂的天氣窗口（weather window，意為好天氣時段）迅速縮短，我在盧克拉機場遇到的人多不認為我可以在三個星期內攻頂聖母峰。至少一個隨時待命、打算拍攝一部暫時命名為《聖母峰的天空》（Everest Air）的美國攝影團隊不這麼認為。他們的目的是拍攝搜救隊上山執行傷員後送的紀錄片。在八千公尺的高山上，他們顯然不缺可以編輯的素材。整理裝備時，我被問了一連串友善的問題，都是些緊張興奮的登山客即將展開冒險時會被問到的問題。

「寧斯，請問你是從哪裡來的？」

英國。

「哇，好傢伙，那麼遠。你做什麼工作的？」

我從事醫療，在倫敦工作。

去了道拉吉里峰之後，我發現這是個完美的掩護，因為裡頭有一部分是事實。如果有人想要進一步了解我捏造的職業，至少我可以聊聊我處理創傷的經驗。透露我是英國特種部隊

的成員是不可能的事。

團隊的主腦人物看著我的裝備。「東西好多。你是來徒步旅行吧？攀登聖母峰的時間已經過了。」

不是。我是來爬山的。我可以趕得上的——我必須趕上。

他停頓了一會兒。「什麼？你隊上的其他人呢？」

就我單獨攀登。

有人嗤之以鼻，有人笑了。「你他媽的在開玩笑嗎？」

我搖搖頭，聳聳肩。這種消極看待事情的態度跟我在軍中所受的教導完全相反。在軍中，抱怨或放棄都不被視為有效策略。遇到困難或挑戰時，我們要做的是尋找解決方法，我們被訓練要懂得變通，然後想辦法活下來。我收拾起最後的裝備，試圖忘記那些尖刻的評論，因為消極的念頭具有破壞力，而且會傳染。

不，不是開玩笑，老兄。我他媽的就是打算這麼做。

再者，我也沒有時間跟他們閒聊。如果我想要在這麼有限的天氣窗口登頂，做每件事都必須比建議速度快，更不能浪費任何精力。我迅速徒步前往基地營，三天內便抵達聖母峰腳下。我沒有為了在基地營和一號營地間進行高度適應，來回穿越坤布冰瀑惡名昭彰的冰塔山谷，而是直接上高度六四〇〇公尺的二號營地。這段路大部分人通常會花上一個月、甚至更

久的時間，好讓身體適應高海拔環境。但是時間和休息對我而言都是奢侈品，我只能適應並

活下來。但是很快地，我的缺乏耐性讓我付出了慘重的代價。

過了一號營地，還沒到二號營地時，我的身體開始出現體力衰竭的徵兆。我筋疲力盡。

跳過高度適應這個步驟給我帶來了教訓，沉重的背包更是災難，我穿著冰爪的腳踩出的每一

步都耗盡心力及體力。我的脫水情形很嚴重。烈日當中，我覺得自己要在它的照射下融化

了。汗水讓我的眼睛感到灼痛，我幾乎看不見東西，然而，四周又充滿著危險。

行經西冰斗（Western Cwm）時，一路上都是冰河裂隙。我繫上了安全繩，但是我知道

萬一腳下的地崩了，或是我在跨過冰河裂隙的梯子上打滑了，恐怕要幾天後才會被發現。我

的淚水在眼眶裡打轉，身體和情緒都來到崩潰的邊緣。多年來，自我懷疑第一次滲入到我的

思想。

媽的，我的力氣到不了二號營地。但是我不想折回一號營地。

我知道我得放下心裡那些消極的念頭，而且速度得快。過去處於生死關頭時，我會用蘇

琪來恢復我的專注力和決心。當我的單位在槍戰中被敵軍壓制時，只要想想她，我就可以重

振自己，然後在重新獲得能量後，再度專注於手頭上的事。現在我再一次想著在家等著我回

去的她，做為激勵我往二號營地前進的力量。我從口袋裡翻出我的電話，錄了段簡短的影音

訊息。

「嗨，寶貝，我現在陷入極大的掙扎之中，但是我會一如既往地克服它……」我沒有把它寄出去，我只想要記錄這一刻。接著我開始調整自己的狀態。

他媽的做就對了！

我深深吸了幾口氣後重新出發，內心再度被充滿。沒多久，我為自己鼓舞士氣的這番談話掃除了原本的陰霾，讓我重新找到力量來源。沿著西冰斗走的這段路原本是很輕鬆的，地勢很平坦，只有一、兩處需要一點登山技巧。大多時候我都可以拉著固定繩前進，不至於太困難，只有幾次為了避開冰河裂隙得繞道。*我拿起我的裝備，向二號營地前進，想要把身體帶到安全的地方。

砰！砰！砰！我的氣勢回來了，每個腳步都是一番成就。

砰！砰！砰！每一個腳步都是正向助力，將我帶往西冰斗的終點。

就像我在道拉吉里峰學會的，在高海拔處一不小心就會耗盡體力，但是我還沒有真正經歷過，若是犯了那樣的錯誤後，身體得承受什麼樣的後果。殊不知這一刻馬上就要到了。在二號營地架好帳篷時，我的狀態好多了。吃了些午餐後，我跟幾位雪巴人聊了一下，接著又

*特別為不熟悉高海拔攀登細節的讀者解釋，固定繩是特定團隊在登山季節開始時，於登山路線上架設的繩索。它們可以讓該季的登山隊更輕鬆地爬上陡峭的斜坡。

往上爬了一百五十公尺才折回來。

我在高海拔處睡覺時，有時候會有劇烈的頭痛。我希望經由這樣的適應來改善這種情形。但是我努力過頭了，回帳篷躺下休息時，我的肺咕嚕咕嚕地響著，很明顯是高海拔肺水腫（high altitude pulmonary edema，簡稱 HAPE）的現象。不接受治療的話，我可能會喪命。我的肺部艱難地喘息，我的皮膚變藍，心跳像在敲大鼓一樣。不接受治療的話，我可能會喪命。我的肺部艱

我躺在睡袋裡，想等那疲憊不堪的肺部喘息恢復平靜，心裡感受到沮喪帶來的刺痛。我太蠢了。多出來的那一百五十公尺把我害慘了。現在，每一次呼吸對我來說都是費力的事。

寧斯，你早該知道的⋯⋯你是個登山者，還他媽的是個緊急救護員！你擁有所有高海拔病症的相關知識，你為什麼不小心一點呢？

論到這些高峰，我之前在道拉吉里峰就受過教訓，成功和失敗之間就只有一線之隔，戰場上也是如此，但是我天真地以為我的軍事訓練，再加上在其他山上學到的經驗，足以引導我在聖母峰上做出正確的決定。我也想要多走一點來測試我的極限。

但是我錯了。在山上，好決定與壞決定間的區別比在戰場上更窄，因為在八千公尺的高山上，生命的變化更為極端。在聖母峰上不過二十四個小時，我就發現一旦越界了，就無可避免地會帶來災難。我很尷尬地回到基地營做了身體檢查，休息並重新考慮攻頂的事，不過我不打算讓聖母峰打敗我。

令人遺憾地，第一位為我做檢查的醫生跟我的想法不同。「你不能再上去了，」他用聽診器聽著我嘎嘎作響的胸腔說道。「從聲音聽起來，你的肺水腫很嚴重。」

想當年我曾經是人體抗生素，我決定尋求第二意見。

他不懂，我得找個懂的醫生。

但是另一位山上的醫生也一樣悲觀。「我會建議你不要再往上爬了，」他說道。「第一個醫生的判斷沒有錯。以你現在的狀況上去，後果可能不堪設想。」

我再次無視這個診斷。這些傢伙都犯了過於謹慎的錯。這在一般民間醫院還說得過去，**但是我現在可是在聖母峰的基地營。每個來到這裡的人不管怎麼看，都在冒險。**

我的心意已決。

那兩個混蛋錯了。

不過我還是想要確認一下。我有一位醫生朋友也在基地營某處執勤。我找到他，希望可以從他那得到個「這沒什麼大不了，你二十四小時後就可以回去爬山」的診斷。然而，我得到的卻是那天的第三次，也是最後一次的警告。

「寧斯老弟，你必須下山去。這是肺水腫，千萬別亂來。」

媽的。看來我得嚴肅一點看待我的休養恢復。知道這個診斷結果代表對將來可能有嚴重影響後，我搭直升機回到盧克拉去照了X光，並決定休息幾天。我在網路上瀏覽的醫學期刊

指出，高海拔肺水腫是一種可能復發的情況，最好的處理方式就是回家，好好休息。如果不加以照顧，我的肺有可能再次衰竭，還想要登上聖母峰的話，就必須比過去任何時候更加小心才行。眼看我的休假日正在快速流失，攀登季節也即將要結束，我的信心大受打擊。

儘管如此，我還是沒打算讓對身體的顧慮破壞我的計畫。我一邊等著復原，一邊在大腦裡裝滿正向思考。我告訴自己我可以登上峰頂，沒有問題的。我把焦點放在成功，強迫自己相信。

我還有一個必須看清的事實要面對。我現在不可能獨自登上聖母峰了。我需要一個雪巴來協助我，但是我不想要毫不費力地攻頂。在篩選助手時，我打算找個最沒有經驗的。首要原因是，我還是希望這趟攀登是一個實實在在的挑戰。再者，尼泊爾的雪巴人一直沒有受到應有的重視，工資也過低。有些攀登聖母峰的人輕裝便行，但是他們的雪巴人卻得拖著三、四十公斤的繩索、裝備和補給品，而且得到的報酬和他們的辛苦不成正比，更得不到讚許。然而，一位沒有經驗的雪巴人一旦上過聖母峰，他的收費就會大幅上漲，我想要找個人，給他這樣的賺錢機會。

還有另一個我自己加上的限制。雖然我具備足夠的知識和經驗可以攀登聖母峰，但是我認為各方面都能自給自足很重要：如果我再次出現肺水腫，我希望這個雪巴人就可以幫助我下山，不需要再找搜救隊。後來在聖母峰基地營偶遇雪巴人帕桑（Pasang）時，我知道這位來

自馬卡魯，完全沒登上過聖母峰頂的年輕揹工是陪我冒險的完美人選。帕桑毫無準備，他身上唯一擁有的是一套老舊的登頂裝和一雙破爛的靴子。

「寧斯，這太棒了。」他一邊穿上我給他的保暖底衫、手套等裝備時說道。「如果我可以幫你攻頂，我的工資就會是現在的三倍了。」

知道這趟旅行將永遠改變我們的生命後，我們出發了，兩個人都希望有最好的結果，對於最糟的狀況則閉口不談。

§

我們平穩地穿越了坤布冰瀑，再度跨過西冰斗。風勢愈來愈強；環境很惡劣，但是我們的兩人小組從二號營地走到了三號營地，在那邊搭了個帳篷。天氣在我們睡覺時變得更糟了。不過我的肺感覺很好，身體狀況也不錯，肺水腫的事彷彿是遙遠的記憶。我不敢貿然行事。那天晚上稍晚，終於要攻頂時，我確保我注視著前方——在黑暗中前行是危險的，對初次攻頂聖母峰的我更是如此。我已經跟死亡擦身過一次，一點兒也不想再經歷一次。

山峰就在眼前，我拉著將我拴在山上的固定繩前進，清晨四點，我爬上了著名的希拉瑞台階（Hillary Step），高十二公尺的巨石壁技術難度相當高，這是每一個想從東南路線登上世界最高峰的人必經之處。（二〇一五的地震後，希拉瑞台階的面貌有了變化，上頭最大的

巨石坍了，但是大家仍舊把它當成地標。）我感到一陣興奮。**我要成功了！**我們的時間很剛好；太陽正要從喜馬拉雅山脈的山頭升起。我們站上了山頂，海拔八八四八公尺的位置。正當我想要好好享受這令人感慨的一刻時，帕桑卻看來焦躁不安。山頂上的風愈吹愈猛烈，我們兩個都有點站不穩。

「寧斯，我們得回去了。」他說道。

「但是我們才剛到！」

「沒錯，但是時間很關鍵。有些人就是因為在這邊待太久，被天氣困住了。」帕桑雖然不曾登上聖母峰，但是我知道他是對的。有許多可怕的故事是關於那些完成任務後，在山頂上浪費寶貴的時間自拍或拉旗子的人，殊不知他們的任務只完成了一半，迅速安全地下山才是攀登過程中最重要的一部分。況且，山頂上的風速不時來到每小時一六〇公里。

我檢查了我的氧氣量。我的身體狀況很好，根據我的手錶，我們有足夠的時間安全地下山。我告訴自己，帕桑大概是不熟悉聖母峰的地形，所以過度緊張了。他一心一意要調頭回基地營。

「聽著，兄弟。我冒了各種危險才來到這，我的身體感覺很好。」我說道。「我想要見到日出再下山。」

「不行，寧斯。**不行，不行，不行！**」

「我會安全下山，沒問題的。」我很肯定地告訴帕桑，並讓他先離開。

他聳聳肩，沮喪地往回走，我則開心等待著。他走下山的同時，太陽爬上了喜馬拉雅山脈，把白雪皚皚的山巔染成橘色和粉紅色，底下一縷縷的雲彷彿要燒起來似地。喜馬拉雅的祈福旗在我身後飄揚。這一刻，我是世界上最高的人；我覺得這件事彷彿定義了我的人生，我摘下雪鏡，讓眼睛感受冰冷的空氣。收進眼底的景色跟我想像的一樣狂野，為了那道曙光留下來是正確的決定，但是我不能久留。

在那樣的高度，對周圍狀態的認知非常重要，就跟菁英軍事生活一樣，它的重要性不遜於我的登頂裝或登山鞋。我最後再看了一眼周圍壯麗的景色，便拖著沉重的步伐下山，一邊想著回到基地營要喝啤酒慶祝。幾天前，高海拔肺水腫擺了我一道，但我還是站上了世界第一高峰。我的自信來到爆表的程度。

接著我在下坡路遇到一位受傷的登山者，對軍人而言，在出征過程將隊友棄之不顧是不對的，我覺得我必須盡全力幫忙。

8

一開始我不確定這位登山者是沒辦法動彈，還是已經死去。我上前去，立刻查看此人是否還有生命跡象。

是位女性，她像是被定在那裡，動彈不得。她的雪鏡不見了，我巡視了四周沒找到。或許是受到高山症影響，在恐慌中把它扔了，或是在神智不清時掉了。她的生理狀況一團糟，呈半昏迷狀態，幾乎沒辦法說話，脈搏也非常微弱。除非有人盡快帶她下山，否則我不認為她可以活下來。

很幸運地，我覺得自己的體力還很好──我可以把她拉到四號營地，到那裡，或許她可以獲得緊急協助，但是時間對我們很不利。（我也很清楚自己的肺水腫問題，那是由於我沒有像其他攀登聖母峰的人一樣，執行充分次數的高度適應的後果。）要是沒辦法在太陽完全升起前找到她的雪鏡，她會出現雪盲，高海拔處強烈的紫外線會灼傷視網膜，疼痛程度有如用手去揉進了沙子的眼睛。我把她的氧氣瓶流量開大一點，試圖叫醒她。

「嘿，妳會沒事的，」我大聲說，一邊輕輕搖晃她。「妳叫什麼名字？」

我聽到一聲咕噥。她說話了。我靠近她。

「希瑪……」

「希瑪……」

希瑪！我們有了起頭。如果我可以讓她不停說話，或許有機會救她一命。

「妳是哪裡人？」

「印度……」她輕聲說。

「好的，希瑪，我會送妳回家。」

她似乎點頭了。我聽見她又開口，但不確定是不是她開始出現幻覺的徵兆，或是想要跟我說什麼。我切換到執行任務的模式，用無線電跟四號營地聯絡。我知道要拍攝《聖母峰的天空》的搜救隊在那邊休息。幾個小時前他們才剛完成一次高海拔任務。

「嗨，我是寧斯，」我說道。「有個叫希瑪的女生困在這了。你們可以幫忙嗎？」

有個聲音立刻回覆我。「寧斯，你知道的，我們昨天晚上才一路從南峰拯救一位登山客回來，現在累到不行。你可以把她帶到四號營地嗎？再上去一次，我們當中可能會有人沒命。」

「可以，沒問題。」我說道。

在那種情況下，他們的決定是正確的。

這是一個有爭議的現實：在八千公尺高的山上，「人不為己，天誅地滅」的態度有時是殘忍的事實。大家一起去登山，有人會落隊，有人會死去；身負重傷的人在死亡已經不可免時，經常得經歷這一刻。或許是因為筋疲力盡，抑或是高海拔腦水腫*的緣故，大腦不清楚，在意識混亂帶來的恐慌下，他們可能會誤以為自己的身體太熱而解開登頂裝。刺骨的寒

*高海拔腦水腫（high altitude cerebral edema，簡稱HACE）是一種嚴重時可以致死的症狀，患者會因為大腦充滿液體而出現意識錯亂、肢體笨拙和容易跌倒等情形。

冷侵蝕他們的身體後，悲劇收場也成了定局。

我曾聽說過有登山客誤以為自己快到家，所以脫隊，最後墜落山崖死亡。高海拔探險有時就像戰場。很多登山客會想要陪伴在垂死的隊友身邊，想要陪著他們、給他們安慰是人之常情，即使這樣做會讓他們消耗自己，或是用掉太多氧氣。但這個決定實際上是錯誤的。

他們每在山上多浪費一分鐘，大家就會更疲累，生存的機率就會降低，就在他們意會過來之前，死亡人數便從一個變成了兩個、三個，甚至更多。一個人遇難好過兩個，所以團隊最好的反應就是離開。這聽起來很殘酷，但是如果身體狀況較好的人沒有能力拯救受傷的人，最明智的方法就是用無線電求救，然後往山下走，希望⋯⋯（一）在他們後面下山的登山客當中，有身體狀況好，可以提供幫助的人，或是（二）低處營地的搜救隊可以上來幫助受傷的人。

我想，這就是發生在聖母峰上的事。

四號營地的高度比這邊低了將近四百五十公尺。希瑪的狀況在那邊可以得到比較有效的評估，至少那裡的空氣不會像這裡這樣稀薄。《聖母峰的天空》拍攝團隊會有氧氣瓶。如果她可以走到那邊，即使跌跌撞撞，我帶她回到基地營的機會也會比較高。但是我的動作要快。幫希瑪避免雪盲很重要，我們必須在烈日當空前抵達四號營地。

另一個做法是把她交給四號營地的搜救隊，我在自己的氧氣瓶消耗完前回到基地營。只不過光是要把她移到四號營地就是個挑戰，我的計畫不管對已受傷的登山者或對我自己來

說，都不會是最舒服的撤退方式；但絕對是最快，也是最有效率的。

我找來一條掛在固定繩上的舊繩索，把它牢固地綁在希瑪的腰上，然後拖著她，慢慢地往四號營地前進。每拉一下，希瑪就會發出痛苦的呻吟。

「我知道，我知道。」我對著身後大喊。「妳很不舒服。但是相信我，這是安全地把妳送回去最好的方法。而且如果我們現在不趕快行動，就會來不及了。」

花了一個小時，把她拖了兩百公尺後，希瑪似乎可以站立了。我把她拉起來，鼓勵她試著走幾步看看，然後再幾步，慢慢地，我們開始有進展了。但是過程非常痛苦。

最後，來到距離四號營地約只有二十五公尺時，希瑪已經完全走不動。她太虛弱了，我的狀況也很糟，隨時都有可能倒下。這一點也不意外，畢竟我用九十分鐘就完成了剛才的路程。登上聖母峰頂的興奮消退了，徹夜登山的後果來了。我跪在地上，用無線電尋求協助。

在附近紮營的幾個雪巴人很快趕到，把我們帶到安全的地方。沒有襲人的寒風後，我重新振作，打了電話給基地營。

「嗨，我是寧斯。我和希瑪現在在四號營地。她的狀況很糟，但是搜救隊的人已經在照顧她了……」

另一頭傳來歡呼的聲音。希瑪的一個登山夥伴興奮地大叫著。我聽到背景裡大家開始聚集在無線電旁。

「寧斯，你真是太棒了！謝謝你。」

接著一陣安靜。「**你還好嗎？**」

我發現自己正處於臨界點。我的氧氣快用完了，再待下去我可能會喪命。知道希瑪的氧氣還夠，而且有人照顧，我想我的任務已經結束了。

「我再待久一點，也會成為你們搶救的對象。我現在就下去。」

幾個小時後，我步履蹣跚地回到基地營，進到帳篷便倒頭大睡。隔天醒來立刻就收到了好消息。希瑪成功獲救，她活下來了。消息傳遍了整個營地，大家都想要認識一下那個拯救她的無名英雄。當中有帶著好意的人、充滿感激的登山團領隊，還有她的家人。

一度還有媒體來詢問。有位記者說想寫一篇報導，所以要採訪我。但是我必須保持低調。我沒有讓SBS總部的人知道我的休假計畫。如果不想在喜馬拉雅山脈外得到不必要的關注，唯一的辦法就是施加一點情感上的壓力。

「我是英國特種部隊成員，如果這個報導刊出來，我會失業的。」我說道。「請你什麼都不要提。」

我的要求被轉達了。

在單人營救希瑪後，我學到了一個深刻的教訓：因為使用了氧氣瓶，我才有拯救她的機會。要是沒有氧氣瓶，我恐怕沒有足夠的力氣救助他人。所以從今以後，只要攀登八千公尺

以上的山，我一定要帶著氧氣瓶，即使在登山界裡，有些人會認為這樣的攀登模式不夠純粹。**但是誰在乎？**沒有人可以決定我怎麼爬山、為什麼爬山，同樣地，我也不會去評點他人。

除此之外，我攀登聖母峰為的不是名聲，也不是想要在軍中弟兄或是登山界提高我的聲譽。事實上，我必須掩蓋我的成就，因為做為一個前廓爾喀軍人，我這次的行為是有點衝動：嚴格來說，我現在是該軍團第一位登上最高峰的現役軍人。如果報紙上報導了細節，我參加G200E的機會很可能就泡湯了。我必須隱姓埋名，回到家後，也要讓親朋好友發誓保密。

之後有一個星期的時間，我每天早上都會看看報紙是不是報導了我在聖母峰的救援行動。就我所知，並沒有，至少沒見到我的名字。這個任務靠著我的力量和方法達成了。從加德滿都回來不久後，我便飛回家去看蘇琪，很高興終於可以休息了，也感恩我的祕密和工作都保住了。幾天後，我回到軍隊，一邊突破敵軍、攻擊壞人，一邊倒數著下次登山的日子來臨。

第六章　游泳到月亮

二〇一七年的五月來得很快，我的部署計畫非常順利。我已經確定是 G200E 的一員了，並且在裡面擔任團隊教練的職位。再次攀登世界最高峰的機會來了，但是這一次我不用跟銀行申請鉅額貸款，我是英國特種部隊的成員，所有費用都有人打點，而我打算充分汲取這趟遠征每個層面的經驗值到最大。

我曾經有個想法，要在兩個星期內先攀登聖母峰和鄰近的洛子峰，然後再攀登附近的馬卡魯峰。這三座高峰的高度雖然都在八千公尺以上，但是我認為我可以在一個星期左右完成任務，不過先決條件是跟著 G200E 攻頂聖母峰後，我得立刻動身，不能有任何耽擱或出任何差錯。這個慶祝性質的登山隊有二十個成員，包括廓爾喀軍人，幾個軍隊菁英和幾名士官長，並由其中一位士官長擔任領隊。

跟著大家順利攻頂後，我得迅速下到南坳＊。從那裡快速移動到洛子峰，登頂後再回到基地營。如果事情按我的計畫進行，我可以在加德滿都和廓爾喀的弟兄們作樂幾天，然後再出發前往馬卡魯峰。

我做好了接受挑戰的準備。先前攀登聖母峰和道拉吉里峰的經驗讓我確信自己是個適合高海拔攀登的人。不只是體能上的優勢，我的心態也跟他人不一樣。和我遇到的登山客相比，我似乎有一種與眾不同的驅動力，我常在想，我的動機是不是和他們不同。就像在軍隊裡工作一樣，登山也無關自我或名聲，而是一種服役。

執行軍隊任務時，我會不斷提醒自己我對廓爾喀軍團、英國特種部隊和英國做的承諾。我想要他們感到光榮。我最不希望發生的事，就是執行任務失敗，讓他們聲譽受損。登山時，我也感受到相同的欲望。我知道如果我成功登上聖母峰、洛子峰和馬卡魯峰，我所屬的每個單位聲譽都會因而提升，我在裡面的弟兄也會連帶受到肯定。我也想要測試一下自己的極限，就像一個人早上出門想要跑個五公里，最後卻跑了十公里⋯⋯**只因為他辦得到**。高山就在那裡等著人去爬，我有這個能耐攻下它們嗎？

在 G200E 之前，我曾經跟我的指揮官提及：「到那邊，我想要一口氣攀登聖母峰、洛子峰和馬卡魯峰。不過我不會因此多請假。我打算在其他人從聖母峰下來，回到加德滿都休息時做這件事，然後跟他們搭同一班機回來。」

＊聖母峰和洛子峰的南坳路線從基地營到三號營地的營地是共用的。過了三號營地，想要攀登聖母峰的人會往左跨越南坳去到聖母峰的四號營地。想要攀登洛子峰的人則繼續往上走，馬卡魯峰則是從共用的基地營搭直升機前往。

「寧斯，不可能的。」他不屑地說道。「這聽起來像是他媽的不可能。」

他的消極沒有困擾我，不管怎樣，我已經做好了迎接挑戰的準備。**我必須全力以赴。**

我們在四月飛往尼泊爾，抵達聖母峰時，G200E 的成員被分成兩隊。

我的工作是帶領其中一隊人做登頂前的高度適應。過程是循序漸進地帶他們上一號營地，接著經由西冰斗到二號營地和三號營地。從那邊回到基地營時，大家的身體應該都做好了攻頂的準備。

比起我第一次嘗試攀登世界最高峰，這顯然是個更明智的戰術，我的活力十足，信心滿滿。隊伍裡的幾個人也都身強體壯、意志堅定，且適合在高海拔活動，這也很有幫助。然而，還是有幾個不那麼合適、令人擔心的隊員，當中包含年紀較長的領導們，我們第一次爬到一號營地時，他們就體力不支了。他們的適應速度非常緩慢，我不禁要想，如果他們連這樣簡單的適應輪轉＊都跟不上，要怎麼當領隊呢？

由於哪些人領先、哪些人落後很明顯可以看出，所以我決定把那些能力較好的人先帶到二號營地，再到三號營地，然後速度比較慢的人就在一號營地多適應一天。分別完成他們的適應攀登後，兩邊人馬會在附近的南崎巴札鎮（Namche Bazaar）休息幾天，最後到基地營做行前簡報，這時候，這些成員會被組織成兩支登山隊。

A 隊走在前面，B 隊則在 A 隊登頂後才開始往上爬。但是這兩支歷史性的登山隊成員名

單公布後，最後的決定是讓速度比較慢，跟得比較辛苦的人先走，這個隊的成員剛好包含了組裡的長官們。（我發現這點很奇怪──我在軍隊中遇到的軍官通常會把部屬的利益擺在自己的利益前面。）健壯的登山者則被安排在B隊──裡面包括我自己，還有兩個廓爾喀特種部隊的教官。我不懂為什麼我們會被安排到後面的隊伍。我非常不爽。**這是我們爭取到的權利。**

「為什麼速度最快的人不是在領先的隊伍？」我在會議接近尾聲時問道。「你的任務，英國政府的任務，是讓優秀的廓爾喀軍人登上山頂。但是現在這些最強的人反而被擺到後面了。」

房間裡一陣沉默，大家都沒怎麼說話。他們的決定是有政治性的，而且明白得令人難過。A隊是由速度較慢的領導者，再加上少數廓爾喀軍人所組成。裡面有個成員想要結束這場爭執，出聲表示大家都已經適應好了，狀況一樣好。但是沒能說服我。

「進行高度適應的時候，我在一號營地看過你們全部的狀況，」我說道。「你們當時累

*過去大家組織的高度適應方式很不一樣。登山隊會先爬到一號營地，在那裡過夜，然後下到基地營。第二次會先爬到一號營地，再爬到二號營地，在那邊過夜，再下到基地營。最後的第三次輪轉最理想的方式，是一口氣爬到二號營地，休息後再爬到三號營地，最後回到基地營。但是過去幾年，大家認為攻頂前只做一次的高度適應輪轉是最好的。快速地通過各個營地，分別在一號營地和二號營地過夜，然後爬上三號營地。這個策略減少了對登山者生命的威脅，因為他們不需要一次又一次地經過危險的坤布冰瀑。這個方法適用於那些攜帶氧氣瓶的登山者。

壞了，根本跟不上。如果你們的速度比其他人慢，要怎麼當他們的領隊？萬一出現需要救援的狀況怎麼辦？」

我火大了。「好，你們想要玩政治，就玩政治。這不是我要的戰場。祝你們好運。」

大概是因為任務岌岌可危，這樣的緊張局勢維持了好幾天。聖母峰上的天氣非常惡劣，狂風把過了二號營地之後的東西破壞殆盡，接下來一個星期還會有好場風暴來到。然後，就在我們要出發攻頂的二十四小時前，有消息宣布部分固定繩還沒有架設好。架繩隊的人*最後在陽台（Balcony）——東南山脊的一處海拔高度八四〇〇公尺的坡頂，G200E的任務也就不保了。

顯然是天候因素讓他們無法再往上爬，他們的工作沒完成，附近放棄了。

大家的情緒都很低落，如果把二〇一五年的悲劇也考慮進來，這已經是我們第二次試圖完成這項任務。如果決定放棄攀登，我們有可能不會再有下次機會。身為一名廓爾喀軍人，我知道我沒有辦法接受爬不上聖母峰的事實，即使它就位於我們的家鄉。

我再次看了看登山隊的成員，發現我是山上唯一有能力上去架設繩索的人。當時幾位更有經驗、原本打算要爬聖母峰的登山者都已經收拾行囊回家了。我是目前最符合資格的登山者；我有經驗，可以在極冷的環境工作，還是個軍隊菁英，不缺執行任務所需的韌性。除此之外，我還是個開路好手。

除了我，他們還可以倚靠誰呢？

「我上去架繩索。」當架繩隊令人擔心的消息傳開時，我這麼宣告。

周圍的人原本都以為達成任務無望了，現在他們開心地接受了我的提議。隊上的人目睹過我的登山技巧。現在他們也都知道我曾經攀登過兩座八千公尺以上的高山，其中一座就是聖母峰，還知道我拯救希瑪的事。

同時，我在軍隊裡的職責就是使命必達，不過問任何問題，不管是個人因素或是政治都得擺在一旁。對 G200E 團隊，我也是一樣的態度，任何負面情緒都得放下。

「相信我，我做得到。」我繼續說道。

最後，G200E 的領導者同意了我的計畫——沒有人有理由反對——決定讓我帶一組人上去架設繩索，當中有兩名特種部隊的成員，都是廓爾喀，以及八名雪巴嚮導。登山的時程也做了修正。如果運氣好，我們可以架設好固定繩，而大部分的成員會被換到 A 隊，B 隊則先留在基地營，等到 A 隊登頂了才開始移動。

壓力雖然大，但是我的信心十足。我把在道拉吉里峰學到的開路技巧派上用場，穩穩地往上踩。我們很輕鬆地來到二號營地，在那邊過夜後，繼續前往四號營地，稍做休息後便準

備攻頂。我熱衷於以身作則的領導方式，所以接下來從四號營地到陽台地形的四五〇公尺都是由我開路。我認為讓隊友們知道我樂意在辛苦的事上多付出一點，而不是把事情都讓雪巴嚮導來做很重要。在這種情況下，尊重和信任都是要努力才能贏來的。

太陽升起了。經過南峰，再來到希拉瑞台階時，我向周圍的尼泊爾和西藏土地放眼望去，沒有人能不被這片景色震撼。但是我沒有時間駐足欣賞。做為架繩隊的領導，我知道如果我們不能將最後幾段繩索完成，整個登山隊都會沒戲可唱。

根據無線電傳來的消息，A隊已經來到四號營地，正快速地追上我們。如果我們現在停下來，所有人都得回基地營，因為他們的食物和氧氣都快用盡。一旦如此，整個任務得重新補給，那將會是大工程。眼看聖母峰的攀登季節即將結束，當下也沒有其他合宜的天氣窗口，G200E的成敗就取決於我們了。

幸運地，我的體力沒有消退。距離峰頂大約十公尺時，隊裡幾個速度較慢的小伙子跟上來了，我停下來，沒有獨自前進。「兄弟們，」我心想，「我們要以團隊的形式登上聖母峰。」等大家到齊後，我們搭著肩膀，一同走完最後幾步路。

這件事締造了歷史。我們在G200E計畫中，自己架設了固定繩，軍團裡共有十三位士兵確實登上了聖母峰頂。（我們架設的繩索也讓該季結束前上山的登山者有繩索可用）。對當中的某些人而言，這次的攀登無疑是場終局之戰，一項無法超越的挑戰。他們接下來還會

往哪裡去呢？至於我，距離我的終點還相當遙遠。看著腳底下連綿不絕的群山，我知道下一個階段的冒險在等著我，一個新的目標已經開始啟動。

§

我準備好了要立刻攀登洛子峰，接著再爬聖母峰一次——做為唯一一位還有體力可以再度上山的指定教練，我必須協助 G200E 的第二個隊伍登上聖母峰。我會需要支援，所以我找來一位雪巴嚮導，並在沿途安置了氧氣瓶。*但是沒多久，各種問題接踵而至。在我準備離開南坳，開始攀登洛子峰時，有消息傳來說洛子峰上的繩索也不完整。跟在聖母峰的情形一樣，架繩隊的人剛過四號營地就停止工作了。

更糟的是，原本要跟我一起攀登洛子峰的雪巴人因為生病回基地營了。我一個一個帳篷地詢問有沒有哪個嚮導願意陪我上去，但是大家似乎都沒辦法在這麼短的時間內再爬另一座高山。

我的心沉到谷底。第一次爬洛子峰就獨自攀登恐怕不在我的能力範圍內，萬一出了錯，

*我趁著做高度適應和搬運攀登（先將氧氣等物資帶上山，留待稍後登山時使用）的時機，在沿途的高處營地放置了氧氣瓶。大型登山隊很少在攻頂的時候背負所有設備。

還會連帶影響在聖母峰基地營等著的 B 隊——他們需要我帶領他們上聖母峰頂。這群人為了跟 G200E 遠征隊完成攀登聖母峰的夢想，盡了很大的努力。我帶著怒氣收拾起東西，往下走。

到了二號營地，在那邊休息了一個晚上後，A 隊登頂了，時間大概在我完成聖母峰登頂的十八個小時後；我非常得意，我們的努力值得了。但是一轉眼，這個好消息就被壞消息掩蓋過去，他們決定這次任務基本上已經結束。有幾個現役的廓爾喀軍人站上頂峰，任務達成，沒有必要再繼續攀登。但是那些待在基地營的小伙子還在等待他們的機會，他們為此已投注了大量時間，其中還有人花了不少錢，就是想要一圓此夢，不過現在都得回家了。這是個很自私的舉動。和 B 隊的人合時的場面令人心碎，好幾個人哭了。

把他們排除在外的道理在哪兒？ 有人說，噢，因為任務已經達成，所以為什麼要在這麼危險的山上冒更多人的性命危險？但是那些廓爾喀軍人或許不是隊裡速度最快的，卻比一些最後成功登上聖母峰頂的人更有能力。他們本來就清楚高海拔攀登的風險，所以這完全不是不把送他們上山的理由。

最後我也意識到，如果事情都按照原計畫進行——原本的架繩隊完成了他們的工作，A 隊的人順利登上聖母峰，那麼我在 B 隊的角色就也是多餘的了。我會和其他的人一樣，被留在基地營。

幾天後，我和廓爾喀的弟兄在加德滿都聚會，慶祝的氛圍因為那些沒能登頂的人心裡不是滋味而打了折扣。他們很不爽，但是我不怪他們。這次的遠征就這麼帶著酸味結束了。我不斷灌著啤酒，心裡問著同樣的問題。**是啊，但是你又能怎麼樣呢？**我第一次嘗試攀登洛子峰沒能成行，不過聽說現在到洛子峰頂的固定繩全都架設好了。這意味著我當初想要在兩個星期內登頂聖母峰、洛子峰和馬卡魯峰的計畫起死回生了，儘管時間非常緊迫。（而且我得再攀登聖母峰一次。我心想，**那又怎樣？**）

我規畫了攀登三座高峰的路線，估計在這種天氣下，我需要些運氣才可能按時程達成目標。首先，我會上到聖母峰的三號營地，從那裡上洛子峰峰頂，然後折返，穿越南坳上到聖母峰。完成後，搭直升機去到馬卡魯峰的基地營。

這對耐力是極大的挑戰，但是從邏輯上來看，我沒什麼好擔心的：我的氧氣瓶都就定位了，可以供我沿途使用。再者，我當初為這趟攀登雇用的雪巴人仍然樂意參與。沒錯，我的進度有點落後了，但是我爬過幾座八千公尺高山，知道我的身體從來不需要復原時間，所以只要我速度快一點，是辦得到的。我唯一需要的，是自信。

沒料到，災難降臨了。

接下來發生的事足夠讓我寫一本書。來到聖母峰腳下大約一天左右，我發現在 G200E 留下的廢棄物旁有幾個氧氣瓶。走近一看，發現是我的氧氣瓶。有一個雪巴人以為我決定打

道回府，所以把我放在某個營地的氧氣瓶帶了下來。我氣炸了，就在這個最糟的時候，我的手機震動，打電話來的是我哥哥卡莫。我接起電話時，他憤怒地大吼。

「你他媽的還在上面做什麼？你已經登上聖母峰兩次。去年還救了人，今年還挽回了一個從一開始就註定要失敗的登山隊。現在你的名字傳遍了。大家都認識你了……你還想要證明什麼？」

我試著解釋。我想要告訴他我想做的是什麼。**他應該可以了解這個不是為了我，或是我的名聲吧？**但是我沒有機會解釋，他根本沒有心情聽我說話。我也因為氧氣瓶被扔的事，心情非常糟，不想要再有更多的爆發點或打擊，所以我把電話掛了，卡莫的教訓之後再聽吧！

我需要時間想一想。我身上背的裝備和氧氣瓶已經要超載了，沒有空間再背更多的氧氣瓶。我安慰自己，另外兩個營地還有氧氣瓶等著我。但是，就在我抵達聖母峰的二號營地，再上到洛子峰的四號營地時，發現所有的氧氣瓶都不見了。我憤怒地搜查每個帳篷，在新鮮的雪堆中翻找，這時候，山區生活的殘酷事實將我一棒打醒。

被人偷走了。

我氣壞了。不帶氧氣瓶上山有違我救了希瑪後為自己訂的原則。沒錯，我還是可以攀登洛子峰、聖母峰和馬卡魯峰，但是如果我開始無視自己做過的承諾，這種事就會變成常態，我就永遠無法達成我的目標。

這是我在生活中一直遵循的精神：如果我早上起床，告訴自己今天要做三百個伏地挺身，我就一定會全心全意去完成，因為逃避就是違背承諾，而違背承諾會導致失敗。但是我也明白這時候生氣沒有幫助。軍事訓練教導我，堅強的情緒很重要：把負面情緒變成正向力量是讓我專注於主要目標的唯一方法。

打起精神，寧斯，振作起來。你不一樣——你可以找到解決問題的方法。

幾次深呼吸緩下來後，我在腦中重新組織了眼前的爛劇碼。我想像我的氧氣瓶是去了更好的地方。我強迫自己相信我的氧氣瓶拯救了某個登山者的性命。寧斯，有人因為你的氧氣瓶活了下來。重整情緒後，我開始適應環境，修改我的行程表，再度跨到南坳。我現在的計畫改為先攀登聖母峰，看似會在暴風雪中進行。接著上洛子峰——我已經安排一個朋友幫我放些氧氣瓶在四號營地——最後上馬卡魯峰。

狂風在我身旁咆哮著，有那麼一瞬間，我對自己產生了懷疑。我想要成就的是件大事。

但是我辦得到嗎？

可以，你辦得到。

我穩住自己。

我在最惡劣的天氣下登上聖母峰頂——山頂上颶風盤旋，冰雪有如子彈般地打在我身上，幾名登山客在這樣惡劣的環境中遇難了。迎著強風，我知道速度是我的強項，我和我的

雪巴朋友以最快的速度前進。我們在希拉瑞台階排隊等了四十五分鐘，擔心著我們的手指和腳趾會不會承受不了這樣的寒冷。沿著岩面上去又下來的登山者造成了大塞車，最後，終於輪到我上峰頂了。接著，我和一位新雇用的雪巴爬到洛子峰的四號營地。

登上洛子峰頂的時候，我看了我的手錶，我已經花了十小時又十五分鐘。現在只剩下馬卡魯峰。

那時候，我還不知道我打破了以最短時間攀登聖母峰和洛子峰的紀錄。那不是我的目標，我只是想要一口氣爬完我眼前的三個山峰。但是回到基地營時，有人告訴我之前最快的紀錄是二十小時，我非常震驚。我一不小心將最快紀錄縮短了將近十個小時。

另一個紀錄也即將出現。如果我可以在接下來幾天順利攻頂馬卡魯峰，我將會創下最短時間連續攀登聖母峰、洛子峰和馬卡魯峰的紀錄。同時，我還被告知從來沒有哪個人在單一攀登季節中登上聖母峰兩次，再加上洛子峰和馬卡魯峰。雖然我那時候還沒有爬過世界第五高的馬卡魯峰，但是我期待有這樣的機會。我搭了直升機前往下一個基地營，擔任飛機駕駛的是我的好友尼沙（Nishal），他是已知最優秀的高海拔飛行員之一。我為成功即將到來的可能性興奮不已。

「老兄，你剛打破了一項世界紀錄。」尼沙在著陸區給了我一個擁抱時說道。

「是啊，我可以在馬卡魯峰再打破一個。」

我想要加緊腳步，但是尼沙想把焦點放在我現有的成就上。「你說要在十四天內登上這三座山，」他說道。「你現在還有好幾天的時間可以拿下馬卡魯峰，然後跟 G200E 的人一起搭飛機回家。」幹嘛不先享受這一刻，開心一下！」

接著他指出五月二十九日就要到了，這天在喜馬拉雅山脈又被稱為聖母峰日，為的是慶祝雪巴人丹增・諾蓋（Tenzing Norgay）和艾德蒙・希拉瑞爵士（Sir Edmund Hillary）於一九五三年完成人類首次登頂聖母峰的壯舉。

「那天會有酒喝和遊行，」尼沙說道。「大夥兒都會玩得很開心，你考慮看看。」

了解到即使留下來慶祝聖母峰日，我還是有足夠的時間去破世界紀錄，於是我答應了，畢竟我其實在假期中。尼沙的直升機直衝南崎巴札鎮，我和幾位友人喝酒、跳舞，一起狂歡。

不過我的焦點始終在馬卡魯峰。尼沙表示他有個辦法可以幫我節省更多時間。

「寧斯，你看起來一點也不累，」他說道。「乾脆在這裡多待一會兒，與其載你到馬卡魯峰的基地營，不如我載你到二號營地？不加價。」

據我所知，搭直升機到二號營地的費用是天價，通常要幾千英鎊。尼沙這個提議大方地令人不敢置信（他還答應為了要隔天早上載我，當晚不喝酒）——但是我沒打算接受。看我搖頭，他很驚訝。從基地營爬到兩項世界紀錄，也會更清楚自己的生理和心理極限在哪裡。我一點也不想要被說我偷工減料。我想要一切都合乎標準。

「謝了，老兄。但是不行，」我說道，「我必須按規矩來。」

尼沙皺了眉頭。他的朋友看起來也有點不悅，我發現我的決定被誤以為是不禮貌，或是不知好歹。隨著時間流逝，大家愈喝愈多，他們不敢相信我竟然放棄這麼慷慨的好意。爭論愈發激烈，幾乎要打起來了。尼沙最後一次向我施壓。

「但是沒有人會知道！」他大喊。

「我知道！當然，我可以向全世界說謊。我可以騙大家說我是從山腳爬到山峰的，可是我不能對自己說謊。不行。我要按規矩來。」

在酒意的助陣下，那些人漸漸明白我的用意。我向他們解釋，我非常感激這樣的好意，只不過馬卡魯峰對我的意義不只是另一座山峰，或是我口袋名單裡的另一個成就而已。它是我想要在喜馬拉雅山脈上完成的帽子戲法，是連爬三座高峰的最後一道關卡，我必須用正當的方式完成它，這一點非常重要，因為我想要知道，在這樣大膽的冒險中，如果注入我全部的努力，可以達到什麼樣的成就。

──我成功了。

從馬卡魯峰的基地營出發二十四小時後，嚴重宿醉的我一口氣爬了八四八五公尺，站上了馬卡魯峰頂，一路上，我在前面領著我的小隊，穿過狂風暴雪和令人暈頭轉向的雲霧，直達峰頂。光這點就已經是一項成就。沒有人在這個季節登上馬卡魯峰過，之前有幾個團隊試

過，但是後來都因為情勢險惡而撤退了。

完好如初地回到基地營後，我發現我們要搭回南崎巴札鎮的直升機竟然因為天候惡劣被取消。我只好和我的雪巴團隊進行了一段我們在尼泊爾最艱辛的徒步旅行，一路快跑回到加德滿都，中途只停下來喝了啤酒和威士忌，最後，我們用十八個小時走完了通常得花上六天的路程。團隊中只有一位雪巴人哈隆‧多奇（Halung Dorchi）跟得上我的速度，我以戰鬥訓練的精神在痛苦中前進，但是一點兒都不覺得疲累。

我破了兩項世界紀錄——在十個小時又十五分鐘內攀登聖母峰和洛子峰，以及在五天內攀登聖母峰、洛子峰和馬卡魯峰。我是第一位在同一個季節攀登聖母峰兩次，然後又攀登了洛子峰和馬卡魯峰的人。但是我甚至還覺得自己行有餘力。

和G200E的弟兄會合，飛回英國後，我終於去拜訪了卡莫，了解他的近況。說話時，他的聲音啞了，我知道他努力不讓自己哭出來。

「你是我弟弟，」他說道，想要解釋他的生氣。「我擔心你的安危。」

「聽著，都沒事了。你打電話給我的時候，我正任何我從他那裡感到的挫折都散去了。「聽著，都沒事了。你打電話給我的時候，我正懷疑起自己。這時候，像你這樣我平素敬重的人打電話給我，試圖在我腦裡塞入負面能量，會讓我無法把念頭扭轉過來。我那時候需要正能量，所以不得不掛掉你的電話。」

「為什麼不解釋？」

「我沒時間！我的氧氣瓶出了問題，當時有太多事要處理，我需要專注，而不是在你面前為自己辯護。」

聊完後，卡莫理解我為什麼要做這些事，至於要怎麼去做，則是我接下來的任務。

第七章　我的任務

我有好多的問題。

什麼東西是我有，而其他登山者沒有的呢？

為什麼我可以在這麼短的時間內攀登三座難度這麼高的山峰，而且中間不需要用跑的。我明明有時間可以慢慢走回加德滿都，一路開派對慶祝，但是我卻莫名地想要用跑的。我想要證明什麼呢？

或許是因為我不斷在鞭策自己，但是那樣的特質在登山界並非獨一無二。我知道特種部隊中有不少人也攀登了聖母峰，可是沒有人還爬了洛子峰和馬卡魯峰。他們後來都累壞了，沒有人有力氣馬上攀登另一座山峰。不知道是什麼原因，我的生理機能可以這樣上山下山，再上山下山，架設繩索，然後一次又一次地帶領登山隊攻頂，中間只需要非常少的休息。我似乎擁有源源不絕的能量。

我不只是攀登時有勁、在及腰的雪地中可以輕鬆開路、讓經驗豐富的雪巴人大驚失色之外，還因為軍事訓練的背景，我可以在高度壓力下迅速地做決定。評估風險並做出反應已經

成了我的第二天性。我很清楚勇敢和愚蠢之間的界線，負面情況不會擊垮我，因為我會以正向思考回擊。這些特質把我變成了一部高海拔機器。

當然，技術上比我優秀的登山者很多，在海平面把我的長處和短處拿出來跟其他登山者相比，我可能沒什麼贏面。但是不是每個人都有跟我一樣的計畫能力和想像能力。在八千公尺高的地方，我可以找到爬上世界任何峰頂所需的自信──不論情況為何。

我也被告知因為我在高海拔攀登的傑出表現──包括保住 G200E、在聖母峰拯救希瑪，以及在聖母峰、洛子峰和馬卡魯峰打破世界紀錄，英國女王將授予我 MBE（Member of the Order of the British Empire，大英帝國員佐勛章）的榮譽。但是我的成就並沒有獲得所有人的認同。我的紀錄被公開時，有幾個備受尊崇的登山者很快就指出我使用了氧氣瓶的事實。但是我並不在意：我的野心主要在速度。我是開路的人，是走在前面帶隊的人，我架設我自己的固定繩──這就是「寧斯式登山」。

寧斯式登山不只在追求速度而已，它還必須靠登山者自己進行規畫，自己擔任領隊，並且在山上自給自足，凡事自己來。透過這樣艱難的課題，我會了解我的能力和極限，所以大部分的時候，我會知道怎麼進行操作來避開麻煩。我曾經在高海拔處救過人，但是我不希望有人為了拯救我而放下自己的任務。我寧願死。

就我所知，在死亡地帶爬山並沒有既定的規則，每個人都可以用自己的方式攀登。我也

不想去抱怨這些批評我的人當中，有人踩的是我開的路，或是用了我架設的固定繩，然後在我登頂的幾個小時後跟著登頂的。但是他們的自以為是還是把我惹惱了，於是，我試著把這些批評化為激勵自己的力量，決定要再次提升我接下來攀登喜馬拉雅山脈的層級。如果我可以在五天內攀登三座世界級高峰，或許也能夠以驚人的速度攀登世界前五高峰，例如在八天內攀登聖母峰、K2、干城章嘉峰、洛子峰和馬卡魯峰？這個念頭在我大腦裡打轉了好幾個星期，最後我決定付諸行動。

我知道肯定會出現許多阻撓。回到家後，我發現要獲得足夠長的假期來實現這個野心的機率不高，但是我還是想要試試。送出這個請求時，我試著讓自己有說服力一點。我提醒長官我傑出的紀錄，包括出入戰場的表現和我逐漸累積的攀登專業。我以在 G200E 的表現為著力點，或許那些世界紀錄可以進一步提升 SBS 的聲譽？

我的長官瞄了一下我的登山計畫，心生懷疑。我知道接著就要得到負面回覆了。

「攀登 K2？每四個人就有一個人在那裡喪命，干城章嘉峰則是七個人裡就有一個。」他說道。「這是個龐大的計畫，你不只是要爬一座山而已。你要在十一或十二個星期內攀登一座又一座的高山，**你覺得可能嗎？**」

我試著拿冒險犯難的精神來迎合他。「在成為廓爾喀軍人後，我想要加入特種部隊，」我說道，「不是為了錢或名聲，而是我想要成為菁英中的菁英。在大家都決定放棄的時候，

我架設了固定繩，然後高舉SBS的旗幟。接下來，我想要嘗試這個。」

長官搖搖頭，解釋他沒辦法給我這麼長的假，風險太高了。而且K2位在巴基斯坦和中國邊境，如果有人知道特種部隊的人登上了K2，可能會製造恐怖攻擊。「行不通的，寧斯。」他說道。

我感到洩氣，但是我不打算放棄夢想。這個遠征計畫持續折騰了我好幾個月。有時候我認為上級就要鬆口了，但也有些時候，我覺得他們更堅持了。最後，我決定自己來面對。

「好吧，如果是這樣，」我想，「我只好選擇退役了。」

我感到解脫。當時正值三十五歲的我很清楚，如果我從軍隊中退役，就可以在我自己設下的挑戰中去嘗試更有野心、更大膽的事。所以，與其在八十天內攀登世界前五高峰，我何不以最短的時間爬完死亡地帶內的十四座高峰？我努力地想我可能會遇到哪些困難。**只有政治和金錢。又或許是雪崩或冰河裂隙，如果我運氣真的很糟的話。**

身為廓爾喀軍人，代表我無論何時都無所畏懼，所以即使知道安娜普納峰的雪崩可能把我捲走，就像它帶走數十人的性命一樣，我並不打算過度強調它。攀登死亡地帶這十四座山峰可能遇到的危險都是可以控制的：我已經學會如何應付惡劣的天氣和厚重的積雪了；我可以沒有懼怕、有效率地行動。畢竟，我寧願死，也不想當懦夫。另外，我也覺得選擇在三十多歲做這樣的挑戰是正確的。等到七老八十，都已經不能自理了，再談這件事就沒意思

了。我想要全力以赴去做這個嘗試。

至於這次遠征的政治和金錢議題則是另一個截然不同的故事了。攀登這些山峰時，我會需要一些文件和許可申請，特別是在中國和西藏方面，他們已經決定在二〇一九年的整個攀登季節關閉希夏邦馬峰。再來是經費，要爬完死亡地帶的所有山脈，至少要花七十五萬英鎊，甚至更多，所以我必須要找不少贊助者，同時開發其他的資金來源。但當下看來，光是這個任務本身就足以讓我考慮離開軍隊。如果我相信在短時間內快速爬完十四座八千公尺高峰是辦得到的，那麼就是辦得到的。

過去受的各種訓練和戰鬥經驗都這麼告訴我。在廓爾喀軍團服役時，我經常被迫離開舒適圈去經歷極端的痛苦。到頭來，我發現比起身體的力量，心智上的力量似乎更重要。在英國特種部隊也是，我的訓練教導我如何超越我自己原先設定的心理限制。這場高海拔攀登計畫令人生畏，但是過去的經驗讓我在登山圈中建立了不錯的人際關係。我具有執行這項計畫的技巧與人脈。

一天下午，我在家打開我的筆電，想要了解這樣的遠征需要花多少時間。初步搜索的結果得知有大約四十位登山家曾經成功地攀登了這十四座八千公尺高峰。當時的世界紀錄則是由韓國登山家金昌浩在二〇一三年創下的七年十個月又六天。來自波蘭的捷西．庫庫奇卡差距不大，他在一九八七年留下七年十一個月又十四天的紀錄，他是第二位完攀這十四座高峰

的人。第一人則是來自義大利的傳奇人物萊茵霍爾德‧梅斯納爾，他在一九八六年突破了這個大家原以為不可能完成的任務。

這個圈子很小，但是每個人都令人印象深刻，而他們完成這項任務都要花上幾年的時間。但是從我在五天內便登上聖母峰、洛子峰和馬卡魯峰來看──這還不包括兩個星期前的道拉吉里峰──我的速度可以更快。唯一的問題是快多少。

我做了一個很實際的評估。好，我沒有資金。我可能需要點時間籌錢，但是我可以從自己的地盤尼泊爾出發，應該沒有問題。再說，我在家鄉的人脈不少。

我列出我需要爬的山：安娜普納峰、道拉吉里峰、干城章嘉峰、聖母峰、洛子峰、馬卡魯峰和馬納斯魯峰……

巴基斯坦會是個完全不同的局面。那邊的基地營和基地營間需要長途跋涉，而且天氣非常難以預測。

南迦帕巴峰、迦舒布魯一峰和二峰、K2、布羅德峰……

西藏的部分，最花時間的則是文件和通行證的申請。

卓奧友峰和希夏邦馬峰。

我目前只爬過這些山中的四座……七個月可以嗎？應該夠我爬完十四座，也許相差幾個星期。

將世界紀錄縮短七年這個基本目標的野心非常大，但這是我很快就產生的念頭。我的首要重點是盡可能快速地爬，不管天氣如何，用寧斯式的風格攀爬。但是我背後的動機不只一個——沒錯，我想要超越我先前為自己設定的體能和心理極限，但是我的家鄉尼泊爾一直在經歷氣候變遷帶來的影響，我希望藉此提醒世界關注區域性的水患和冰川的消失，照顧住在山區和在山區工作的人們也是當務之急。

但是最重要的，我喜歡打破既有的遊戲規則。如果我可以讓大人和小孩見識到人類能夠達成的成就，那麼我那高遠的目標或許可以激勵其他人把夢想更加擴大，向自己過去無法想像的目標再推進一步。讓這世上有更多瘋狂故事可以傳誦，對我來說也是一個不錯的動機。

我幫這個偉大的任務取了一個名字，叫「可能計畫」（Project Possible）。接著，我擬定了一份作戰計畫，在那些懷疑我的人面前，我得先穩住自己。

§

退出 SBS 會帶來一個令人不安的因素，那就是心理上的安全感。這聽起來很矛盾，因為每次有巡邏或突破行動時，我都是衝鋒陷陣的那個人。過去十六年，英國軍隊就是我的全部。他們告訴我往哪裡去、在什麼時間做什麼事，他們給了我房子和每天的工作。沒有錯，這個工作危險性高，壓力又大，但是仍有些令人欣慰的熟悉度在其中，我有組織、有焦點、

有盡忠的對象，即使在戰爭中也不例外。在計畫著出走的同時，我有時也會思考我給女王和皇室的回報是否足夠。

另一個退出特種部隊令我不安的事是我的退休金。這筆錢足以翻轉生活，我只要再服役幾年便可以領到。現在退役代表放棄這筆錢，將來得面對的財務壓力讓我擔心。

二〇一八年三月十九日，我撤下我的疑慮，登入英國國防部網站，遞交了辭職申請。我的通知期是一年，一開始隊裡有些弟兄試著要改變我的心意；高級指揮官也將我升職為寒冷天候作戰教官。做為該領域專家，我的工作是指導其他成員如何攀登高山、在高海拔的惡劣條件下生存，並在具有挑戰的地形滑雪。這是個具有威信的職位，它意味著我是隊裡最優秀的登山者。

升官的情勒還不夠，他們還要我考慮一下我的舉動可能帶來的後果：一旦辭職，我會失去現實世界中大多數人求之不得的財務保障。只可惜，我不是大多數人。我對現實世界有不同的看法。我的出身是個貧窮的尼泊爾孩子。必要的話，我可以一輩子住在帳篷裡。最令人驚訝的發展是SAS得知我的辭職計畫後，邀請我去他們的基地晤談。一位長官問我有沒有意願調到其他軍團。

「寧斯，恭喜你在G200E和MBE的成就。」他看著我的紀錄說道。「我們知道你在高山上的能耐。如果你願意加入SAS，我們一定會確保你得到最好的照顧。我們會給你更

好的機會，這對你和你的家人都有好處。」

接著他給了我一些非常動人的誘餌。我會在一個為期一年的攀登計畫中擁有一個聲譽極高的職位，工作的重點是高海拔行動。最重要的是，經費和器材都由他們提供。

這就像做夢一樣，但是我認為從特種部隊的一個單位換到另一個單位顯得不忠誠，就像離開一支足球隊，跳槽到他們的死對頭一樣。我不想讓我 SBS 的弟兄們失望。

「你們的器重讓我受寵若驚，」我最後說道。「也很謝謝你們提供我這麼好的機會……但是我加入特種部隊的目的不是要成為將軍，也不是為了錢。我不介意回歸到原有的財務基礎，更重要的是，我不能轉隊。」

他們的反應又急又尖銳。「你很忠誠，這點值得讚賞，」SAS 指揮官說道。「但是你他媽的瘋了。」

我聳聳肩，謝謝他跟我會談，但是內心非常糾結。開車離開軍營時，我不禁要想我的決定是不是錯了。**如果我接受這個提議，我會是第一位同時在 SAS 和 SBS 服過役的人。那是何等殊榮。**接下來幾天我都在懷疑自己，蘇琪甚至還上網搜尋赫里福德（Hereford）*有沒有適合她的工作機會。最後，我決定堅守我原來的計畫：我想要爬大山。

＊譯註：SAS 的基地所在。

我的家人和朋友也都非常不解。在他們看來，這是他們見過最難以理解的職業發展了。我的哥哥們也開始指責我的不知感恩。他們說要不是他們寄錢給我，送我到奇旺受教育，我也沒機會學英文。不會英文，就沒有機會進英國軍隊。他們說的都沒有錯，我虧欠他們太多了。卡莫也不懂我的計畫，他以另一種心情打電話給我。

「老弟，**所有人**都想進特種部隊，」他說道。「你已經在裡面了，卻說要離開。你在戰場上待了十年，現在是寒冷天候作戰教官，不需要失去一根手指頭、腳趾頭或眼珠子，就可以領到優渥的退休金，經過這麼多努力，你現在要把一切拋諸腦後？**你他媽的搞什麼？**」

「卡莫，這不光只是為了我個人，」我說道，「也不是為了你，或是我們家族。我們都只是更大的全球社區裡的一分子，而且我沒有太多時間可以這麼做──我並不年輕。但是如果我現在可以有點作為，讓世界知道人類在高海拔處的可能性，就值得了。」

我們接下來兩個月沒再說過話。

我的家庭生活是個嚴重的經濟負擔。在尼泊爾，有些家庭會堅持如果父母沒有錢，或是年紀太大無法照顧自己，就必須由最小的兒子來照顧。而我爸媽真的需要錢，卡莫和甘格已經盡力了，但是他們也有自己的家庭得照顧。自從加入廓爾喀軍隊後，我每個月都會把薪資的一部分寄給他們，因為他們是我的世界，但是媽媽最近病得很重。她的心臟出了問題，不得不動手術裝支架。接著又出現腎衰竭，經常得到醫院接受治

療，所以最後住進了加德滿都的一家醫院（奇旺沒有適合的醫院）。我半身癱瘓的父親沒辦法進城去陪她，所以我的終極目標是要讓他們再次住在同一個屋簷下。不過因為「可能任務」的關係，這件事得暫緩一陣子。

我宣布這個消息時，他們一開始很生氣。我們家離道拉吉里峰很近，所以不時會有要前往基地營的登山客步行經過我們的村子。有時候會發現回程的人數明顯比去程的人少。我母親還記得她曾經在附近的茶館見到兩個登山客在哭，因為他們的朋友在山上遇難了。這件事讓我母親感到很不安。

幾年後，得知二〇一四年和二〇一五年的雪崩在聖母峰造成許多人死亡後，她一想到我要爬山就緊張。每次我讓她看我手機上的登山影片，她就面露愁容。看到我在坤布冰瀑走鋁梯跨越冰河裂隙的照片時，她忍不住了，她想要知道我的新計畫是什麼。

「媽，妳知道世上最高的十四個座山是哪幾座嗎？」

她點點頭。「知道幾個。」

她講了幾個名字：**聖母峰、道拉吉里峰，喔，還有安娜普納峰。**「但是這跟你有什麼關係呢？」

她感到焦躁不安。**這個小兒子是不是傻了？**

「喔，寧斯，」她說道，「是不是因為我們生病了，照顧我們的擔子太重了？我怎麼覺

得你這麼做的目的是想要自殺。」

「別擔心，媽，」我說道。「我想要這麼做，我想要讓世界知道我能成就什麼──如果我們願意全心投入，我們能成就什麼。我會成為不一樣的寧斯。」

她笑了笑。「反正你不可能聽我的。我知道無論我們怎麼說，你都還是會去做，不過我們的祝福與你同在。」

然而，家人的顧慮不是我唯一的情緒負擔。只要我一談到「可能任務」，就會招來朋友的譏笑，還有同僚的冷嘲熱諷。這樣的待遇也算公平，畢竟我的目標本來就很難達成，甚至是不切實際，但原因就只是過去沒有人有過類似的成就。太空旅行、四分鐘跑完一英里這些事，在被實現之前也被認為是不可能的事。二十世紀初，登陸月球只會出現在奇幻小說。但是如果有人告訴當時還只是個年輕試飛員的尼爾‧阿姆斯壯說，他的夢想不可能會實現，他會聽嗎？**絕對不會。**

當然，我有可能失敗，就像當時的登陸月球也有可能失敗一樣。我在任務中喪生的機率很小。萬一失敗了，可能會有人笑我，或是說：「我早就跟他說了。」但是至少我不會在年老臨終的時候想著：**如果那時候我試了呢？也許我做得到⋯⋯那又會如何？**

第八章　賭上一切

向國防部遞交提前一年通知的辭職信後，我啟動了兩個計畫。第一個是整理「可能計畫」的執行細節。我召集了一支尼泊爾登山者團隊，我知道這些人可以把一年大部分的時間用來支援我翻越十四座山峰的任務。我決定好要攀登哪些山，並根據過去五個登山季節的氣象報告，決定什麼時候執行。

評估完每座山的地形狀況後，我決定將「可能計畫」分成三個階段。第一個階段的地點在尼泊爾，我計畫在四月和五月爬完安娜普納峰、道拉吉里峰、干城章嘉峰、聖母峰、洛子峰和馬卡魯峰。七月的時候到巴基斯坦，完成南迦帕巴峰、迦舒布魯一峰和二峰、K2和布羅德峰。我打算秋天回到尼泊爾去爬馬納斯魯峰，最後，前往西藏去攀登卓奧友峰和希夏邦馬峰。每座山都需要走些法定程序才能拿到入山許可，但是中國和西藏的部分特別棘手，因為希夏邦馬峰直到二〇一九年結束都會是封閉的。

我決定等時間到了再來擔心這件事。

我對任務準備工作很感興趣，這一直是我軍中生活的一部分，但是這個準備過程的第二

部分就比較不容易從我的職業做技術轉移了⋯我必須籌到一筆運作基金，這是項艱鉅的任務，因為高海拔攀登一直都是昂貴的運動。二○一九年，光是攀登聖母峰的費用就落在四萬英鎊到十五萬英鎊間，完成「可能計畫」的估算花費令人咋舌──如果沒有人資助，我不可能拿得出這筆錢。

我得知要為這類計畫籌募基金，必須找一些贊助商來資助我，而我能給他們的回報是在我登上峰頂時，讓他們的品牌有亮相的機會。還有一些資金來自擔任嚮導的工作*，我的目標是每個階段挑選一座山，帶幾個有經驗的登山客一起登頂。最後我選了安娜普納峰、南迦帕巴峰和馬納斯魯峰。

要做的事沒完沒了。二○一八年，在我規畫十四個登山計畫的同時，有位朋友幫我籌募資金。我在軍事工作的空檔塞入了會議、計畫安排、搭火車出差，一個禮拜七天，馬不停蹄地工作。心理上，這些後勤工作就像當初參加選拔一樣累人。但是就像在布雷肯比肯斯那些清晨一樣，我以正向思考迎接每一天：

我做得到的。我可以解決這項任務中衝著我來的每個問題。我曾經站上世界最高峰。現在唯一的問題就是資金。勇往直前，把這個問題解決了。

就像當初加入廓爾喀軍團一樣，通過篩選和攀登聖母峰都是我個人的野心，所以募款成了我新興而強勢的神。我願意為祂付出所有。

我的下一件事是幫助集資，在一位匿名的生意夥伴協助下，我們簽了幾份投資合約。我知道要讓「可能計畫」吸引人，我得針對這項任務做些大膽的聲明，一個可以上得了頭版新聞，引發大家討論的議題。

受到過去創下的世界紀錄鼓舞，我宣布想要締造更多被視為標竿的目標。首先，當然是我想要以更快的速度攀登這十四座八千公尺高峰，我認為打破我在聖母峰、洛子峰和馬卡魯峰創下的個人紀錄是可行的。（以及在最短時間從聖母峰頂去到洛子峰頂的紀錄。）我也表示想要打破攀登巴基斯坦境內八千公尺高峰的速度，還有攀登世界前五高峰：干城章嘉峰、聖母峰、洛子峰、馬卡魯峰和 K2 的速度。

我的野心並沒有獲得太多關注——也許大家以為我在開玩笑——花了幾個月開會和講電話後，我遭受前所未有的打擊。

「寧斯，我們幾乎沒有籌到任何資金，」我的夥伴很難過地說道。「情況看起來不妙。」

他說的沒錯，眼看第一階段就要開天窗了，我的銀行戶頭裡什麼都沒有。這下麻煩大了，至少我是這麼認為的。我立刻改變了策略，決定在愈來愈繁重的例行工作之外，親自上

＊我喜歡把工作和興趣結合的想法，所以在二○一七年十二月設立了「菁英喜馬拉雅探險公司」（Elite Himalayan Adventures）。二○一八年我們開始帶領客戶攀登八千公尺高峰，由有經驗的登山者付費，技術純熟的嚮導團隊帶隊。

陣募款。大部分早晨，我會在四點起床，花幾個小時經營我的社交媒體，然後從南部海岸趕七點鐘的火車進倫敦。

我一天大概會開四場或五場會議，接受虛假的承諾或徹底的拒絕。這些工作很少能在半夜十二點前完成。接著我會打開電腦，寫一些後續跟進的電子郵件，然後再看一次我的 Instagram 和臉書來結束我的一天。

我那時候的技術很生疏。簡單發幾篇關於「可能計畫」的文章，再加一些相關的連結和標籤就可以花我兩個小時。這些事很累人，有時我會在網路上發發牢騷：

又是為「可能計畫」的募款活動奮鬥的一天：每個星期七天，每天工作十四個小時。募款的過程對我來說非常艱辛，而且不是我擅長的事。每個我接洽的人都說：「怎麼不明年再去？如果明年去的話，我們就有足夠的時間籌備資金。」而我總是給他們相同的答案：如果改成明年再去，我們就是在挑容易的事做。

幾個月下來幾乎沒有現金進來。眼看二○一九年就要到了，時間進入倒數，我還是沒能說服任何可能的贊助者相信我的能力，會議經常是以「謝謝，但是很抱歉。」的方式無疾而終。他們表示，我想要做的事人類根本辦不到，有些人甚至嘲笑我的計畫。我的處境非常艱

難，離開軍隊後，我的收入大幅減少，然而，儘管得勒緊褲帶生活，蘇琪依舊支持我。即使我所有的精力都投入在這個無法提供家裡經濟來源的計畫上，至少在短時間內是這樣，她從來沒給過我情緒上的壓力，我很感恩我還有喘息的空間。

我在「可能計畫」財務組織中的角色變化衍生了一些問題，但還過得去。工作使我筋疲力盡，無止境的待辦事項清單讓我沒有片刻得以休息。精神上感到疲憊，但是與其去跟蘇琪訴說我的壓力，還不如確保每一件事都能順利進行。把壓力轉嫁到她身上是我最不願意的事，所以我只好在凌晨一、兩點，趁著她熟睡之時，爬起來寫封信或傳個電子郵件。

我發現我慢不下來，我對這個任務極度渴望。我也從沒生過放棄的念頭，因為我不想要下意識地把負面情緒帶給潛在的投資者或贊助商。

想要讓別人對我有信心，我就必須維持住對自己的信心，而有時候這代表拚死拚活地工作。

§

每一次的集資努力都失敗了，眼看就要來到放棄任務或是繼續往前的十字路口了。好在沒多久後，曙光綻現。我透過一位 SBS 的朋友認識了一位感興趣的生意夥伴。他懂我的熱忱，立刻答應會提供兩萬英鎊的資金；之後我在一場企業活動上演說，又拿到了一萬英鎊。

跟我需要的七十五萬英鎊相比雖然是杯水車薪，但是這些資金代表事情終於有了進展。

接著，菁英喜馬拉雅探險公司邀請了幾位私人客戶跟我一起在「可能計畫」中攀登安娜普納峰。我還在募資網站 GoFundMe 上集資，並透過 Instagram 上的每日更新和口耳相傳來增加我的追蹤人數和捐款。我的軍中友人安特・米德爾頓（Ant Middleton）甚至捐了兩萬五千英鎊。我們隸屬同一支菁英中隊，他之前就是很熱心的廓爾喀軍團支持者。

但是這樣還不夠。為了確保我可以起開啟第一階段，我必須做出更巨大、更痛苦的犧牲：我的所有積蓄都投入了還不夠，只能把貸款中的房子拿去抵押，這是我唯一的出路了。那些從軍隊退伍的朋友都用他們的收入和積蓄買了兩、三間房子，而且生活過得相當不錯，但是我把所有錢都投資在登山上了。長遠來看，我的投資肯定會得到回報，但是短期內，這是個代價昂高的事業。

我知道二胎房貸的風險很高，「可能計畫」如果成功了，它的商業回報可以幫我償還所有貸款。將來我的嚮導收費會比別人更高，還有機會進行利潤豐厚的巡迴演講，就像我幾位特種部隊的好友一樣。然而，倘若失敗，後果也會相當嚴重。如果我沒辦法如我所說的攀登十四座高峰，大家會認定我是個說大話的人，任何我預期發生的職業提升效果都會需要更長的時間才能生效。

我之前曾經跟朋友開玩笑說，逼不得已，我可以一輩子住帳篷……**但我真的不想**。一個

更實際的現實敲了我一棒。如果我沒辦法健康地從這項任務歸來，我的失敗造成的經濟重擔將整個壓在蘇琪和家人身上。我需要她的祝福才能冒險走下一步。

我百分之百相信她會支持我。她一直知道，在最高軍事級別上，我為了保衛國家在身體與精神上做的犧牲。她也知道「可能計畫」是我現在的使命，我當下的身體強健，足以完成這項工作。要是再等一年或五年，我存活和成功的機會只會往下降。從心理上來看，參加過戰爭的我也處於絕佳狀態。軍旅期間，我見識過各種可怕事件，一些我寧可此生不要見到的兇殘暴力。但是大部分的時候，我的心理狀態都是穩定的，那些恐怖的衝突似乎沒有對我造成影響。

我想，選擇自願從SBS退伍，投入其他計畫也是有好處的。許多人是因為受傷或是無法勝任這種需要高度專注力的工作，所以被迫提早退役。有些成員則是因為情緒不堪負荷，離開了中隊。對這二人而言，要找到新的生活——有目標且令人感到興奮的生活——恐怕是不亞於戰爭的考驗。我很幸運，我辭掉這份工作的原因，是因為我有了新的熱情，攀登十四座高峰這件事讓我每天都有工作得做。之後，我還會和選擇加入我的人建立牢固的革命情誼。

我也很清楚大自然的治癒能力。我喜歡待在戶外，在高海拔的山上沒有人在意種族、宗教、膚色或性別。只有人類才會有偏見，高山只會一視同仁，**不會批評論斷**。

每當有朋友敞開心扉，向我訴說他們有嚴重的情緒問題時，我便帶他們去爬山。高山可以提供最好的療癒。穿著冰爪，抓著繩索和大自然連結時，生命的問題都變得簡單多了。

於是我收起我的驕傲，問了蘇琪。

「我為了這個夢想付出了一切，」我說道。「少了這個計畫，我就不是我了。如果最糟的情況發生了，我沒能爬完這十四座山，我們之後還是可以靠著登山公司維生。我們撐得過去的。我相信就算我們失去目前擁有的一切，得重新開始，我們也會好好的。」

在經歷了我帶給她的一切，像是到國外從事危險的工作，一待就是好幾年，或是為了爬山，提早把工作辭掉，放棄鉅額退休金，這些都是大膽的要求。但是現在我真的走投無路了，把我們的房子拿去抵押是我當時繼續前進的唯一方法。

她很嚴肅地看著我。「好的，寧斯，」她說道，「希望你的決定沒錯。」

知道蘇琪還是相信我，而且對「可能計畫」有信心讓我感到欣慰。她說一旦這個任務可以上路，她對於我能夠成功達成目標毫無疑問。但是關於可能遭到的經濟衝擊，她還是有點緊張。我一直都知道她有一股與眾不同的力量，不只是做為一名妻子，做為一個女人也是，這一點讓我心存感激。她已經準備好要為我的夢想賭上一切。

很奇怪地，這樣的犧牲並沒有讓我覺得不安。軍旅生涯中，我每天在情緒極限下生活，可能失去我們的房子會帶來精神上的壓力，但是我可以好好地處理它。我的打算是萬一事情

來到最糟的狀況，我找得到謀生的方式。我不害怕在未知中奮戰，但是蘇琪不一樣，不過她卻為我做好了賭上一把的準備。

我如釋重負。

§

有那麼一、兩次，我在募款活動中幾乎要崩潰了。

二月，距離「可能計畫」的啟動只剩一個月。我在忙碌中結束了混亂的一個星期，不管是開會、搭火車出差、打電話都一無斬獲後，我在一個下午沿著 M3 高速公路開車回普爾（Poole）的家，腦海裡浮現了模糊的數字、帳單和合約。房子抵押來的六萬五千英鎊已經被我領出來用，我為要進行攀登的二○一九年預留家裡的開銷，其餘的錢則一點一點地進到「可能計畫」裡。我們逐步開始運作：訂機票、取得通行證，以及購買任務啟動後需要的設備和補給品。

但是我還是倍感壓力。缺乏來自周圍的人的支持讓我覺得很辛苦。**為什麼沒有人支持我呢？** 這同時，尼泊爾的傳統就像裝滿磚頭的卑爾根背包一樣落在我肩上。**如果我沒有達成任務，爸媽該怎麼辦呢？** 有那麼一剎那，看著在前方閃爍的煞車燈和方向燈，我突然覺得不知所措，淚水在眼眶裡打轉。

媽的，寧斯，你為什麼要這樣對待自己？對待你愛的人？

我把車停靠在路邊，整理我的思緒，想像如果我可以把這個大家難以想像的事付諸實現，會發揮什麼樣的潛在力量。

第一：「可能計畫」不只是關於我自己。這是我一直秉持的真理。沒錯，壓力確實在我肩上，雄心和努力，更別提最後的戰利品，也毫無疑問都是我的。但是我必須記得我的目標是要展現當一個人全身全心地追求一個看似無法超越的目標時，可以成就什麼——這是件了不起的事。重建尼泊爾的登山社群，讓它成為全世界最好的一個，可以成就在二十世紀的大部分時候一樣，也很重要。然後是關於氣候變遷的宣導。最後，我他媽是個特種部隊的軍人。凸顯ＳＢＳ不論在戰場上或戰場外都是精銳部隊的形象，則是我的另一個驅動力。

第二：可能任務從來就不是只關於我。

我擦乾眼淚。

他媽的讓我們完成這個計畫吧！

就像我在戰爭中學到的，每個障礙或敵人都是一個需要克服和解決的挑戰。我必須在我的新環境中適應並存活，不管是面對選拔、在戰區作戰或攀登世界最高峰都一樣。收拾好心情，我接下來幾個星期繼續砥礪前行，收到幾位可能贊助者的拒絕，也繼續說服那些不明白我想要展現什麼樣的潛力的人。

拒絕我的人很多。**為什麼我們要對一個註定會失敗的計畫撒錢？還有人擔心幫助我反而是在逼我走向死路。如果我們資助了「可能計畫」，萬一寧斯遇難了，我們是不是也有責任？**

情況令人沮喪，但我卻更加篤定。一旦任務開始，我會以行動證明他們都錯了。

很幸運地，並非每個人都這麼消極。我聽說英國的尼泊爾群體和一群退休的廓爾喀軍人為我們組織了一場募款活動。退休人員、退伍軍人五英鎊、十英鎊、二十英鎊地捐，他們的心意令我感動。隨著第一場攀登進入倒數，我從各種收入匯集了大約十一萬五千英鎊。這個數目勉強可以支付我第一階段的計畫，但是我預期接下來的每一次攀登都會引來更多興趣。

當贊助者、媒體和登山社群的人看到我的進展時，我相信那些抱持懷疑的人將把他們的震驚化為行動，也會開始把錢投注進來。

靠著對自己的信心和動力，我為生命中最具野心的行動做好了準備。

第九章　尊敬是贏來的

不該選安娜普納峰做為計畫中第一座山的理由很多。首先，這座世界第十高峰咸認為是最致命的一座山。截至二〇一九年初，已累積有六十名登山者在山上遇難，死亡率是高海拔攀登中最駭人的。鼓起勇氣試圖攀登安娜普納的登山者中，死亡率為三十八％。致命的原因在於它地處冰河地帶，雪崩頻繁，若不幸在錯的時間站在錯的地點，便會遭受滾滾而來的雪、石頭和破碎的冰壁波及。地面上還有看不見的冰河裂隙縱橫交錯，許多登山者便是因不慎踏入隱藏在雪面下的裂縫而墜落死亡。

此外，這地區的喜馬拉雅山脈天氣喜怒無常、瞬息萬變且非常極端，光是二〇一四年就有四十三個人在暴風雪中罹難，當中包括二十一位健行者。長久以來大家已心知肚明，當暴風雪出現在安娜普納峰時，原本就難以接近的山峰就更無法攻克了。

我大可從平易近人一點的山開始攀登，但是我想藉由安娜普納峰來評估我的團隊。不管是攀登哪一座八千公尺高峰，我都需要一個支援隊伍。因為我們經常得自己架設固定繩，我想要知道每一座山需要的人員。假設我得自己架設到峰頂的固定繩，而我們又是山上唯一的

登山隊，那我就會需要多幾個人。至於那些我已熟悉地形，而且到峰頂的固定繩已經架設好的山峰，像是聖母峰，我只需要一位夥伴同行就可以。

確實了解隊友的工作效率非常重要，我必須盡早掌握他們的能力。我在二〇一八年召集的這群人，每一位都是經驗豐富的嚮導，擁有攀登數座八千公尺高峰的經驗，但是快速地連續攀登十四座高峰是場史詩級的挑戰。我在戰爭中的經驗告訴我，生死關頭最能顯出一個人的真實性格。這種事經常出現在槍戰中，一位廓爾喀軍人或皇家海軍陸戰隊突擊隊成員可以輕而易舉地完成訓練，但是不實際進入槍林彈雨中，還是無法得知他們是否真的做好準備。

就登山而言，攀登安娜普納峰就是一場槍戰。我們必須架設固定繩，工作必然繁重，隨時都有斷送性命的可能——這對我們每一個人都是幾近完美的測試。對開路的團隊來說，沒有可以坐享其成的登峰路線；對架繩團隊的領導者，執行的壓力龐大。

我需要知道哪些人在千鈞一髮時能夠保持冷靜，是我可以信任的；我也想知道團隊有沒有薄弱的環節或缺陷。團隊裡有些嚮導原本就是我的朋友或是曾經和我共事過，像是雪巴人明瑪·大衛（Mingma David）、拉帕·丹迪（Lakpa Dendi）和哈隆·多奇（Halung Dorchi）。

明瑪是多杰·卡特里的外甥，二〇一四年的坤布冰瀑悲劇發生不久後，我在加德滿都和他初次見面。我從友人處得知他是一名非常傑出的登山者，曾經攀登過聖母峰、洛子峰、馬

卡魯峰和 K2。他很瘦，體重只有五十四公斤，但是全身都是結實的肌肉。後來幾次在登山行程中和他偶遇，每次都讓我不得不讚嘆他是我見過最精壯的嚮導。他在高海拔的救援任務也廣為人知──他曾經在道拉吉里峰、馬卡魯峰和聖母峰上搭救過人。

二〇一六年，在我第一次成功攻頂聖母峰時遇過明瑪，那時我就知道他有意願和我合作，那時我的攀登夥伴是帕桑。明瑪當時正在支援我在盧克拉機場遇到的《聖母峰的天空》團隊，我們前往四號營地時相遇了。那天聖母峰上的風很大，我和帕桑在雪地中挖掘掩護的時候，發現明瑪和另一位雪巴人在附近搭了帳篷。他向我們招手，要我們過去。

「寧斯大哥（Nimsdai），你怎麼會在這裡？」明瑪說道。「我們聽說你因為高海拔肺水腫病倒了？」

尼泊爾話的「dai」是「哥哥」的意思。

「是啊，我的情況很糟，但是已經沒事了。」我笑著說道。「我只是需要休息一下。現在可以繼續爬了。」

我看著在昏暗的燈光下盯著我的臉。

明瑪似乎是在想，我到底是膽子大，還是想找死。

最後他開口了。「你知道的，寧斯，我的工作是幫助登山者登頂。我可以幫助任何人攀登任何一座山。」

他指著帕桑。「你的雪巴經驗不足，所以……」

所以呢？

「我可以跟著你，寧斯大哥。我會幫你。」

我當時的心情非常糟。因為高海拔肺水腫的關係，我已經沒辦法達成獨自攻頂的目標；於是我找來帕桑協助我上聖母峰。但是我一直很擔心我的肺會再次衰竭，我不想要變成其他登山者的負擔，在高海拔接受拯救的壓力讓我不安。明瑪的善意讓我很感動，也值得我考慮。我在他們的帳篷裡舒適地待到風勢變小，才繼續攀登。明瑪是個聲望極高的人，他就像是登山界裡的菁英部隊成員，而他竟然想要跟我合作？

他的提議太讓我驚訝了。我最後還是婉拒了他的好意，和帕桑繼續攀登聖母峰。但是我知道他是那種我將來想要合作的人──強而無畏。

此外，他的人脈極佳。他想要找格斯曼‧塔曼（Gesman Tamang）加入「可能計畫」的大家庭。格斯曼‧塔曼是一位強壯、但相對經驗較缺乏的登山者，至少在死亡地帶的山峰是這樣。就像明瑪，他也攀登過聖母峰、洛子峰和馬卡魯峰，只不過次數沒那麼多；另外，他還受過雪崩救援和高海拔山區救援的訓練。

「他是個很厲害的傢伙，像頭公牛一樣，」明瑪第一次提起格斯曼時這麼說。「他的經歷很適合，你可以信任他。」

不能說是無懈可擊的履歷，但是有明瑪的推薦就夠了。明瑪和格斯曼令人讚許的除了體力之外，還有他們積極正向的精神，我要求所有加入這項任務的人都必須有樂觀的心態，是為了熱情而來，不是為了錢或名譽（雖說他們會得到很好的報酬）。最重要的，他們必須以身為尼泊爾嚮導為榮。

我想要藉著「可能計畫」讓雪巴文化受到關注，因為長久以來，他們在登山行業中的英勇貢獻都被忽視了。在我看來，他們是許多登山隊可以成功登上八千公尺高峰的幕後功臣，推動這些困難重重的登山計畫的，是一整個搬運重物的雪巴人網絡。你以為是誰在聖母峰上架設固定繩呢？又是誰長距離地搬運笨重的器材和補給品，好讓那些付錢的顧客可以輕鬆自在地活動呢？

他們還扮演了其他更專業的角色。例如在聖母峰上，有一群被稱為「冰瀑醫生」（Icefall Doctors）的雪巴人，他們的工作是在分布於坤布冰瀑的數百個冰河裂隙上放置梯子和固定繩。做這些工作通常是有酬勞，但是和整個登山的花費相比，他們的收費極為廉價。沒有他們的參與，大部分的高海拔攀登註定會失敗，其中沒有經驗的登山者會喪命。多年來，雪巴嚮導一直在讓不可能的事變為可能，但是他們的工作卻極少受到表揚。

那種態度——**山上的政治**——讓我很惱火。開始爬八千公尺高峰時，我對那些前往死亡地帶攀登高峰的登山者非常欽佩，他們的成就往往會在登山網站或雜誌上被表揚。但是再看

看背後支持這些登山者的人——真正的英雄，卻連名字都沒被提及，他們背負的東西更重、架設的繩索更多；工作比任何人都要辛苦。

這樣的差別待遇令我生氣，雖然這是一份有給職，但是雪巴人的工作內容極其危險。我希望藉由「可能計畫」來宣揚雪巴登山者的技能，但是要達到這個目的，我需要隊上的人跟我有一樣的理念。我要的不是乖巧的綿羊或是忠實的追隨者，我要的是一群會思考的人。

不過我們之間還是有層級差別。一開始，我就明確表示我的工作是管理這個團隊、在壓力下做決定，並且將我在山上、精銳部隊，以及擔任寒冷天氣作戰專家學到的技能派上用場。這當中有一些技能和流程是可以轉移到「可能計畫」的。在特種部隊中，每一支隊伍都是由專業戰士所組成，我的目標是建立一個有相同動力的登山團隊。由我擔任隊長，隊員則是各有專精的登山者；每一個人都具備某些專長，而且有能力在關鍵時刻照顧好自己。

在高度團結下，我希望我們可以在最深的積雪和最惡劣的天氣中開路，一起朝十四座高峰前進。我希望我們都能成為菁英，**就像一支從事高海拔攀登的特種部隊。**最後，我希望整個雪巴團體都能得到應有的尊重。

從某些角度看，我像是在安娜普納峰進行高海拔特種部隊的選拔。可能任務的成員必須能力強、夠健壯，還得具備正向情緒——這些要加入我的行列的年輕人都已證明他們是有潛力的人，而我們的第一次攀登將會把這個選拔中最困難的考驗結合在一起。

我想在每個人身上找到他們的特點，然後將登山隊分成兩組。核心小組成員包括明瑪、格斯曼、雪巴人格爾真（Geljen）和拉帕・丹迪。雪巴人索納（Sonam）、哈隆・多奇、拉梅・古隆（Ramesh Gurung）和明瑪的弟弟康桑（Kasang）則組成支援小組，在必要的時候做替補。另一位夥伴雪巴人達瓦（Dawa）的工作則是在我們執行的過程中，再次檢查我的登山計畫。

我對這樣的安排很滿意；這個團隊裡有各種人才。格爾真最開始的任務只是我們在安娜普納峰上的架繩隊成員之一，後來決定留下來參與整個「可能計畫」。我喜歡這傢伙；他總是熱情洋溢，愛笑、愛跳舞，好像沒有什麼事可以讓他感到沮喪或不開心。我們在安娜普納峰的基地營做準備，並為道拉吉里峰進行初步規畫時，我發現大夥之間正在建立一種共同心態──工作時非常認真，玩樂時也非常認真，從沒有人抱怨工作太辛苦。

每次我對安娜普納峰的攀登計畫進行修改時，其他人會說：「好，就這麼做！」我的每個想法都會被眾人納入考量，沒有任何事情被否定，大家好像忘了怎麼拒絕一樣。這跟我們的團隊精神有很大的關係，幾個人聽說過我之前在聖母峰、洛子峰和馬卡魯峰的努力，我因為這樣贏得了他們的尊敬，而他們也正在贏得我的尊敬。第一階段要能執行，就需要這樣的心理建設。

在支援小組方面，雪巴人索納被安排負責每一次攻頂的後勤工作，並在「付費」登山的

部分，照顧我們的客戶。我們會在安娜普納、七月的南迦帕巴峰和九月的馬納斯魯峰提供這樣的服務，帶領有經驗的登山者一起攻頂。索納還會協助我們架設固定繩、在隊伍後面密切注意整個登山隊、接聽我們的無線電呼叫，並確保登山隊在基地營等地方的運作順暢。

當天氣狀況與預期不同時，索納是我們的警報系統。我們陷入困境時，他得組織必要的協助，像是安排直升機搜救。除了他之外，拉帕・丹迪曾經在二〇一七年的 G200E 中協助我架設固定繩。我們兩個在登頂那天一起拉了二十四公里長的繩索上聖母峰。在我眼裡，這傢伙自己可以舉起一座山。

兩組人馬都很強壯，經驗也很豐富，管理他們的技能是關鍵。雖然這些人都爬過八千公尺高峰，但是有些山，像是迦舒布魯一峰和二峰、K2 和布羅德峰對所有人都是第一次——我自己那時候也才爬過四座八千公尺的山而已。要是「可能計畫」成功了，隊上每個人的經驗和生意都會得到擴展；將來，他們會成為死亡地帶最搶手的嚮導。

帶領這樣的團隊需要用上我在軍隊中累積的所有領導技巧，我也在 G200E 的經驗中學到了哪些領導方式是錯誤的。我不會在最後一刻讓隊友失望，保持高昂的士氣是關鍵，特別是在遇到生死存亡的重大議題時。

這項工作本是一種平衡的行為，但是我想要打造從心出發的運作結構。遇到我們不熟悉的山，像是干城章嘉峰時，明瑪、格斯曼和我本人缺乏經驗，可能會讓大家的信心動搖。不

過另一方面，我們的職業道德——渴望、抱負以及革命情誼——會將「可能計畫」往前推進。

我也明白，想要帶著熱情領導，我必須比我周圍的人更強大，但是又不能超出太多。

過去的攀登中，我一直在埋頭苦幹，一步一腳印地向前走，直到其他登山者成了我身後的小黑點。這種努力會得到兩種負面的連鎖效應：（一）我往往得在酷寒中等待其他人跟上我，一等就是一或兩小時。（二）我的衝刺讓其他人的士氣受到打擊。想像一下你和一位很認真的運動員一起跑馬拉松，看著他們向前衝刺，愈跑離你愈遠時，真的會讓人很沮喪。但是如果他們的速度只是稍微比你快一些時，他們的存在就非常鼓舞士氣，會讓一起跑的人想要再跑快一點，連帶整個團隊便會以前所未有的速度前進。

我打算採用相同的態度。對團隊有利時，我會加快速度，但是必要時，我會把速度慢下來。我希望我們可以一直是以團隊的姿態登頂。我希望到了二〇一九年底，我們每個人都可以驕傲地說自己是「可能計畫」中不可或缺的一分子，那我的工作就算圓滿完成了。

§

二〇一九年三月二十八日，我們終於來到安娜普納峰的基地營時，幾乎所有人都對我們抱持懷疑。我在這座世界最危險山峰腳下的一個小哨站做準備時，每個跟我交談的人都帶著不屑一顧的態度。那時來了一支硬派登山隊和幾個經驗老道的嚮導，當中有些人聽說了「可

能計畫」，知道我想在七個月內登頂十四座高峰，於是一些不明就裡的人開始八卦，他們看著我在社交媒體的發文後開始嘲笑。不難知道他們在想什麼——好啊，偉大的登山家，你確實爬過幾座山，給大家留下了深刻的印象，但是你真的知道爬完所有八千公尺高峰的意思是什麼嗎？

我把負面的聲音擋在門外，告訴自己不要因為它們分心。

或許登山社群誤判了我完成不可能任務的決心，但是我能夠理解他們的情緒。那是韓國登山家金昌浩花了近八年才完成的壯舉。如果我們把這件事拿到平地來打比喻，就會像是我宣布要打破馬拉松選手埃利烏德‧基普喬蓋（Eliud Kipchoge）在二○一八年創下的世界紀錄——兩小時一分鐘又三十九秒，而且不只要比這個已經令人驚豔的速度快幾秒鐘而已，而是決定要在十分鐘跑完二六點二英里。

在許多登山者眼裡，「可能計畫」聽起來可能像是瘋狂的異想天開。也有人指控我過度渲染；他們不懂為什麼我明明可以安靜地進行我的計畫，卻偏要這樣大聲張揚，吸引外界的注意。* 令人慶幸地，也有人支持我，為我加油打氣。偶爾我會在 Instagram 上讀到鼓勵我的

* 從很多方面來看，這件事確實適合私底下進行。問題是我沒有錢。我需要有人贊助才會有經費。要得到贊助，我就得拋頭露面，不管是在山上或山下都是。

訊息，或是與人聊天時，遇到對這個想法充滿熱情的人。

我需要所有的正向力量。

準備出發架設繩索的前一天，我們進行了傳統的尼泊爾祈福儀式 Puja。這個儀式由喇嘛主持，過程中，我們向著山神祈禱。我們燒杜松、撒米，還升了祈福的經幡旗。目的是希望這些神祇可以帶我們平安登頂，不遇見雪崩或冰河裂隙。

我並沒有信奉特定的神明，但是我相信禱告的力量。我也喜歡和大自然親近獨處。儀式一結束，我離開人群，對著安娜普納峰的峰頂凝視。湛藍的天空中，厚厚的雲層在高處飄蕩，我和前方的冰與岩進行了一場一對一的談話，我想要徵詢高山的許可──

可以嗎？

不可以嗎？

看著它等了一會兒後，我感到了希望。

如果說我那時候還有任何不安，那就是我的身體訓練還不夠。離開軍隊後，我去年一整年都投入在看似永無止境的會議和募款活動，身體沒辦法獲得之前那種壓力下的訓練，不過我的狀態還是不錯。出入戰爭時，我總是被激勵要努力當一名菁英隊員，每天都有機會鍛鍊我的身體，不是透過實際戰場，就是透過訓練。但是回歸老百姓身分後，我的工作重點是「可能計畫」的後勤規畫，再加上偶爾帶團而已，已經無法像之前爬山時那麼敏捷了。

只要一逮到機會，我就會為攀登做準備。去安娜普納峰基地營的路上，我在達納村舉石頭進行體能訓練，搬著石頭跑了二十公里。這不是理想的準備方式，卻是我最近四個月完成的第一次訓練，我知道一旦我們開始架設繩索，我的狀況會更好。

必須更好。我們要走的路線——安娜普納峰的北面路線，堪比洪水猛獸。首次攀登這條路線的是一九五〇年的法國登山家莫里斯・埃爾佐（Maurice Herzog）。

決定在四月二日開始攀登後，做為固繩隊的我、明瑪和格爾真，以及來自其他登山隊的幾位雪巴嚮導自信滿滿地開始工作；我們迫不及待想要執行任務的第一階段：架設通往一號營地和二號營地的繩索。

上山的路是無情的。一開始是白雪覆蓋的岩石區，這段路相對輕鬆，但是之後就愈來愈難以捉摸。地表被深深的冰河裂隙劃開，有些裂隙看得到，還有些隱藏在厚厚的積雪下，只要踏錯一步，就會墜落死亡。所以我們大家必須結繩前行，萬一有人掉進去，希望可以靠著其他登山夥伴合起來的力量阻止他繼續滑落。

沒多久，我們的位置就已經遠高過基地營，但是天氣狀況也變得更糟。就在我們架設固定繩時，一陣暴風雪吹向我們，積雪很快就深及腰部，工作更加辛苦。但是做為領隊，我必須領著大家前進，我抬起腿，穩穩地往下踩，確保後面的人可以跟著我的步伐前進，同時還要留心是否有傳說中的雪崩聲響，不過這不代表我能及時躲過它。

每走一步，我都提醒自己：我夠強大，我有登頂的能力。但是雪崩是無法控制的天災，沒有人可以真的做好準備。

靴子下的雪地嘎吱作響，肺部裡的氧氣冰澈刺骨，我們的步伐緩慢，但穩健。

第十章　極端下的常態

經過數小時的努力，走過好幾公里及膝的積雪後，「可能計畫」團隊來到了二號營地。

我們克服了陡峭的山脊和岩壁，沿途跨過了幾個冰河裂隙。這工作真是累得要命，但是把固定繩架設好，也代表我們距離最後的攻頂更近一步——雖然還不知道是什麼時候。我們還有好一段路要走，但是大家儘管疲憊，心情卻十分振奮，主要原因是風勢變小了，山上也平靜多了。太陽往下沉，一群人跳舞說笑，營地飄著炸雞和米飯香……

接著，我們頭上傳來打雷般的爆裂聲。

不會吧……

我體內的腎上腺素激增，一個再熟悉不過的感覺。過去引起這個反應，讓身體立刻採取行動的是槍聲或爆炸聲，但是這一次，我的對手更強大，也更具破壞性——**雪崩！**而且是巨大的雪崩。安娜普納峰的北壁剝落了一大塊，白色的爆發物以無法阻擋的速度從山上傾瀉而下。有那麼一瞬間，我的身體像是癱了一樣，無法做任何反應。即將發生的事讓我的神經系統短路了。雪崩所經之處的任何東西都可能被破壞殆盡，**而我們就在它的路徑上。**

快躲！

環顧四周找掩護的時候，我發現明瑪和索納也被嚇得無法動彈。當時的情況就像監視器攝影機拍攝到的海嘯畫面一樣，受到驚嚇的人盯著朝自己席捲而來的海浪，身體卻無法移動。等到戰鬥或逃跑機制啟動後，往往為時已晚——逃不過了。現在，同樣可怕的命運正在向我們逼近。

「媽的，我們得快跑！」我大喊。「所有人找掩護！」

我常聽說遇到雪崩時，最好的處理方式就是尋找各種可能的保護，就算是看起來沒什麼作用的帳篷也好。**是的，有總比沒有好。**我本能地跑向離我最近的帳篷，跳進去。索納和明瑪跟在我後面，並且把帳篷門拉上。我們肩靠著肩縮在一起，準備迎接衝擊。地面震動的幅度愈來愈大，雪崩的聲音也愈來愈近了。看來要躲過這場混亂是不可能了。想到被埋後，我們得趕快想辦法逃出帳篷，我大聲地向其他人下指令。

「明瑪，拿你的刀。索納，退到營柱，用背抵著、撐住帳篷。」

但是索納看起來很崩潰，不斷地對著山神祈禱。我再度感到恐懼。媽的，這情況糟透了。有那麼一剎那，我還抱著希望：**索納，希望你的禱告有用。**接著，天知道砸下來的雪堆力道有多猛。有幾秒鐘的時間，帳篷的表布和營柱都要被毀了，我等著下一秒我們就要被掃下山。但突然間，一切恢復了平靜。先是一陣寂靜，接著是驚嚇後的呼吸聲。我們活下來了。

「索納，你沒事吧？」我問道，把他拉近，輕輕搖晃他。

他點點頭，喃喃地向著不知道哪位救了我們的仁慈神明道謝。周圍的高山出奇地平靜。

我走出帳篷去看二號營地的災情，檢視我們的工具和器材。我們顯然很幸運，只被雪崩的尾巴掃到，沒有人受傷，也沒有東西受到破壞，但是協助我們架設固定繩的當地雪巴人卻感到很不安。在他們看來，幾天前的儀式沒有奏效，神明心情不好。

隨著最後一點日光褪去，他們害怕地踩著沉重的腳步回到基地營，而往三號和四號營地架繩的工作也突然變得更令人不安了。但至少我們還活著。黑暗中，我思忖著我的選項，現在走常規路線，也就是埃爾佐當初採用的路線太冒險了。我們踩的每一步都可能喚醒蟄伏中的雪崩，只要有一個人滑倒了或是引起另一次坍塌，整個團隊都會送命。

要是攻頂過程出了錯，或是後來被發現冒險過頭了，大家會責怪我……

——肯定有替代路線。

我盯著安娜普納峰的峰頂，又問了一次。

可以嗎？不可以嗎？

§

接著，我跟大家一次吃晚餐，期許高山接下來會對我們仁慈一點。

我隨著日出醒來──心裡已經有個計畫。

我一直想要多拍攝一些我們在「可能計畫」中翻山越嶺的影片，所以我的隨身物品中有一些攝影器材。我的目的是在攀登過程中指導其他隊員面對鏡頭，盡可能多拍。行不通時，就找個人拍我。雖然說我完全沒有製作電影的經驗，但是我有信心可以捕捉到很多精彩畫面。最後，我希望可以製作一部紀錄片讓大家一睹我的探險之旅，或是辦幾場現場演說。另外，一旦任務成功了，無可避免地會出現一些抱持懷疑的人，我想要讓他們無話可說。每次有人完成類似的挑戰時，就會有酸民開始挑毛病，我想要有詳盡的影片來支持我的成果。

即使這樣可能還是會有問題，就像現在仍然有人認為一九六九年的月球登陸是假的；網路上充斥著各種陰謀論和「證據」，我當然不希望我的成就被認為是誇大其詞或是造假。

我決定要盡我所能多帶些影片回來，還找了兩個人──薩加（Sagar）和阿利特・古隆（Alit Gurung）來幫忙剪輯和經營社交媒體。他們兩個對「可能計畫」的信心之大，足以讓他們把在英國的工作辭掉，加入我的團隊。

募款期間，我也接觸了一些製片公司，討論關於購買內容版權的事，甚至提議找個攝影組一路跟著我們，但似乎沒有人感興趣，整體的態度是消極的。這是大家的集體共識嗎？**這個人沒有資金進行他的計畫，他不會成功的。所以為什麼我們要籌經費拍攝他呢？**就像攀登安娜普納峰前，壓力重重的那幾個月我所遇到的大多數人一樣，大家都不相信我想要嘗試的

事是人類可以做得到的。

「好吧，如果你們沒興趣，我就自己來。」我心想。

第一天從基地營出發時，我給隊裡的每個人發了一個頭戴式攝影機，另外還有一個手持數位相機待命。但是我的攝影器材中，最令人興奮的是一台無人機。在家試驗過後，我對它的戰術潛力印象深刻。我們攀登時，它可以從空中拍攝我們，還可以同時捕捉到我們周圍的環境──跟那廣闊的岩壁和雪坡相比，我們就只有螞蟻大。當我們試圖在雪崩肆虐的安娜普納峰找出最佳攀登路線時，我突然想到它也會是很好的偵察工具。

就像英國軍隊利用無人機來增進對戰爭空間的戰術了解，我也可以讓無人機飛過安娜普納峰，找出前往三號營地最安全的路線。我跟明瑪和索納合力讓它飛越了幾個被冰雪覆蓋的山脊，然後在手機上評估拍攝到的影片，尋找新的上山路線。**就是這裡！**

就在我們上方，有一條長數百公尺的垂直山脊。白雪覆蓋下的它從遠處看，就像道稜角分明的鼻梁，我認出它是惡名昭彰的荷蘭稜線（Dutch Rib），一把用冰雪做成的刀刃。之所以會取這個名字，是因為第一次攀登此稜線的是一九七七年一個來自荷蘭的團隊，再加上九個雪巴人。之後就很少再有人嘗試了，原因大概是這個路線看起來很嚇人，鼻梁的寬度就只夠一個人往上爬。

這項工作之所以具挑戰性，還因為攀登者是完全暴露在外的，萬一在結實的岩面或冰上

打滑，會一路摔到底，中間沒有任何東西做緩衝。

但是這不是唯一的風險。我在檢視影片時發現，要前往荷蘭稜線，我們得先穿過一片沒有人跡的雪地——**又是一個雪崩的著陸區**。但是只要上了山脊，我們就不用再擔心會被更高處的坍塌擊中，因為荷蘭稜線非常窄，而且有個角度，所以上面掉下來的東西會從它的兩邊滑落，不會打到我們。我們的問題在於攀登它本身就是件困難重重的事。

那天稍晚回到基地營時，我把我的計畫告訴在底下等待的隊友，他們告訴我荷蘭稜線是個禁區。一位在安娜普納峰擔任嚮導多年的雪巴人立刻否決了我的想法。「已經很多年沒有人攀登那條路線了，」他說道。「難度太高。」

這樣的反應讓我有點不安。

「媽的，這麼做的風險很大？」我心想。「但是我有其他選擇嗎？」

軍中的訓練灌輸我一種積極的態度。在軍隊服役時，我的工作就經常是為棘手的問題尋找有創造性的解決方式，不抱怨、不找荒唐的藉口。我再次評估無人機拍攝到的荷蘭稜線影片，並決定把理論化為實踐，心想，「**有什麼不行的？**」然後就這麼做了。我並沒有要大家一定按我的計畫走，身為架繩隊隊長，我只是想提供他們一個選擇，接不接受在他們。但是幾天後，和格爾真緩慢地爬上山脊時——我的腿都軟了，一邊架設繩索，一邊穩住身體——心裡想著那位雪巴朋友也許是對的。

在荷蘭稜線待了一整天，工作極其辛苦，隨著天色逐漸變暗，我意識到自己要被困在二號營地和三號營地間了。摸黑在這麼險峻的陡坡上前進非常危險，但是回到二號營地，明天重新開始，感覺只是暫時性的逃避──而且這麼一來，我們隔天只會重複同樣的過程，不會有太多進展。為了要爬得更高，我們必須在這邊過夜，於是我們用了大約三十根雪樁把帳篷固定在稜線上。我跟格爾真就這麼在陡峭的雪面上休息，萬一我們其中一人在睡覺時翻了身，就必死無疑。

不過這不是我們最迫切的問題。一早出發時，我們打算一口氣把繩索架設到三號營地，然後返回二號營地過夜。當時認為輕裝上路是比較好的選擇，沒覺得需要帶上過夜用的東西，像是睡袋和食物，所以現在我們的食物和爐具都在二號營地。更糟的是我們原先安排的補給隔天才會到。在毫無遮蔽的荷蘭稜線上，我們很快就感受到冰凍。兩個人都飢腸轆轆，而且正在快速地脫水，「可能計畫」現在不太樂觀。

我意識到，如果我們沒辦法爬到三號營地，很可能就得放棄這次任務。如果沒有立即的進展，我們會困在這個循環裡好幾天，一次又一次地回到二號營地，再爬回荷蘭稜線的中點，直到最後迫使自己放棄。也因為我的驕傲，既是廓爾喀又是英國軍隊菁英的驕傲，讓我沒有回頭的權利，我不能顏面喪盡地折損這兩者的聲譽。

我用無線電向所有在山上的人尋求協助。

「嗨，同伴們，我們沒辦法再更往上走了。」我解釋道。「如果我們現在折回二號營地，就不會有任何進展，也就永遠沒辦法登頂，所以我們要待在這裡完成我們的工作。但是……我們沒有食物。有人可以幫我們帶個爐子和一些麵條上來嗎？」

我的呼叫沒有得到回應。但是我還是沒打算撤退。在戰場上，我經常得在食物和水短缺的狀況下工作，我對這樣的不適早就習以為常了。

「我們要堅守在這裡。」我告訴格爾真，不肯屈服。

就在我們試圖在此嚴苛的環境安頓下來，擔心隨時來陣強風就可以把我們吹下山脊時，我的無線電有動靜了，雜訊裡出現了一個聲音。

「寧斯大哥，如果沒有人幫你們從二號營地送食物和水上去，我可以從基地營帶上去。」

請問你是誰？

「我是格斯曼。」

格斯曼？

格爾真露出微笑。格斯曼被明瑪認為是隊伍中最資淺的登山者。儘管他只爬過幾座死亡地帶的山峰而已，卻自告奮勇要帶補給品上荷蘭稜線來給我們。反觀那些經驗豐富許多的安娜普納峰嚮導和登山者，卻無視於我們的求助。那是一個巨大的回應。

「不用，沒關係，兄弟，」我說道。「我們很好，但是謝謝你。我們會撐下去的。」

我心情很好。格斯曼的自告奮勇讓人覺得寬慰，且受到鼓舞。我立刻明瞭，如果「可能計畫」裡資歷最差的成員在面對困難時，都能表現得像經驗最豐富的人那樣無所畏懼，那我已然找到我新的特種部隊了。**我們已經是極高海拔上的菁英了。**

在我看來，選拔已經完成。

§

我們沿著荷蘭稜線往上爬，把通往三號營地的固定繩都架設好，然後回到基地營，準備好要跟登山隊和雪巴人一起攻頂。我們的計畫是由我和明瑪領路，比付費的客戶早出發一整天。這些客戶由索納帶著，踩著我們在雪地上留下的腳印前進。架繩隊的人想要推進到二號營地，在那邊過夜。一天後，我們沿著荷蘭稜線來到三號營地休息，準備好要架設通往四號營地的固定繩。我們預計會花一整天在雪地中開路和架設繩索。

如果事情能按計畫進行，我們的登山隊，還有一起攀登安娜普納峰的其他人，大概會在我們架設好所有繩索不久後，就在四號營地跟我們會合。然後我們會以一個團隊的方式一起登頂。這是這個任務中的第一次攻頂，我盡最大努力做好準備。架設繩索代表我必須負重上山，我的背包重量通常在二十或三十公斤，大部分的重量來自繩索。我還必須在雪地上開

路，過程非常艱辛，但是隨著我們一邊固定繩索，一邊往上移，我的負擔也變輕了，直到最後只剩下十公斤左右。我帶的水和食物並不多。

我從來不帶能量膠、補充品或零食；我在山上吃東西都是看心情而定，通常用蛋炒飯和乾燥雞肉就可以解決。我無法處理預先打包好的食物——太麻煩了。至於補水，我在攻頂過程不需要太多水分，我帶的水通常都是給其他登山者喝的。做為軍人，我的身體需求被鍛鍊得很低，但是在山上我還是會帶著一個一公升的保溫瓶。我的訣竅是裝一杯雪，然後從水壺中倒點熱水把它融化。一般情況下，這麼做就能讓我挺過攻頂。

這些東西都可能讓我的速度慢下來，但是影響不大。賣力工作兩天後，我們終於可以在四號營地稍做休息，等其他隊友上來跟我們會合。我感覺累，但是體力還算充足，回到帳篷休息時，我突然有個想法——**我不想要用氧氣瓶。**不攜帶氧氣攀登八千高尺高峰一直被視為是最純粹的登山方式。

一九七八年，萊茵霍爾德．梅斯納爾和他的登山夥伴彼得．哈貝勒（Peter Habeler）以無氧的方式登上世界最高峰時，被公認是一項了不起的成就，太不可思議了，以致於有人認為這件事根本沒發生過。在他們看來，沒有人可以不攜帶氧氣登上聖母峰。為了讓這些質疑的人閉嘴，梅斯納爾把這項壯舉又重複了一次，這一次，他獨自從西藏上聖母峰。過程非常艱辛，但是他辦到了。

二〇一六年，我曾經對自己許過一個承諾：爬八千公尺高山時，我一定會帶著氧氣。第一次攀登聖母峰時，我意識到在山上遇到需要幫助的人時，身上帶著氧氣有多重要，在執行「可能計畫」的過程中，我很可能會再遇到需要協助的登山者。要是因為沒帶氧氣而無法幫助他們，我將永遠無法原諒自己。我也有其他責任得考慮，要是跟我們一起攀登的客戶。要是他們當中有人身體很不舒服，或是受傷了，不帶著氧氣將大大降低我把他們帶回基地營的機率。

然而，即使如此，我還是想要冒我個人的險。（我還是帶著氧氣瓶，以防有人需要用到。）事後回想，我覺得是高海拔混淆了我的大腦，使得我思緒不清，才會讓缺氧的血液挑動了我的競爭精神。同樣的驅動力也曾經讓十多歲、住在奇旺時的我在深夜進行跑步訓練，或是準備英國特種部隊選拔時，負重跑到梅德斯通。現在，它鼓動著在安娜普納峰的我進行一場冒險，這一切都起因於我的聲譽受到另一位登山者的挑戰。

大約一個星期前，我在架設固定繩時稍做休息，另一個登山隊有位來自歐洲、名叫史蒂芬（Stephen）的登山客，對我攜帶氧氣攀登這些八千公尺高山有些意見。他是個非常壯碩的傢伙，還是個超馬跑者，並引以為豪。「我的身體讓我可以不帶氧氣瓶攀登這些大山。」我們首次認識時他這麼宣告。

「是很酷，兄弟，」我說道。「但是我們都有選擇自己爬山方式的理由。」

我很快就忘了這件事，但是沒多久我就發現史蒂芬是個明顯沒有團隊精神的人。他不像他所屬登山隊的雪巴嚮導一樣，會幫著架設固定繩。他更喜歡休息、喝茶和聊天。幾天後，我、明瑪、索納、格爾真和格斯曼開派對時，史蒂芬又經過了。我想要團結山上的不同登山隊，於是喊了他，要給他一瓶啤酒。但是史蒂芬拒絕了。

「不用，老兄，我在爬山。」他堅定地說。

「是啊，我們都在爬山。」

「但是你用了輔助氧氣。」

就這樣——**我收到了戰帖。**登山社群都在討論「可能計畫」團隊用了氧氣瓶，這讓我有點惱火。

「好，我過了四號營地就不用氧氣。」我說道。「你老兄可是不需要像我們一樣整趟開路到三號營地，所以你沒什麼好跩的。」沒有人對此再多說什麼，但是開始攻頂時，我的競爭優勢就顯現出來了。大家在三號營地會合後，有個短暫的寒暄問暖時間。我的團隊計畫這天要用來架設通往四號營地的繩索。其他人都在休息，而且很多人看起來非常需要休息，特別是史蒂芬。幾個小時前，我看著他的登山隊就像幾個在低處的黑點一樣，艱辛地攀登荷蘭稜線，當他們舉步維艱地向我們走近時，史蒂芬吐血了。

他的身體要撐不下去了，我為他感到遺憾。如果他是我的客戶，我們當中肯定會有人被

迫帶他下去接受治療，我們可以提供氧氣來加速他的復原。但是這人還不放棄，他表示自己可以繼續攀登。

二十四小時後，在四號營地的我起了這個念頭。一鼓作氣攻頂，不用氧氣：**讓那些批評的人閉嘴。**

命運顯然是眷顧我的。這是我們計畫上的第一次攀登。我覺得我的狀況很好，也因為安娜普納峰的高度只有八○九一公尺，所以無氧攀登的想法非常吸引我。但是當我在帳篷裡將我的計畫告訴明瑪時，他搖搖頭。他擔心如果我沒有全速前進的話，我們的任務可能會失去它的動力。

「寧斯大哥，我們需要你的衝勁。」他說道。

我試著跟他解釋。「整個攀登過程中，我一直在前面帶隊。我知道我可以不用氧氣攀登任何山。」

我知道讓他讓步的機率很小，但是我沒有放棄。「朋友，為了那些該死的人和他們的批評，你就讓我不帶氧氣攀登吧！」

他笑著。「不行，寧斯大哥！」

明瑪的意見對我非常重要。他的舅舅多杰在尼泊爾登山界是圖騰般的人物，他把他的登山知識跟家族裡的人分享。明瑪後來也憑著自己的能力，成了一名傑出的嚮導，還當選過年

度雪巴人──這是這個崇高的職業中，每個人都期望獲得的最佳榮譽。

我知道明瑪是對的，他強硬的態度讓我想起小時候，我期待進入廓爾喀軍隊時抱持的理想：**你不需要向任何人證明任何事。**此外，是我自己曾經許下的承諾，爬八千公尺高峰時一定攜帶氧氣。打破承諾可能會變成壞習慣，而壞習慣會導致失敗。

所以我讓步了。

我沒有時間失去焦點。作戰時，為了發揮效率，我必須排除任何不好的感受，像是熱、不適、飢餓、脫水和負面情緒等，現在面對安娜普納峰，我也抱持著同樣的態度。我知道最後的攻頂會非常辛苦，即使帶了氧氣也一樣。路程大約一千公尺，其中有些路段我需要在深度及腰的雪中開路，不過坡度並不大，所以不需要固定繩。我還必須攀登一段冰崖上的陡坡，之後，在登頂前還有最後一段濕滑、難以駕馭的岩面。隊伍在晚上九點鐘從四號營地出發後，我發現架繩隊的人大部分都在照顧一對一的私人客戶，而接下來的工作將艱鉅而緊湊。以目前的狀況來看，能夠在雪地中全力前進的，就只剩我跟明瑪了。意識到我們沒有足夠的人力後，我把嚮導們找過來。

「朋友們，每個人都得開路十分鐘，」我說道。「可以的話，二十分鐘。不管你還有多少體力，把它用上。帶隊時累了，就退到一旁去，等著加入隊伍的尾巴。換第二個人帶隊十分鐘左右。這麼做可以讓我們的勢頭維持住。」

有了明確而簡單的操作模式，我們一邊開路，一邊架設繩索，每個人輪著當先鋒，直到安娜普納峰的峰頂終於出現在我們眼前。我們知道後面還有其他的登山隊，他們倚賴我們帶他們上峰頂，但是我有信心完成這項工作。

從攀登道拉吉里峰那時起，我就意識到自己的舒適帶通常出現在八千公尺左右——**在其他人開始衰弱的時候，我活了起來。**這是我的地盤，那些可以拖垮一個人的自我懷疑或恐懼，對我而言是不存在的。我很少問：「我真的辦得到嗎？」就算有一絲絲懷疑滲入我的自信，我便會想起我的新神祇：向世界證明想像力是最強大的力量。

過去的登山經驗中，成就通常會在站上峰頂的幾公尺前出現，這一刻，登山者知道最辛苦的部分已經過了，目標近在咫尺。但是很奇怪地，在安娜普納峰上，我沒有感受到那股激動，沒有排山倒海而來的情緒。只是意識到我很幸運地還活著——那次與雪崩的近距離接觸實在過於驚險。不過不管哪個登山者想要攀登像安娜普納峰這樣高度危險的山峰，都需要很好的運氣，以及攀登八千公尺高峰需要的體力、韌性、團隊意識和樂觀的心態。儘管環境險惡且難以駕馭，但是在下午三點半，我們站上了峰頂。

我花了點時間沉浸在腳下的景色，喜馬拉雅山脈鋸齒般的山峰被雲朵圍繞。我可以從我的位置清楚地看到道拉吉里峰。達納就在陰影下的某個地方——我在主場取得了勝利。

或許是見到眼前那些迎著我的巨大挑戰，我沒有像之前登上峰頂那樣欣喜若狂。我知道

接下來的工作量會非常龐大。

我要去哪邊生這麼多錢？

完成清單上的第一座高峰了，我還是好好的。我錄了一段簡短的感謝詞給贊助商，並再次向他們尋求資助。這麼做對我沒有損失──而且我真的走投無路了。

日期是二〇一九年四月二十三日。時鐘滴答作響，全世界都注視著。

我的賽跑開始了。

第十一章　救難！

寧斯！

寧斯大哥！

我在安娜普納峰的四號營地被喊叫聲吵醒。我縮在睡袋裡，這一天發生的事又回到我的腦海。過去幾個星期來，我幾乎沒怎麼睡，登上安娜普納峰峰頂後，我的體力逐漸耗盡，全身不舒服，雙腿和背部都感到疼痛。登頂後不久，我和明瑪、格斯曼走回四號營地，拖著疲憊的身體進了帳篷，倒頭大睡。但是在我們周圍，一場新的戲碼開始上演。一位雪巴人驚慌失措地在營地裡轉。

「寧斯，我丟下了我的客戶，」他瘋狂地說道。「他還在上面。他的氧氣用完了，我的也剩不多，所以我把我的氧氣瓶給他，下來找人幫忙，但是我不知道是不是太晚了。我甚至不知道他現在在哪裡……」

我記得他說的人——一位叫陳偉健（音譯，Chin Wui Kin）的馬來西亞醫生，四十八歲，是個相當有經驗的登山者。我們在進行祈福儀式的時候，他也過來參加了一下。我們一起喝

了點酒，我記得他微笑著看我們舉行儀式，甚至跟我們一起跳舞，還拍了照。我在峰頂時見到他們，兩個人看起來都有點累，但是狀況還不錯，不過我還是提醒他們早點離開。

「早點下山，」看到他們留下來拍照時，我這麼說。「我們一起慶祝。」要是知道他們的氧氣所剩不多，我大可把我的氧氣瓶給他們。或許這位嚮導沒有預期陳醫師會出狀況，也可能是他高估了客戶的能力。不管怎麼樣，他們失算了。

「我想他有可能已經死了。」那位雪巴說道。「他非常疲累。寧斯，你可以幫忙嗎？」

我點點頭。我沒辦法把陳醫師一個人留在上面。第一次攀登聖母峰時，我遇到過類似的狀況，所以是最有資格回去執行搜救任務，也是體力最好的人選。拯救陳醫師要冒的風險極大，我只有一個條件：我需要足夠的氧氣，我們隊的氧氣已經用得差不多了。不管他在哪裡，找到他，把他帶下來，這會需要我隊上的三個人全員出動。

「我願意上去執行搜救任務，」我說道。「但是我們需要保險公司支付費用把氧氣瓶送上來。」

那位雪巴人茫然地看著我。

「聽著，」我說道。「首先，我不知道他是不是還活著。第二，我不想要在缺少氧氣的情況下，在山中漫無目標地尋找陳醫師。這會讓我的整個團隊陷於危險，我不打算冒這種險，更何況，他可能已經遇難了。」

我們呼叫基地營，但是到了早上六點，還是沒有得到回應。我知道在那種狀況下，任何嘗試都是不可能的，因為我們根本沒有氧氣可以執行搜救，不過我還沒打算放棄拯救陳醫師。**或許我們有其他的方法找到他？**我再次拿出無人機，先讓它在早晨的太陽下暖暖機，然後試著讓它升空，希望可以利用它從空中找出陳醫師所在的位置——前提是他不能從懸崖失足墜落。但是馬達沒啟動。我又試了一次——還是不行。我的計畫落空。

最後一次呼叫保險公司，但是他們立場還是沒有改變。我很失望地下到基地營，急著想要離開，心想安娜普納峰又奪走一條人命了。晚上十點左右來到山腳時，我的身心俱疲，但還沒有累到不能喝威士忌到凌晨三點。我想要擺脫沉重的心情：我討厭有人被留在山上的感覺。這勢必對他的家人帶來毀滅性的衝擊。我不禁想，有一天，或許我也會落得同樣的下場。

終於睡著後，我隱約聽到有從山上下來的人談論著山上有個人可能死了，或是正獨自死去。但是幾個小時後，我緩緩醒過來，明瑪在喊著我的名字，又一次戲劇性轉折。

搞什麼？

「寧斯大哥！他們看到陳醫師了……他還活著！」

我聽見轟隆隆的直升機螺旋槳聲，一架直升機前來進行搜救。

「你確定？」

明瑪點點頭。**是的，大哥。**

「好，我們先搭直升機去找他，然後我來安排搜救隊伍。」

我迅速穿上衣服，開始規畫任務。我甚至在社交媒體上呼救，大致描述了狀況，希望那些追蹤我們探險計畫的人可以提供協助：

安娜普納峰上的陳偉健還活著。（求救）

需要的行動∶他的保險公司授權搜救。

需求∶有媒體資源的人可以幫忙嗎？

目前情況∶我的團隊現在在基地營等待直升機支援（攜帶六個氧氣瓶上來），但是保險公司必須授權，我們才可以執行搜救。

讓我們一起拯救一條性命。

我收拾好裝備，上了直升機，來到陳醫師最後被發現的地方盤旋。**那邊！**一個穿著鮮紅色登頂裝的人躺在冰上，狂風猛烈地吹襲他的身體，他正在向我們揮手。

「沒錯，那是陳醫師！」我對駕駛員大喊。「我們必須下去那裡。」

除了幫忙，我沒有其他選擇。如果換成是我，這時候的情緒波瀾肯定非常巨大，我想像著他看到我們從天而降時的思緒和心情。**我看見一架直升機——應該是。我對著他們揮手，**

他們也在對我揮手……我得救了！ 然後又被迫接受虛假的期望，等待一個可能永遠不會到來的拯救，多麼殘忍的結局。

雖然我因為攀登安納普納峰耗盡了體力，我的下一個團隊也已經在道拉吉里峰等待我，他們已架設好到二號營地的繩索，但是我別無選擇。讓人感到挫折的是「可能計畫」當時正處於關鍵時刻：攀登道拉吉里峰的天氣窗口來到尾聲；一場暴風雪即將到來，如果不能在這幾天登頂，我的整個時程都會被打亂。在目前只成功登上一座山峰的情況下，按時完成第一階段任務的機會可能會大幅降低。

我們返回營地向格斯曼、明瑪和格爾真報告現況後，我簡單描述了我們的任務計畫。陳醫師的太太決定自己花錢進行搜救，氧氣瓶正在運來的途中。（「可能計畫」的團隊沒有收取任何人力費用。）

「我們不能把他留在那裡，」我說道，「這座山很險惡，但是我認為我們可以合力把他救下來。我從來沒有把任何人留在戰場上過，我也不容許自己在山上這麼做。」

直接降落到陳醫師的位置風險太高了。所以我們穿上背帶，然後用一條叫「長繩」（long line）的繩索垂吊在直升機下方。過程非常驚險，被帶離地面，感覺到繩子的張力時，我們必須保持冷靜。被直升機吸入空中時的感受非常強烈，風拍打著我的臉，雖然我已經戴了雪鏡和面罩，但是依舊感覺寒風刺骨，隨著直升機加速，我周圍的視線開始模糊，頭頂上颼颼

轉的螺旋槳扭曲了我周圍的山景。

我不能讓恐懼使我偏離軌道；享受這趟旅程也很重要。我懸掛在距離雪地和岩面數百英尺處，搖搖盪盪了五分鐘，等待駕駛員尋找適合放我們下來的地方。

身為特勤軍人服役時，我經常需要以快速游繩*的方式上到快速移動中的船隻，或是進入敵方陣營去執行任務。這個過程在作戰時期是例行公事，但是降落在全世界最致命的山上則是全新的經驗，至少這次我很確定過程中不會有人朝著我開槍。我們一一著地後，便立即展開行動，前去找陳醫師的這條路線並不好走。

幾天前開路和架設固定繩時，從我們降落的地方到陳醫師所在之處，花了我們大約十八個小時。現在有了腎上腺素的刺激，我們的速度快了許多，就像一支山上的閃電博爾特（Usain Bolts）**隊伍，我們呼吸急促地移動，直到陳醫師伏臥在雪地上的身影映入眼簾。

同樣的距離，我們只用了四個小時，但是我很怕我們的辛苦是白費的。陳醫師的狀況很糟。我們圍著他，發現他沒有明顯的反應，不過看起來人還活著。他的眼睛在動，所以我搖了搖他的肩膀。我得先跟他溝通，才能將他撤到安全的地方。

「嗨，陳醫師，」我大聲說。「你會沒事的。」

我檢查了他的狀況，他看起來已經很接近死亡。被困了大約三十六小時，他的狀況很不好。有一隻手完全凍傷，臉部和靴子下的雙腳也都慘遭寒凍凌虐。就算我們可以把他送到醫

院，這些傷害還是會影響他一輩子。但是他的一些動作告訴我他並不想放棄。他試著要說話，在我測試他的意識狀態時，他看起來很努力地在為生命搏鬥。

「嘿，陳醫師，這裡有幾個人？」我大聲說，然後把我的耳朵靠近他的嘴巴，好聽清楚他含糊不清的回應。

「四個。」

四個！陳醫師還努力地撐著。

「老兄，你做得很好。你可以喝東西嗎？」

「水……」

我輕輕地把水壺放到他的嘴邊，其他人則小心翼翼地將他抬到救援雪橇上。

我們沒有時間可以浪費。山峰背後的光線漸趨暗淡，救援直升機沒辦法在黑暗中拉我們上去，所以我們必須先為陳醫師找到適當的遮蔽處，試著讓他保持溫暖，直到第二天早上直升機來運送。

*譯註：在直升機不能登陸時，從高處沿垂吊的繩子快速滑落的技巧。
**譯註：締造世界紀錄的牙買加田徑選手。

我們往山下走，進到我們在四號營營地的帳篷，然後盡可能讓陳醫師保持清醒。我們不斷搓揉他的身體來促進他的血液循環。我甚至試著想要脫下他的一隻靴子來評估他腳受凍的情形，看能不能讓他的腳趾頭回溫。但是兩隻靴子都脫不下來，靴子的布料和陳醫師腳上的肉已經凍在一塊了，就算用刀子也沒辦法將靴子拿下來。他的身體必須先解凍才行。

有些時刻我覺得有信心救得了他，當他又開始失去意識時，我會試著喚醒他。「你必須堅強一點，你要活下去。」他會用呻吟來回應我。

但是有些時刻我又覺得我們要失去他了，也懷疑救他是不是正確的決定。

「媽的，我們來這邊是對的嗎？」我問明瑪。「他可能會死，我們冒了生命危險卻徒勞無功。」

光是用看的，就可以感覺陳醫師非常痛苦。他的肺部隨著每一次的呼吸發出聲響，僅留住一口氣這麼久之後，當傷員後送團隊出現時，通常會出現一段心理上的休息窗口：他們不再努力保住自己的性命，而是把自己的性命交到施救者的手裡。責任轉移了，現在傷者是不是能活下去就看其他人了。

就像這次的情況，我們的到來和庇護給了陳醫師喘息的機會，但這是危險的。有短暫片刻，陳醫師放鬆了，光是這樣就足以殺死一名性命垂危的登山者。

的任何韌性都在消失中。我從幫士兵包紮傷口的經驗中學會辨識一個訊號。一個人在獨自撐

而我們也累了。我們的身體都還在為二十四小時前爬了安娜普納峰還債，然後第二天又飛速趕到陳醫師所在的地方。現在，清晨時分，我們還在試著幫陳醫師保持溫暖，我忍不住打起睏來，突然……

啪！我感覺一隻手掌向我揮來的刺痛。明瑪剛打了我的腿一下。

「寧斯大哥，醒醒！」他大喊。「醒醒！」

我嚇了一跳。我知道疲倦會再次朝我襲來，所以我又打了自己幾下，讓自己有精神一點。格斯曼和格爾真也如法炮製，這是我們可以讓自己醒著的唯一方式，後來有人提議對著彼此大吼。我們看起來像瘋了一樣，大家擠在一頂帳篷裡，大聲吼叫，中間圍著一個受難的人，希望我們身體的熱氣可以讓他活著。身處非常時期，我們只好採取非常手段。要是我們睡著了，陳醫師的生命也就不保了。

我們還有其他因素得考慮：直升機會在早上六點到三號營地接我們，所以我們一定得準時出發才趕得上。但是到得太早，陳醫師會暴露在寒風中等候；到得太晚，去醫院的時間可能會受到耽擱，在這個分秒必爭的情況下，我們可能會損失慘重。

我看了一下手錶，距離天亮只剩幾個小時。我們拉著陳醫師下山，直升機很快地來到我們上空。我們將陳醫師綁在繩索上，接著他便被送往加德滿都接受治療。

在尼泊爾，不時有這樣的傷員後送，但是有時候得做些盤算。因為財務的關係，搜救隊

的人通常得自己想辦法下山。將施救者一個一個用長繩吊起再帶下山的費用太高了，直升機

來回共四趟的費用要好幾萬英鎊。但是這一次，他們表示會回來帶我下山。

「不用，」我說道。「請先把我的團隊都帶下山，再上來帶我，我當最後一個。」

我知道直升機直接把我接走之後，大概就不會上來載其他人了——費用實在太高。但是

在費了這麼多心力拯救陳先生後，他們不會拋下我的。我在尼泊爾的名聲和人脈也讓我有一

定的影響力，他們不敢對我亂來。所以，為了確保他們不會耍我的登山團隊，明瑪、格爾真

和格斯曼在傷員被送下山後，也很快地被直升機帶到基地營。

我最後抵達加德滿都醫院的停機坪時，陳醫師獲救並在醫院接受治療的消息已經傳了開

來，他的太太也到了。我下直升機後，一群攝影師和記者立刻圍了上來。我在加護病房見到

陳太太時，她心頭的大石終於落地，但情緒還是很激動。

「真的非常感謝你，我不知道該說什麼。」她說道。「醫生還不確定他是不是能活下

來。」

「他很想活下來。」我說道。「過去這三十六個小時，他非常努力。我們也盡全力幫他

了。」

我很高興能夠讓他們重逢，但是這次的拯救行動迫使我去思考高海拔攀登和死亡真正的

含義。它再度提醒我，海拔八千公尺處既殘酷又不可預測的事實。而以陳醫師這種方式參加

登山隊的，基本上也都對高山攀登的危險心知肚明。高山症、嚴重受傷等都不足為奇——在安娜普納峰上更是家常便飯。

但是，如果讓我選擇隨著年老帶著病痛緩慢地死去，或是在某次登山或是執行任務中驟然離世，我肯定會選擇後者。我不害怕死在山上；我寧願有格調地燃燒殆盡，也不要緩慢無聲地化為虛有。

我不知道陳醫師是不是也跟我有同樣的想法。

§

我們在加德滿都把事情處理完，準備前往道拉吉里峰基地營，但是我的心情很差。我對陳醫師在山上受到的對待感到憤怒。這時候在道拉吉里峰等著我的「可能計畫」團隊成員：拉帕・丹迪、拉梅和康桑也醞釀著一股挫敗感。

我們的姍姍來遲意味著最佳攀登窗口已經過去，惡劣的天氣系統正在逼近，接下來的發展難以想像。一場大雪把我們的固定繩掩蓋，而且看來是找不回來了。我們在高處營地的帳篷也被強風吹垮。我跟格斯曼、明瑪和格爾真搭直升機抵達時，在基地營的夥伴士氣也一樣糟。我們的物資也已經用盡，我們完了。

我很清楚盡快攀登道拉吉里峰很重要，但是凝聚隊員的向心力也一樣重要。組織登山隊

跟組織一群士兵參戰沒有不同：他們都需要目標和動機，但是吃東西和休息也很重要。我們得先撤休息和復原，個人或是整個團隊都會在激烈的戰爭中敗退。所以我告訴他們，我們得先撤退，然後重新組隊。這時候喝酒跳舞看來是合理的，我們前往博克拉，花了一星期在那邊玩樂，甚至租了機車，在田野裡飆車一下午。

短暫的休息和休養起了作用，大家的情緒都獲得提升。五月十二日下午五點三十分，在時速七十公里的狂風和厚重的雲層中連續奮戰了二十個小時後，我們終於登上了道拉吉里峰的峰頂。一路上，我們挖掘厚重的積雪，在深雪中手腳並用地開路，一次只能上升幾公尺。

除了幾處技術性高的山脊和岩面外，大部分路段我們都採用了阿爾卑斯式攀登，也就是不用固定繩攀登。這種爬山方式很累人，當然也不安全，但是我知道這支事實證明勇敢且技術精湛的隊伍可以通過極端天氣的考驗。

每當風勢小一點時，我們就把握時間，以最快的速度攀爬，直到下一陣暴風來臨。這時我們會順著風勢勢站穩，等待下一個往上爬的時機。我們不能留任何空隙給抱怨，沉浸在痛苦中或讓恐懼進到我們的思緒都沒有幫助。每次休息，我只讓他們坐下來五分鐘，時間一到，我一定第一個站起來開路，我認為以身作則是最好的領導方式。不過儘管我想快速行動，卻不代表我希望我的隊員冒生命危險。拉梅開始出現高山症時，我便要他下到安全的地方去。

康桑的狀況也不好。雖然他有一些攀登八千公尺高峰的經驗，但是身體卻不如他哥哥明瑪來得敏捷，而且巨大的工作強度正在摧殘他的身體。嚴重的牙疼困擾著他，進入死亡地帶後，情況似乎更嚴重了。有時明瑪不得不扶著他。我為此感到憂心。

康桑不如他的哥哥強壯，他辦得到嗎？

我突然想到一個可怕的事實：如果這對兄弟一起被雪崩帶走，或是一起跌進冰河裂隙怎麼辦？這樣一次殘酷的打擊就會奪去他們家裡的經濟來源。很詭異地，康桑似乎也想像了類似的結局。當我們終於登上峰頂時，他拍了拍我的背。

「讓兩個兄弟同時上山也許是錯誤的決定，」他說道。「要是出了差錯，誰要來照顧家庭呢？」

我把康桑拉近。「兄弟，我保證我們會一起回家！」

然後帶領團隊迅速下撤。

有些時候，下撤時的天候狀況也可能讓人猝不及防；天候愈來愈惡劣，風大到我們根本看不見。我雖然戴了雪鏡，眼睛依舊凍得發疼。但是就在我們回基地營的路上，我發現團隊的成員間改變了：在安娜普納峰上，格斯曼向我展現我們是一支菁英隊伍。但是現在，團隊的氛圍還出現了一種獨特的連結──共同面對這麼大的挑戰，讓我們發展出強烈的忠誠度。

執行搜救任務的過程中，我得知明瑪和格爾真是值得信任的。早在 G200E 時，拉帕．

丹迪就已經證明了他的能力。在道拉吉里峰險惡的環境中生存下來，也讓我們變得更加親近。我們成了彼此的支持。就像在ＳＢＳ一樣，我們努力不懈地追求卓越。

想要成功挑戰干城章嘉峰，我們需要讓這個連結裡的每一道關係都緊密維繫。

哥哥甘格要和廓爾喀部隊一起回英國時，我和爸媽一起去加德滿都國際機場送機。

和哥哥吉特在叢林中的達納村合影。

為廓爾喀軍團選拔的測試鍛鍊出戰鬥的體魄。

伏地挺身和仰臥起坐都難不倒我，我已經準備好隨時可以進廓爾喀軍團。

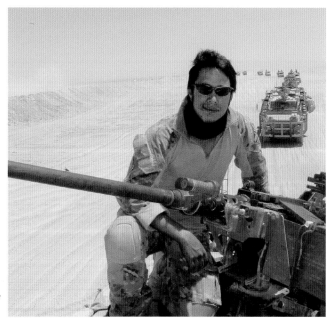

在沙漠中執勤。非常辛苦，但是是很有意義的工作。

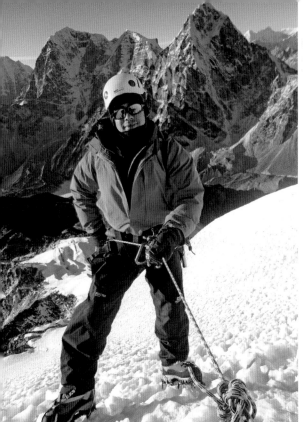

羅布崎峰是我正式攀登的第一座山，我還在適應穿冰爪的新體驗。

爬上羅布崎峰後，我知道我還想爬更多更多的山。

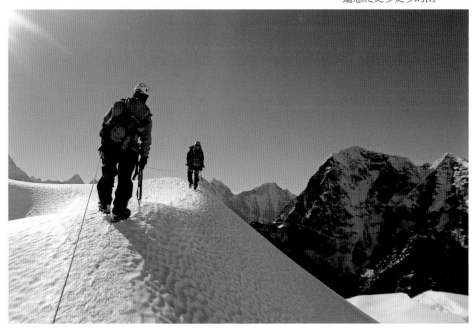

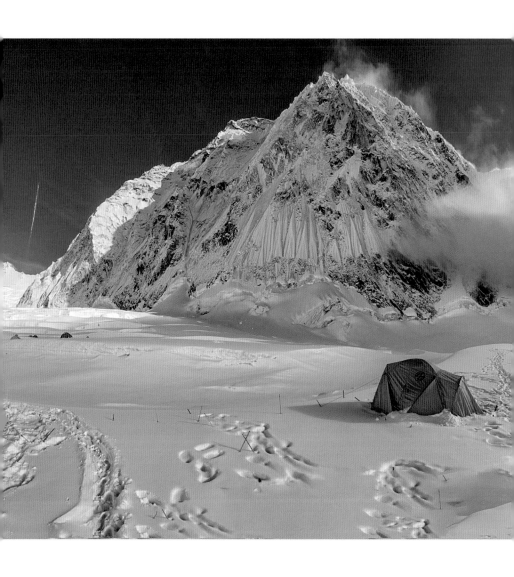

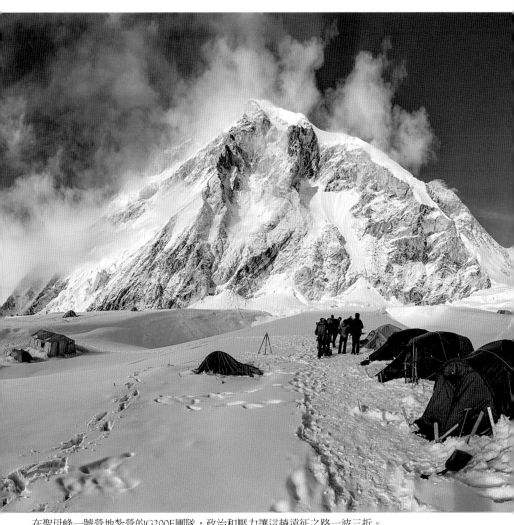

在聖母峰一號營地紮營的G200E團隊，政治和壓力讓這趟遠征之路一波三折。

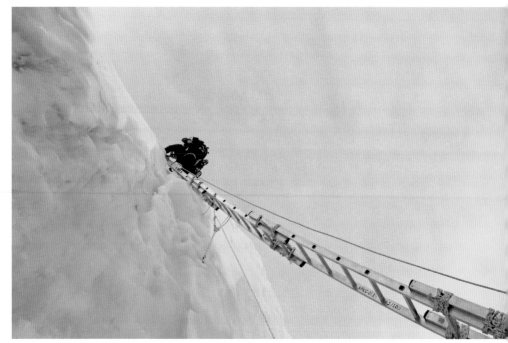

第一次遠征聖母峰時，在坤布冰瀑走過冰河裂隙上讓人提心吊膽的梯子。

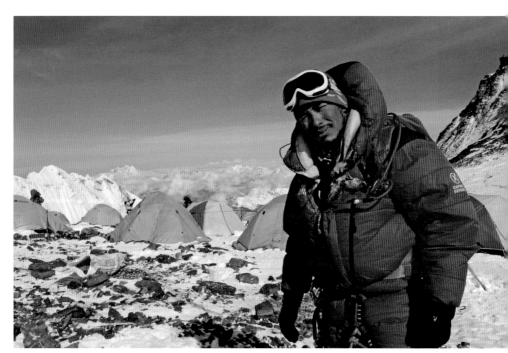

在聖母峰南坳，等著攻頂世界最高峰。

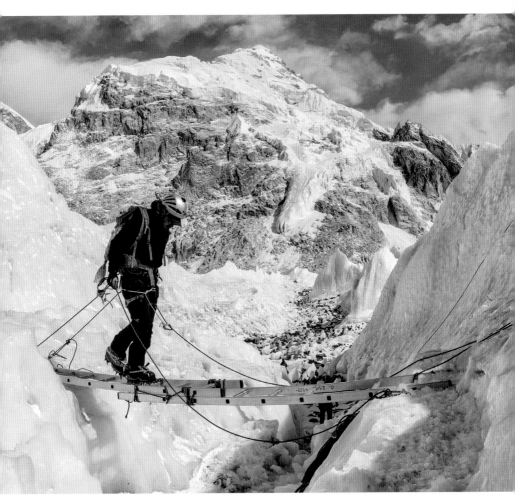

二〇一七年的G200E遠征，為其他隊員示範如何走過裂隙上的梯子。

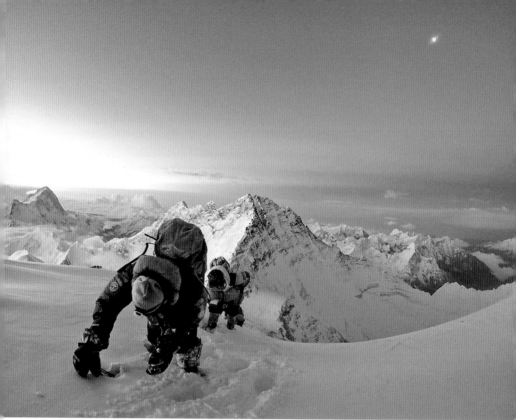

架繩隊無法進行聖母峰高地營之後的繩索架設工作，於是我帶著廓爾喀和雪巴弟兄接手這項工作。

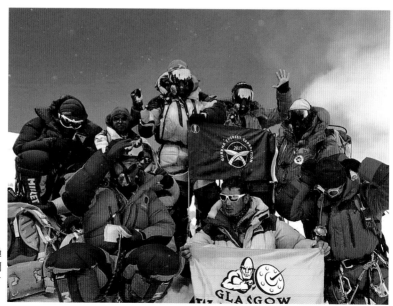

任務完成。經過重重困難，我們的架繩隊登上了聖母峰峰頂。

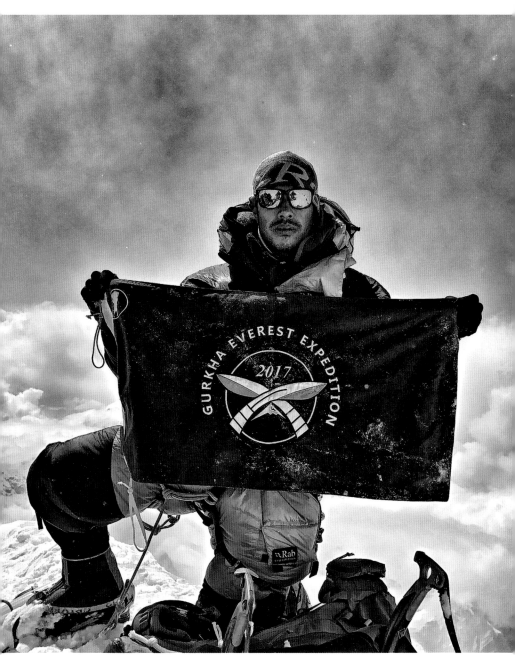
二〇一七年的G200E遠征，讓不可能變為可能。旗子上的彎刀是廓爾喀軍團的標誌。

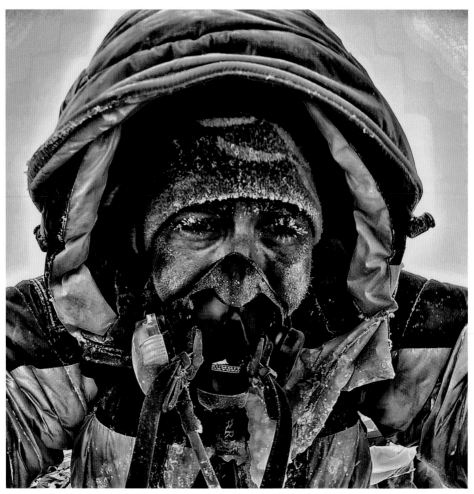
二〇一七年的聖母峰不是鬧著玩的，雪花就像小子彈一樣地從我的登頂裝彈開。

安娜普納峰上的荷蘭稜線。
儘管攀登難度高，卻是爬上
峰頂最安全的路徑。我們在
此過了驚險的一夜。

Emergency Tent

（臨時帳篷）

（二號營地）

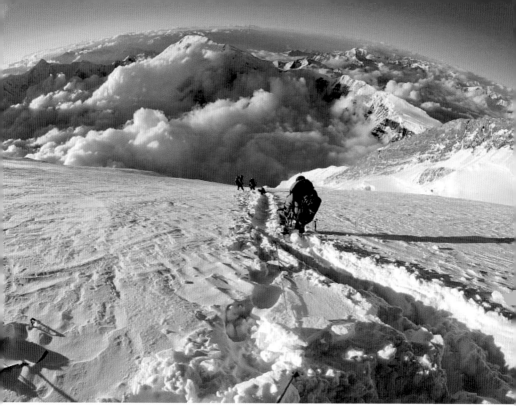

搜救任務：將陳醫師從安娜普納峰上帶下來。

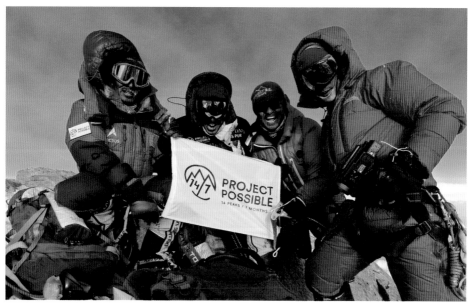

在道拉吉里峰奮戰了五天後，我們終於登上峰頂，全體平安。

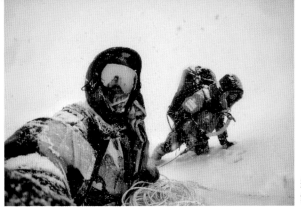

道拉吉里峰上的情況相當糟，
雪像子彈一樣打在我們身上。

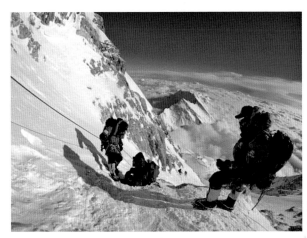

明瑪、格斯曼和我試著在城
干章嘉峰拯救普拉布。

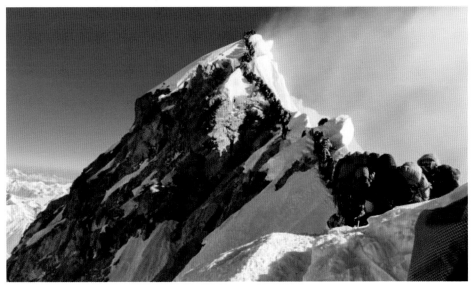

我在峰頂拍了這張照片，捕捉到聖母峰偶爾出現的亂象。

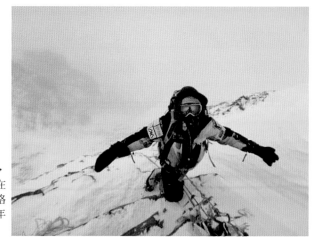

二〇一九年五月二十二日，
登頂聖母峰之後，我隨即在
十小時又十五分鐘內登上洛
子峰頂，和我在二〇一七年
的世界紀錄時間一樣。

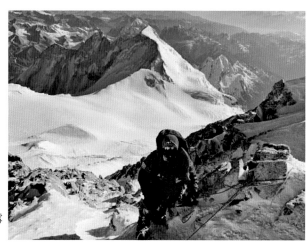

格爾真來到馬卡魯峰法國雪
溝的末端。

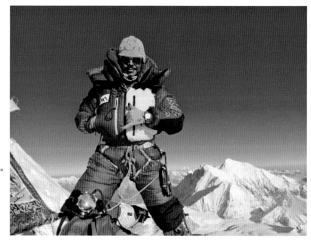

尊希望為神：馬卡魯峰峰頂。
我在四十八小時又三十分鐘
內攀登完聖母峰、洛子峰和
馬卡魯峰，大幅縮短我在二
〇一七年留下的紀錄。

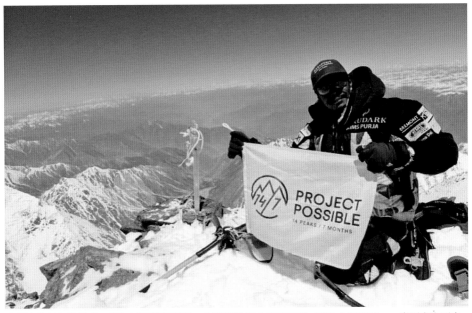

登頂南迦帕巴峰後我一度和死神擦身而過，之後我跟自己做了承諾：我會永遠專注，一定要安全下山。

拚狠勁開路中。

這張照片拍攝於迦舒布魯一峰和二峰的共同營地。
我背上的刺青清晰可見，刺青的墨裡摻了家人的DNA。

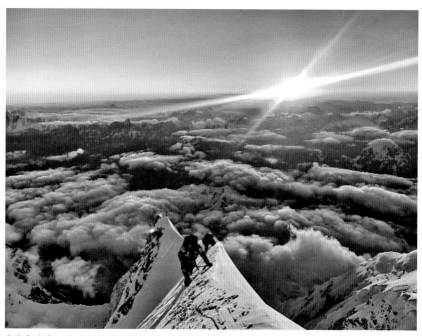

向迦舒布魯二峰峰頂前進的路上，死亡地帶的景色令人震撼。

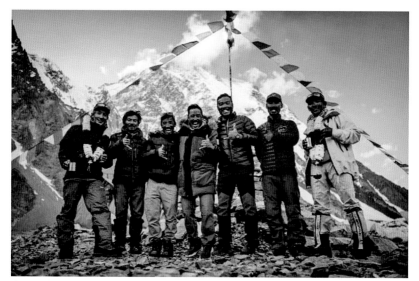

在K2上完成繩索架設的弟兄們。從左到右：雪巴人拉帕‧丹迪、雪巴人明瑪‧大衛、雪巴人格爾真、我（寧斯）、雪巴人達瓦（K2基地營經理）、雪巴人哈隆‧多奇和格斯曼‧塔曼。

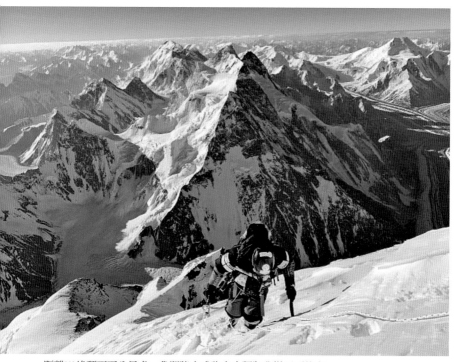

距離K2峰頂兩百公尺處，我即將完成許多人認為我辦不到的事。

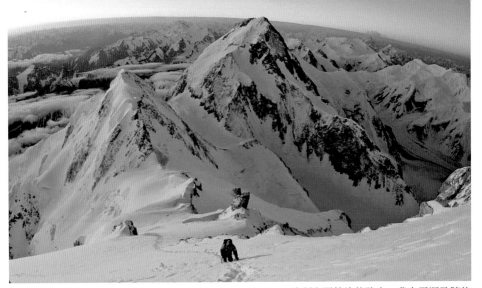

攻頂布羅德峰的路上，我在雪深及膝的
雪地上行走。

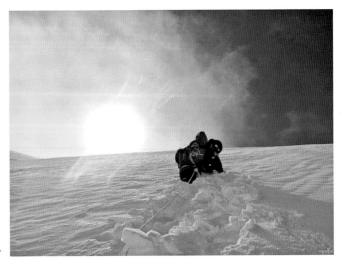

我的母親，是她啟發了我。任務
完成後，我們在尼泊爾和西藏邊
界會合。

往卓奧友峰的峰頂開路。

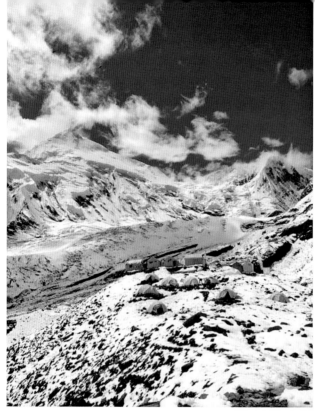

馬納斯魯峰基地營。

任務後期，我帶領一隊客戶
上山。我愛上了嚮導的工作。

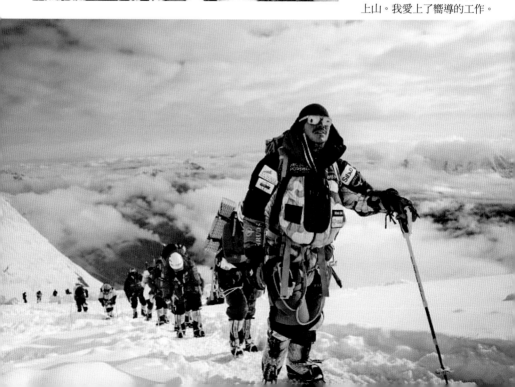

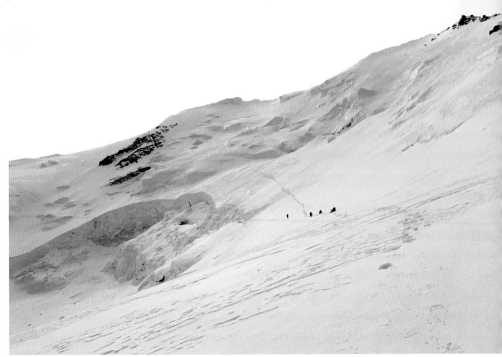

我在希夏邦馬峰開發了一條新的登頂路線——「可能計畫路線」。

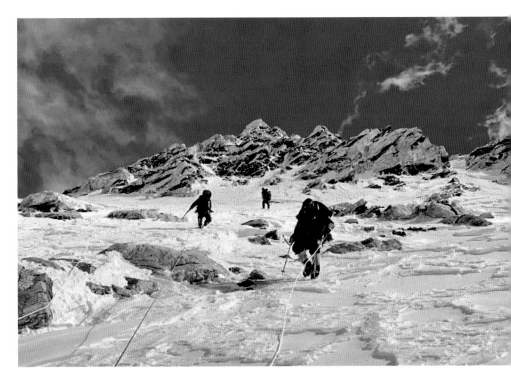

任務完成,團隊從希夏邦馬峰下撤。我在六個月又六天內,登頂死亡地帶的十四座高峰。

第十二章　進入黑暗

干城章嘉峰的高度為海拔八五八六公尺，是世界第三高峰，也可能是第一階段中難度最高的一座山。有鑑於安娜普納峰駭人的死亡率，這個說法聽起來或許很奇怪，但是干城章嘉峰素以難以攀登聞名。很少人有足夠的韌性、體力或運氣可以抵達峰頂，因為從四號營地（海拔七七五〇公尺）到峰頂這段路對心靈是一種折磨。雖然在高度上，再攀登一千公尺左右便可以登頂，但是距離非常遙遠，而且通往峰頂的山肩往往覆蓋著厚重的積雪。

來到最後的山脊時，登山者完全暴露於刺骨的狂風和寒冷。氧氣含量降到三十三％，地形更是令人頭疼——到處都是鬆動的石頭、被冰雪覆蓋的巨岩和讓人看不見路的茫茫大雪。

這條路看似沒有盡頭，山峰遙不可及，因此許多人在距離峰頂還很遠的地方就折返了。平均而言，每一個攀登季節登上聖母峰的人有三百人，但是登上干城章嘉峰約只有二十五人。

我不是遇見挑戰就不知所措的人。在極為艱難的狀況下，我們以兩倍快的速度爬完了前兩座山峰，所以我知道我們有能力可以衝刺上干城章嘉峰，但是不可否認地，隊上的每個人都累了。在道拉吉里峰花了五天找出被大雪覆蓋的繩索後重新架設了新繩索，背上還背著

三十公斤重的裝備，每個人的狀態都很狼狽。五月十四日抵達干城章嘉峰的基地營時，我們稍微享受了一點奢侈的時光，嘴裡塞滿附近村莊買來的炸雞，大快朵頤，同時也為接下來的二十四小時做準備。

一般登山隊會在一號、二號、三號、四號營地各休息一天，但是我們打算快速行動，力求一次攻頂，**所以完全沒有時間可以鬼混。**這樣高密集的工作強度是出於需要：一方面是我們已經適應高海拔了，另一方面是我們的能量正在消退中，停下來休息反而會造成失敗，我應該會當場睡著。計畫和我一起攻頂的還有格斯曼和明瑪，他們也都累了。

我們轉換動力模式，精神抖擻地出發，很快地便穿過山谷來到一號營地。我們腳底下是隱藏著冰河裂隙的地雷區，頭頂上則是因雪崩和落石頻繁而惡名昭彰的斜坡，惡劣的天氣則更進一步添加風險。

周圍有些大石頭被凍在一塊，但是白天太陽大，任何冰塊融化都可能引起一場小雪崩。我們輪流擔任哨兵，派一個人盯著山脊，看看會不會有禍從天降，另外兩個人則負責尋找最近的避難處。只要有人喊：「落石！」大家就立刻找掩護。

一開始，我們速戰速決的戰術成效不錯，大家的體力都還處於高峰。

「兄弟們，我們正他媽的以最快的速度攀登這座山！」我興奮地大聲說。「只要你氣喘吁吁，就不會想睡了！」

下午五點鐘，我們在一號營地穿上登頂裝。在山上的數支登山隊已經進行到激烈的攻頂階段，到晚上七點，許多人已準備從四號營地出發。（就海拔而言，聖母峰的四號營地離峰頂最遠的，登山客通常在晚上九點左右出發。）天色漸暗，看到他們的頭燈在我們的高處閃爍，讓我不禁擔心起來，四號營地到峰頂的距離看起來很有挑戰性。

想要及時登上峰頂，我們的速度就得很快，但是注意到格斯曼開始落後時，我發現情況不樂觀。拉著固定繩前進時，他已經跟不上我和明瑪的步伐。我不知道該不該停下來等他追上來。我的身體狀況感覺不錯，我想要往峰頂繼續前進，必須停下來等格斯曼跟上的想法，令我有些不安。

帶人上山是有風險的。如果不能在登頂窗口（登上峰頂並有足夠時間安全下撤的時段）完成登頂，我們想要從致命的干城章嘉峰安全下撤的機率將大幅降低。萬一天氣狀況變差，我們很可能困在途中，上也不是、下也不是、卡在兩個營地間，而我們原本就不打算過夜。

按著原本一口氣上下山的計畫，我們身上只帶了最基本的器材，像是氧氣瓶、緊急繩索、食物和一些個人用品。我們給自己下的指令是持續疾行，每次停下來稍做休息時，就想辦法讓自己保持清醒，因為一旦我們鬆懈下來，死亡就可能跟上我們。

「夥伴們，在加德滿都時，我們可以徹夜通宵，開心地跳舞到天亮。」我說道。「為了玩樂，我們可以做得到。但是攀登干城章嘉峰是更寶貴的事，如果成功了，我們都會獲得很

好的回報，它可能會改變我們的生命，所以我們不需要休息。」

我把原本痛苦的事換了一個心理角度來詮釋。這樣的情緒轉變讓我們很快地又爬了好幾公尺，不過生理上，我們是真的累了。

以我當時略有程度的高海拔探險資歷，身處山中的我，能夠預感前方是否有災難正在醞釀，就像我在戰爭中可以預先嗅到麻煩一樣。在軍旅生涯中，我對我的工作夠熟悉，所以就算沒有全神貫注，我仍可以保有相當的警醒和身體反應，就像有些人可以邊開車邊聊天，但是一旦前方出了狀況，還是能及時反應，把速度慢下來或閃避過去。

同樣地，士兵也可以從周遭人潮的變化察覺到好日子將要結束。在某些沙漠邊哨站，如果當地人開始消失到附近的門廊或小巷裡，就表示戰爭即將引爆，要開始備戰了。

過了三號營地之後，我感覺到了那股熟悉的焦慮和波動，麻煩即將到來。一開始讓我有這種感覺的是我們正上方的一位登山者，當時我們在一個結冰的陡坡上，使勁地拉著繩索往上，我們的腳步穩健，但是格斯曼已經落後我們有段距離。

這位來自智利的先生很辛苦地奮戰著，速度非常緩慢。如果我們想要爭取時間上峰頂，就必須超越他。我也認為以他的身體狀況應該無法抵達目的地——從遠處就可以看出他很疲憊。他應該理性地轉身下山，然而他選擇不顧一切地往前走。

我為他感到難過。每個攀登八千公尺高峰的人都有個目標——**一個緣由**。有些是經驗豐

富的登山者想要更上一層樓，更多則是基於個人的野心；或許他們在為慈善募款；或許是藉由這樣的探險來克服某種心理健康問題，例如創傷後症候群；又或是慶祝自己克服某種嚴重的疾病，例如從癌症恢復健康；還有些二人是決心想要締造個人紀錄或給其他人立下新的標竿。

我在基地營時得知這位來自智利，名叫羅德里戈．比凡柯（Rodrigo Vivanco）的登山者屬於後者。

原來，他的國家還沒有人登上干城章嘉峰峰頂過。就在同一天，兩位來自智利的登山者同時做了嘗試。羅德里戈以無氧攀登的方式進行，另一位攜帶了氧氣的同鄉則遙遙領先，早已沒入雲端。雖然他沒有使用氧氣瓶，但是發現自己只能成為他的國家第二位登上干城章嘉峰的人，肯定還是讓他心裡很不是滋味。

終於相遇時，我注意到羅德里戈的動作非常吃力，連呼吸都困難。他的力氣已經耗盡了，對他而言，最好的選擇就是下山。

「老兄，時間很晚了，」我說道。「距離峰頂還很遙遠，所以你要非常、非常警覺。」

他點頭，但還是決定要繼續前進。「不行，我要爬。我還要爬！」

「決定權在你，」我說道。「我只是想說，你的速度很慢，而距離峰頂還有好幾英里的路程。」

我沒有立場強迫羅德里戈。如果他是我的隊友，基於他的安全，我要他下山，或者如果他是我的付費客戶，我會找一位嚮導帶他回基地營。但是我現在只能提供他建議，然而羅德里戈對我的提醒置之不理。我察覺災難迫在眉睫；我集中注意力，迅速地評估了我們周圍的小細節。

生理上來看，羅德里戈的狀況非常不好。他什麼時候會撐不下去？**是在往上爬的時候，還是下山的時候？**

事發的時候，我們有能力拯救羅德里戈嗎？**或許可以。格斯曼已經沒力了，但是我們其他人可以應付得過來。**

我們可以先上干城章嘉峰，然後必要的話，回程的路上帶上羅德里戈嗎？**我的狀態很好，峰頂就在眼前，所以……可以。**

我很快地了解到，一個登山者最大的挑戰莫過於自我意識；在山上，沒有一個人可以逃得了或躲得過自己，真實的自己。我的本能反應是讓羅德里戈掉頭，但是在他宣布想要繼續往前的決心後，我轉換成我的第二本能：專注於我的任務。

我必須在七個月內攀登十四座高峰。這是第二座。

我得立刻決定接下來怎麼做。

很幸運地，我夠清楚自己是怎麼樣的一個人以及登山者，即我的真實自我。我知道我不

能在羅德里戈後面等著，期盼他可以恢復體力。朝目標前進時，遇到前面有人擋到我的去路，期待對方讓路從來不是我做事的方式，而羅德里戈鬆開繩索，讓我先過的機率也很小。

他已經累壞了。所以最後我和明瑪從固定繩卸下，以最快的速度超車羅德里戈，在清晨的第一道曙光中繼續往上爬；後來，羅德里戈不過是我們繞過的第一個人而已。

路上滿是沿著繩索上上下下的人。那些往峰頂走的人似乎因為時間急迫而緊張。當中有很多人已筋疲力盡，有些人看起來疲憊不堪，甚至還有些人看起來像是已經來到死亡與生存的臨界點，大家都在登頂的路上累壞了。狀況最糟的是一位印度人，他和他的雪巴人一起倒在一塊大石頭旁，既無法往上走，也沒能力向下撤退。他們的真實面被千城章嘉峰揭露出來。

§

我們在五月十五日的正中午登頂。我抱著明瑪，興奮地衝著白雲大喊，然後拿出我背包裡的東西——我們要拍照，還有亮出我們的旗子。第一面上有「可能計畫」的標誌，還有一面印了SBS的徽章。

「就是這樣！」我大喊，重複唸著軍團的座右銘：「力量和智慧兼備，獨一無二，SBS！」

從我們的位置望去，第一階段的最後三個目的地：聖母峰、馬卡魯峰和洛子峰一覽無遺，遠處是將尼泊爾和中國、印度的邊界分隔開來的輪廓。頭上頂著藍色的穹蒼，這是我夢寐以求的日子，但是時間快速地消逝，我低頭看手錶，距離天黑就只剩幾個小時。謝天謝地，筋疲力盡的格斯曼終於上來和我們會合了。不過誰知道待會還有什麼麻煩事等著我們？踏上歸途的時間到了，我已經做好接受麻煩的準備，心裡有數可能需要把虛弱的羅德里戈帶回安全的地方。

戲劇性情節幾乎立刻上演。我們稍早遇到的那位印度登山者和他的嚮導依舊停在我們下方五十公尺處，陷入了有時會發生在高海拔處的死亡螺旋，動彈不得。耳熟能詳的故事情節如下：主角是一位極為虛弱的登山者和他較為強健的隊友，這位強健的人連哄帶騙地，好不容易把虛弱的人帶到安全的地方，但是因為耽擱太久了，所以原本較為強健的登山者發現自己也同樣置身險境。最後兩個人都沒有力氣逃脫，最後都死了。現在，同樣的故事正發生在受困於干城章嘉峰這位登山者和他的嚮導身上。

我試著喚醒他們。「怎麼了？」我問道。登山者顯然深受某些嚴重的高山症反應影響。雪巴人搖著頭。「是他的氧氣，他的氧氣用完了。我的也用完了。現在他不走，我當然不能把他留在這裡，所以我想勸他跟我一起走，但是他動都不肯動。他覺得下一步就是他的最後一步了。」

「我們上峰頂時你們就在這裡，所以你們沒有任何進展？」

「沒有，他一步都不願意走。」

我低頭看那位登山者。「朋友，你叫什麼名字？」「他叫普拉布（Biplab）。」他的嚮導喃喃說道。「他已經無法說話了。」

我再次檢視他，還好，他的意識清楚，但是我看不出來他的問題是高海拔肺水腫還是腦水腫。他的雪巴人狀態看起來也不好，但至少還能站起來走，儘管速度非常慢。

我不能讓他們繼續待在這樣危險的狀態。他們沒辦法自救，所以只能由我、明瑪和格斯曼帶他們下山，而且速度得快。我們還有些氧氣可以支撐普拉布一陣子，但是大家都明白，他至少得下到四號營地，否則就救不活了。我擔心我們最大的障礙不是生理上的，而是心理上的——普拉布因為害怕所以無法動彈。

「我們要帶你回家了。」我大聲說道，一邊扶他站起來。

我們立刻轉換成傷員後送的運作模式。明瑪自願把他的氧氣瓶給普拉布用。空氣非常稀薄，目前明瑪的體力還足以幫著那位狀況好一些、可以站起來的雪巴人，但是再過幾個小時，他也會開始受影響。

「讓我們發揮速度，」我提議。「帶他們下山是讓他們的情況好轉的唯一方法。我們現在全都需要的藥物就是氧氣。」

我用無線電向基地營尋求協助。「嗨，我是寧斯，」我說道。「這邊有兩名受困的登山者，我們把氧氣讓給他們了。我們想要進行救援，但是需要更多氧氣。有人可以幫我們從四號營地把氧氣送上來嗎？」

我的對講機有聲音傳來了。「可以，我們會提供協助。」一個聲音說道。「有三個雪巴人帶氧氣過去了。」

我貼近檢查普拉布的狀況，問他要不要跟什麼人進行衛星通話。雖然時間對我們不利，但是我知道一劑正能量會為接下來艱辛的下山之路帶來幫助。

「我太太。」他說道。

沒多久，這對相隔遙遠的伴侶接上線了。從聲音聽起來，他的全家人都圍繞在手機旁，而且普拉布露出笑容。他得到了激勵和正向力量，這對他是不是能好好地下山非常重要。我鬆了一口氣，燃起了希望。有那麼一下子，我認為我們會沒事。

但是我錯了。

我和明瑪抓著普拉布的手臂，格斯曼抬起他的腳，合力把他固定在安全繩上，接著便開始通往四號營地這段沉重而痛苦的跋涉。由於這場救援行動不在事前計畫之中，所以我們身上沒有正規的工具，只能隨機應變。一般遇到這類救援時，傷員會被放到擔架上，一個人抬前面，一個人抬後面。後面的人要兼任煞車，其餘的人則幫忙平衡，並為抬擔架的人引路。

但是這次的傷員後送非常不一樣，岩和冰雪混合的地形挑戰性極高，大幅減緩我們的速度——我們必須加快腳步，但這需要高超技術，特別是使用不同的繩索技巧下降時。有時拉，有時抬，我們兩個扛擔架的人被這位半昏迷的傷員整得苦不堪言。

救援行動開始不久後，我發現前方有人朝我們走來，他是往上走，不是往下。是來幫忙的人嗎？不管怎樣，他似乎是獨自行動，而且看起來一點也不像能勝任救援任務——他的每個動作看起來都很吃力，光是抓住繩索都費勁。然後我認出那套登頂裝了。是羅德里戈！他還在往山頂走，我感到一陣恐懼。已經是下午了，他不可能上到干城章嘉峰的峰頂後折回，然後一個人摸黑下山。

他靠得更近一點時，我抓住他。「老兄，你必須回走，已經要兩點了。」

但是羅德里戈還是拒絕聽我的勸。他的身體很脆弱，但是他的決心固若金湯。

「不行，登上這座山對我非常重要。」他大聲說道。

「沒錯，兄弟，但如果你現在先下撤，明年還可以再來。你的速度太慢了，如果不回頭，很快就會沒命。」

羅德里戈試著要越過我。我見識到了傳說中的登頂熱，登山者過度執著於登上八千公尺高峰，以致於他們忘了任務的第二個部分：回家。我想羅德里戈肯定也神智不清了。因為缺氧的關係，他的大腦處理重要訊息的能力遠不如在低海拔爬山的人。

某些情況下，當一件任務的終點在望，有強烈想要完成工作的欲望很重要。馬拉松比賽中，經常有跑者在終點線前的兩百公尺體力不支。有些人會選擇放棄，但是大部分的人還是會想盡辦法——跛著腳前進，或用爬的，或扶著另一位跑者，最後拿到了他們的獎牌。在海平面的高度，一個筋疲力盡的人可以放手做最後的努力，他們不會因為這樣死去。但是在八千公尺處，不帶大腦地往終點線去是危險的，因為換成馬拉松來看，奔向峰頂就像跑完十三點一英里的距離，**但後面還有十三點一英里要跑**。爬上峰頂只是一半的路程而已，而且萬一出了問題，很難尋求協助。羅德里戈做了他的決定，也許他受了高山症影響，也許他的頭腦很清楚——只有他知道——而干城章嘉峰的峰頂是他死亡或榮耀的時刻。

我對著繼續往前走的他大喊。「好，兄弟。我沒辦法強迫你下山。請你務必小心——這攸關你的性命。」

然後我拿起無線電呼叫四號營地，我知道羅德里戈的登山隊和營地支援在那邊等他。這是他們的責任，不是我的。我已經盡我所能勸他停止這個自殺式的任務，現在輪到他們行動了。

第十三章　混亂之中

我們沒有時間等了。普拉布的性命垂危，我們以最快的速度從峰頂的山脊下撤。他時不時地傳來微弱的呻吟。這是好事：至少他還活著。我們得帶著他走過山峰的岩石路段，這段路非常辛苦，普拉布被撞出好幾處瘀傷，但是我們沒有更有效率的方式帶他下山。

軍事生涯中，我參與過多次傷員後送，知道速度至關重要。當士兵受傷嚴重，必須接受決定生死的治療時，運送過程中多了幾處外傷或瘀傷都不是什麼大事，倘若因為過度謹慎而花費太多時間，結果可能會讓傷者在運送過程中失血過多。普拉布現在的狀況就是這樣，我們沒有時間去管那些細微的病床禮儀。另外，我們還得擔心隨著太陽下山，溫度逐漸下降，這座大山將一步一步吞噬我們的靈魂＊。

＊戰爭時期進行傷員後送時，有所謂的「黃金時間」──將受傷的士兵從戰地救出來，並送到醫院的合宜時間範圍。在時間內將他們救出來，可以大幅提高他們的存活率，當然，存活率也會因傷勢的嚴重程度而異。牽涉到高海拔的傷員後送時，時間很重要，但是高度更是關鍵：只要把傷員往下送，就可以讓更多氧氣進到他們體內，他們的血流、呼吸和心跳都會開始恢復正常，從而幫助重要器官。除了氧氣之外，氣壓的增加也是必須的，就像氧氣一樣，壓力也會隨著高度降低而增加。這就是為什麼有些在高海拔處的登山者即使接受了氧氣補給，還是沒能活下來。

混亂之中，有些奇怪的事情會一直留在腦海中。我記得那天的干城章嘉峰能見度堪稱完美，湛藍的天空一片明亮。周圍的環境和腳下的景色隨便取一角，都像是明信片上的風景照，或是《國家地理》雜誌上的空拍照。一個小時過後，回程的路和遠處的四號營地清楚地展現在我們眼前。但是以我們現在的速度來看，我估計還要再走六個小時。我禱告希望普拉布可以撐到那時候，但是在這個急遽惡化的情況中，他只是其中一個要素。

格斯曼的狀況還好嗎？明瑪什麼時候會開始出現高山症？我們的援助在哪裡？

下到八千四百公尺左右，就在我一邊盤算如何下山，一邊引領期盼增援部隊和氧氣瓶到來時，我發現一名登山者倒在我們前方的雪地上。從遠處看，他似乎沒事。他定睛在前方的山上。**在欣賞風景？**但是再靠近一點時，我看到了一個小時前出現在普拉布臉上那種驚恐的表情。

我搖搖他的肩膀。「嗨，你還好嗎？」

「嗯，我很好。」他說道，並介紹自己的名字是昆塔（Kuntal），彷彿這是一個再平常不過的午後。但是他的眼睛沒辦法注視我；看起來像是被山上的風景催眠了一樣。這時我明白了一個可怕的事實。**該死，他患雪盲了。**

「你為什麼在這裡？」我試著了解他的情況，同時發現他的氧氣瓶已經空了。

「我沒辦法下山。我的嚮導丟下我，我的團隊也丟下我。」他似乎徹底放棄了。他的聲

音出奇地平靜。「我想我要死了。」

我很為難地看著明瑪和格斯曼。**不會再來一個吧？**負責昆塔的登山隊似乎認為他的登山生涯已經結束，把他丟在這裡，沒打算救他。現在我們被迫要面對這個沉重而充滿道德感的決定。

我們也應該讓昆塔在這裡等死嗎？或是我們應該在這個危機重重的救援員行動中再添一名傷員，進一步拉高自身的風險呢？

對我而言，這幾乎是沒得討論的事：過去執行任務時，我被鼓勵不要留下任何成員。但是在高海拔歷險的規則顯然很不一樣，不過我的態度已經根深蒂固，這也是我一開始使用氧氣瓶的原因。

「把這傢伙也帶下去吧。」我說道。

我脫下我的面罩，放在昆塔臉上，我為我二○一六年在聖母峰救了希瑪後許下的承諾感到欣慰。我在上山的最後階段使用了氧氣瓶，而且沒有白用，我的重要器官不至於因為突然不使用氧氣瓶而受到衝擊。我的心跳很少因為在死亡地帶攀登高山而飆升。事實上，我知道我在高海拔地區身體衰弱的速度很慢，我有信心禁得起接下來幾個小時的風暴，到時候，救援隊的人應該就到了。

我想起我曾經在聖母峰上經歷過好幾個小時的高海拔肺水腫，最後還是活了下來，這讓

我更放心了。當初我很快地恢復，一個星期左右後便再度攀登高峰，這讓我心懷希望。不過我們在干城章嘉峰的生存機率不斷下降的事實還是讓我不安。在聖母峰拯救希瑪那次，我只花了一個小時左右就把她帶到四號營地，而且那時候我有氧氣瓶可用。

現在我們有六個人要離開干城章嘉峰；其中三位失能，另外三位雖然行動自如，但是氧氣瓶都給了那三位傷員。下到四號營地花的時間將比我們預期的長得太多。如果救援再不快點到，我們當中很可能有人要喪命此地。

那些說要提供協助的登山者在哪裡呢？

我再次呼救。有個聲音傳來，告訴我別緊張，並向我保證支援已經在路上，一切都會沒事。**這是同一個人嗎？**我沒辦法從受干擾的無線電確認。但是當我看向光線昏暗的四號營地時，仍然沒有看出任何動靜，或許他們還在帳篷裡面討論他們的救援計畫。如果是這樣，他們動作最好快一點，因為我們的資源正以驚人的速度減少。

在我們以龜速撤退的一個小時後，格斯曼已經沒有力了。三個星期前在安娜普納峰拯救陳醫師時，他的腳趾凍傷了，現在他的腳又開始感到刺痛——寒冷再次侵襲他的身體。有那麼一刻，他的行為也讓我擔心。在我轉頭看大家時，發現格斯曼正在扯下昆塔的雪鏡，用手指戳了他的眼睛。

昆塔死掉了嗎？還是格斯曼患了高海拔腦水腫？

「兄弟！你在幹嘛？」

「這個人騙人，」格斯曼憤怒地大吼。「他看得見。」

他抽回一隻手，作勢要搧昆塔耳光。昆塔縮了一下。然後又縮了一下。格斯曼顯然是注意到昆塔對危險有反應——**但是瞎了的人既然看不見危險，怎麼會有反應？**當我靠近昆塔，重複同樣的測試時，他的身體也縮了一下。

格斯曼說的沒錯！

我低聲怒吼。如果昆塔說了實話，我們就可以用更快的速度移動，完成更多路程。但是就因為他害怕，不敢自己走，想要我們來替他做這些辛苦的工作，所以說了謊。現在他不知道該怎麼辦，他的搞不清楚狀況讓我發怒，我抓著他登頂裝的帽子把他拉近。

「媽的，你搞什麼？」我大吼。「我們三個冒著生命危險幫你，把你像個死人一樣抬著。

但是你卻假裝雪盲。為什麼？」

昆塔沒有回答。格斯曼無奈地抓著他的肩膀，把他拉起來。我們繼續在黑暗中前進，黑壓壓的影子落在山上，我有太多人的生命安危要顧及，沒有力氣浪費在發怒上，我的怒火很快褪去。

我們像是被遺棄了一樣，沒有人上來找我們。

我至少向四號營地和基地營呼叫了一百次，每次的通話都讓我心情更加沉重。但即使挫折感愈來愈重，我仍然努力維持冷靜，並說服自己支援已經在路上了，氧氣已經在路上了。

我知道底下的帳篷裡至少有五十個人，大多數人都在當天登上了干城章嘉峰峰頂。搜救隊來到我們的位置只需要兩個小時。他們當中不乏經驗豐富的登山者，有我在基地營曾經交談過或一起開派對的人，還有一些人在極高海拔攀登上享有高度聲譽。

這些登山者中，肯定有一小群人會願意提供協助吧？

每次的無線電通話都讓我更加不安。幾個小時過去，我們的處境愈顯絕望，我每一次得到的回覆都一樣。

「寧斯，有人上去幫忙了。」

「兄弟，他們上去了。」

「快了……」

但是在我看來，根本沒有人離開四號營地，除非他們傻到不戴頭燈在黑暗中攀登。沒有任何燈光朝我們過來。

時間大約是晚上八點。根據我的手錶，我們已經執行拯救任務幾個小時了。值得感謝的是寒氣雖然逼人，但是天氣非常平靜。格斯曼、明瑪和我有能力生存下來，但是令人擔心的

是這些傷員的氧氣瓶已經快用完了，卻遲遲沒有人上來支援，我們的士氣逐漸消退。

昆塔受高山症影響，似乎無法溝通，普拉布也在惡化。就在我們繼續緩慢地往下走不到

十五分鐘時，我發現他的身體狀況改變了，他停止呻吟，身體本能的肌肉痙攣動作也停止

了。

普拉布死了。

我立刻檢查他的生命徵象，「別讓我們的努力白費。」我嘆了口氣。

沒有脈搏，也沒有呼吸，我甚至戳了他的眼睛，這個動作通常可以讓嚴重受傷的人起反

應，但是我沒得到反應。我看了看他的氧氣瓶，得知令人難過的事實。他的氧氣瓶空了，身

體立刻停止運作。他的身體衰弱得很快，我猜想攻頂前那幾個星期，他並沒有在干城章嘉峰

的低處營地做好適應準備。

「抱歉，兄弟。我們盡力了。」我難過地說，同時把他的帽簷下拉到眼部。

我生氣地看著四號營地的燈光。那些跟我說援助已經在路上的人根本就是胡扯，我每次

的呼求協助都被忽視——**為什麼？**我感到被背叛。

「人心險惡。」我心想。

高山讓我知道真正的我是誰，是什麼模樣——不管上山或是下山，我都竭力守護我們這

個小團體的生命。我心安理得。但是這圈子一些原本讓我很敬重的人，著實讓我痛心——就

在他們躺在帳篷裡睡覺時，山上有個人死掉了，而這些人一次又一次地告訴我，援助已經在路上。

他們的真面目顯露無遺。

§

格斯曼帶著恐懼看著我。他的凍傷愈來愈痛了，幾乎沒辦法走路。他得趕快下去。一開始他不願意，說他想要跟我們一起努力，但是如果他不快點下山，明瑪跟我很可能又要多一名傷員，我們不能冒這種險。格斯曼朝著黑暗出發了。我們跟普拉布告別，跟他說了抱歉後，把他留在山上，繼續帶著他只會讓我們下撤的速度更慢。

評估我們的狀況後，我認為我們距離抵達安全地點大概還有半個小時，不過那是用正常速度行動的情形。現在有兩名傷員要照顧，這恐怕會是一段得花上幾個小時的辛苦路程。但是我們除了盡全力之外，沒有其他選擇。在我們的海拔比死亡地帶降低一千公尺左右時，普拉布的雪巴人已經恢復一點行動能力。我和明瑪拖著昆塔；休息的時候，就去幫那位雪巴嚮導加油打氣。但是現在明瑪也出狀況了。他已經有高山症的初期徵兆了，再次停下來休息時，我發現事情不大對勁。

「我感覺不到我的腿、臉和下巴，」他說道。「我覺得我必須先下去了，有可能是高海

拔腦水腫。如果我再待下去，你又多一個人得擔心了。」

明瑪是我見過最強大的雪巴嚮導，他不是那種會找藉口，或是怕事的人。他也有足夠的經驗知道自己的界線在哪裡，越過了那個界線代表著死亡。雖然這麼一來，我就得獨自應付一個嚴重受傷的登山者跟一個有狀況的雪巴，但是我更不想在這個任務上失去我的隊友。

更糟的是，這時候我們透過無線電得知有另一位登山者在山上失蹤了。「如果你見到他的話，務必把他帶下來，」基地營傳來的聲音這麼說道。我憤怒地看著遠處燈光閃爍的四號營地，仍然沒有人朝我們走來。跟明瑪擁抱後，我向他道別。

「告訴下面的人這裡的狀況。」我對他的背影大喊。

我在做什麼？我真的是最適合執行這些拯救的人嗎？我沒有氧氣。在山上待超過二十四個小時，我的身體也累壞了，特別是我才剛在道拉吉里峰上度過了艱辛的五天，期間幾乎沒有休息——我估計我總共才睡了九個小時。我的每一寸肌肉都在哀求我停下來。我拖著昆塔又走了兩個小時，雪巴人偶爾會過來幫忙，最後，我終於得面對執行拯救任務時會出現的十字路口。

選擇一是繼續陪著傷員，希望很快會有人帶氧氣瓶上來，只不過看著底下的帳篷一點動靜都沒有，這麼做的結局大概會是我們一起在天寒地凍中死於缺氧。另一個選擇則是把昆塔留在原地，馬上下到四號營地請搜救隊上去救他。這段路程大約會花我十五分鐘。我知道很

多人這個時候都在休息了，但是就算大家早上才剛攀登過干城章嘉峰，我相信還是有人有足夠體力可以執行拯救任務。如果我叫得動他們，昆塔和雪巴嚮導就有機會獲救。我選了第二個選項。

「聽著，我們的氧氣要用完了，」我對雪巴嚮導說道。「如果昆塔的情形也跟普拉布一樣，我們很快就會失去他。四號營地那邊有人，我想他們會聽我的話──他們會來救他。你可以跟他留在這裡，也可以跟我一起走。你自己決定。」

我開始往下走，雪巴人尾隨在後，我們倆都對昆塔的獲救有信心。就在這時候，我前面有個奇怪的影子。不到五十公尺處，有位老先生漫無目標地在雪地遊蕩。他的衣衫髒汙、看起來焦躁不安；臉上的鬍子結了冰，反光的登頂裝將我們的頭燈打的光像雷射光束一樣反射。

一開始，我以為我的大腦也受高海拔影響了。**我也出現腦水腫了嗎？**不對，我很快地發現，我見到的是那位走失的登山客。我後來得知他的名字是拉梅‧雷（Ramesh Ray），在他身後出現了令人欣慰的景象。經過了幾個小時的等待，我終於看到閃爍的頭燈朝我們而來。救援隊出動了。我們向那位走失的登山客衝過去，抓住他，直到遠處發光的點變成了人影，人影變成了喊叫的聲音。

「這個人得下去，」我跟前來的救援隊說道。「你比我更適合帶他。還有另一個叫昆塔

的人在上面。」

我指向那位氧氣供應所剩不多的傷員所在的地方。「不會太遠。帶些氧氣去救他。」

任務完成。普拉布遇難了，但是至少他的嚮導和昆塔很快就安全了。希望另一位登山者

也會沒事。我在凌晨一點左右到達營地，找到明瑪和格斯曼的帳篷後鑽了進去。我拉起睡袋

取暖，但是休息是不可能了。我對大家如此忽視我們的求救感到憤怒。**為什麼要在無線電上**

一再欺騙我們呢？

想到我們在上頭等了這麼久就讓我感到灰心，我知道這些人醒來時，我會無法直視他

們，於是泡了茶，靜靜地等離開的時間到來。

§

我在袋子裡翻出一雙乾淨的襪子，然後整理好我的裝備。我打算叫醒格斯曼和明瑪，

就立刻下到基地營。我想要避開所有注視我的目光，也不想跟任何過往的登山客打招呼。但

是在那之前，我得先打電話給蘇琪。

普拉布的死給了我重重的一擊。

我打了一通電話到我們在英國的住家。蘇琪立刻察覺不對勁，因為我很少從山上打電話

給她。「寧斯，怎麼了？」她問道。我可以聽出她聲音裡的恐懼。

「我失敗了，」我強忍著淚水說道。「我失敗了。」

我重述了整件事，從難過變成了憤怒。「這邊的登山者都只想著自己。他們吹噓自己有多厲害，曾經爬過這座山又那座山的……但是現在呢？他們人在哪裡？只要他們當中有個人帶氧氣上來，我們就不會有事，那個人就能活下來。」

蘇琪試著要安撫我的情緒，但是我太激動了，所以聽不進去。明瑪和格斯曼醒來後，我的心情更加沉重了。因為羅德里戈也死了。

拯救過程中，我被困在峰頂和四號營地中間，所以看不到干城章嘉峰的峰頂。明瑪聽說在低一點的地方可以見到這位智利登山者的頭燈。它在山頂上閃了一整晚，直到電池終於耗盡才熄滅。現在他冰凍的身體已經在山上度過淒涼的二十四個小時。

至少昆塔獲救並且已經送往加德滿都的醫院——至少我是這麼認為的。往下面的營地走時，一架直升機從我的頭頂飛過，正在尋找一個適合的接機點，我猜想那應該是昆塔要搭的直升機。

這讓我稍稍感到欣慰，至少我們的努力沒有完全付諸流水。我真的很想要守護所有人的性命。但是當我抵達山腳時，有人告訴我直升機只接走了拉梅・雷。我從周圍的人那得知，昆塔還被留在我們安置他的地方，儘管搜救隊的人離他這麼近，明明輕易就能找到他。

意識到那可憐的傢伙可能還在山上，而且在沒有氧氣的狀況下根本不可能活下來，讓我

感到噁心。我對著明瑪和格斯曼大發雷霆。

「這些人！他們在社交媒體上大出風頭，但是實際遇到狀況卻擺爛。他們讓我覺得噁心。當災難來臨時，他們在哪裡？我來告訴你們：躲在帳篷裡！」

戰爭教會我關於道德性的兩件事。我知道戰爭中會有士兵死亡，他們為了某個原因而戰。（就像高海拔登山者死亡，因為他們想在無情的環境中測試自己的能耐。）但是有時候死亡的發生，是因為某些愚蠢或是可以預防的事，就像戰場上的人被友軍誤殺一樣。

在山上，遇難的登山者死去的原因可能是他們自己或是他們周圍的人裝備不全，沒有辦法在惡劣的環境有效發揮作用。那種情況令人難過，但多少可以理解──它們是人為疏失或意外造成的。可是普拉布和昆塔的死讓人完全無法接受，因為他們的死是選擇的結果。明明有人可以來幫我們一把。**他們原本可以獲救的。**

我到現在還是不懂為什麼沒有人上來支援。

我怎麼想都找不到任何理由。以那兩名印度登山者的情形來看，在底下睡覺的人真想要登頂的話，可以立刻採取行動。就算當天登頂了，但是他們也已經休息幾個小時了。更何況他們攀登時，是一個營地一個營地往上爬，花了幾天才完成登頂的，所以狀態肯定比我好，我已經連續五天沒有好好睡覺了，而且還一口氣爬上了干城章嘉峰。然而，我卻是那個出手執行救援的人。

我也從經營商業登山的經驗知道，永遠要把客戶的生命擺在第一位，不管他們多想要爬上巔峰，有些時候我們的工作就是得讓他們面對現實，或是把他們帶到安全的地方。可是其他人不是這樣，我吃盡苦頭後才發現，高海拔攀登的世界不是這樣，它既殘酷又瘋狂。

接著我們飛往聖母峰的基地營，要從那邊完成第一階段的最後三座高峰──聖母峰、洛子峰和馬卡魯峰，重新把焦點放在我的任務上，這才是我的當務之急。沒錯，喪失了三條性命，但是我的主要任務還在進行中。

我必須把干城章嘉峰上那些爛事拋諸腦後。

第十四章　登頂熱

關於我懷抱的宏大野心，那些嘲諷和酸言酸語終於稍微消停。我的攀登計畫也在臉書、推特和 Instagram 得到愈來愈多關注，同時，考慮投資的人也增加了，但是我不能有一絲鬆懈。雖說我甫於一年前攀登聖母峰、洛子峰和馬卡魯峰時創下世界紀錄，但是這三座高峰沒有一座可以掉以輕心。每座八千公尺高峰都是挑戰，最近大家有點看輕世界最高峰的態度讓我惱火。

沒錯，聖母峰確實不比安娜普納峰、干城章嘉峰或 K2 危險。也確實有些技巧不那麼純熟的登山者，在雪巴人的協助下成功登頂，但這絕對不是一座容易征服的山峰。風和日麗時，確實有可能在壓力不大的情況下登頂，但是如果在高處營地的情況惡化，災難來臨時呢？這時候生存機率會大幅下降。有人會死去。

這座山是個死亡陷阱，從一開始就是如此。曾有登山隊在基地營紮營休息時遇上突如其來的雪崩，全員遇難，就像二○一四年和二○一五年發生的悲劇一樣。開始攀登後，基地營和一號營間的坤布冰瀑一樣險惡。由於冰河每天會以三到四英尺的速度移動，讓冰塔受到拉

扯斷裂的險象環生。

這地方美得就像科幻片裡的外星球一樣，但是光鮮亮麗的外表是會騙人的。有登山者因為剛好站在山上滑落而下的冰塊路徑上而喪生或嚴重受傷。雖然我喜歡在攀登中冒險，但是冰瀑是個危機重重的地方——站在上面會讓人覺得缺少掩蔽。越過冰瀑，才是山峰本身帶來的挑戰，像希拉瑞台階，最後一關則是如何拖著疲憊的身軀安全地下撤。攀登聖母峰絕不是開玩笑的事。

除了那些顯而易見的風險之外，聖母峰還有個風評不好的地方。我在「可能計畫」中要再次攀登它時，就有人在抱怨它已經成了有錢人的遊樂場。那些在三、四十年前攀登聖母峰的登山老將則認為有許多人過於依賴他們的嚮導和雪巴人，這樣的人不配登頂。

有些批評則是針對尼泊爾政府而來，他們對攀登聖母峰得繳交的費用很有意見。他們認為入山許可的門檻太低，不論登山技術如何，只要花錢就拿得到；雖說如此，這個費用對大多數人而言還是難以負擔。二○一九年的登山證費用大約是一萬美元，這還不含登山者必須購買的裝備、補給品、機票和住宿費用，或是雇用嚮導的費用。

不管涉及的費用多寡，聖母峰確實人滿為患。希拉瑞台階有時就像城市裡的斑馬線一樣，一群又一群的人拉著固定繩，要不是等著登上世界最高峰的榮耀時刻來臨，就是在小心地往下踩，希望能安全下山。這對每個人來說都是充滿挫敗的經驗。有些人在等待前面的登

山者完成壯舉時，失去了登頂的機會。更糟的是他們可能被耽誤太久，以致於隨著日光消

逝，他們下山的路程也變得危險。經過一路奔波，在高峰處出現情緒波動的情形屢見不鮮。

對於圍繞聖母峰的登山政治，我抱持的態度是盡可能排除負面情緒。雖說某些理怨是合

理的，但是對我而言，它仍是地球上最高峰，應當受到該有的尊敬。過度擁擠絕對是一大問

題，但這是可以解決的。如果通往峰頂的路線過於擁擠，有能力的登山者大可以尋找替代的

攻頂路線，也還有許多舊有路線等著探索或是重新開發。

我發現失敗的人，不管是什麼原因無法登頂，或許是體力不支、高山症等原因而被迫撤

退，很容易就怪罪別人——他們的嚮導、登山的同伴，甚至負責管理聖母峰的人。這讓我很

不爽。在我的生活中，承認自己的錯誤是受鼓勵的行為。如果是我搞砸了某項軍事任務，我

會向我的隊友承認。檢視自己的缺失可以讓我進步，我不會把人太多當成是我沒辦法爬某一

座山的藉口，我會另外找一條登頂路線。

我認為更嚴重的事，是喜馬拉雅山脈不斷惡化的環境衛生。二○一五年，尼泊爾登山協

會會長昂・契林（Ang Tshering）表示，登山者在山上留下的排泄物已經成為重大危害；有

鑑於這座山受的高超人氣，疾病傳播成了隱憂。同樣令人擔心的還有氣候變遷，它帶來的衝

擊日益明顯，教人不安。尼泊爾是第三世界國家，它雖然在發展中，但是速度緩慢，擁有的

資源遠不及那些富裕國家。

喜馬拉雅山脈為尼泊爾帶來鉅額的觀光收入，是最重要的國家資產。謙遜善良的人民當然也增加了它的吸引力，但是這個社區正因為全球暖化的影響受害。你不必是氣象學專家就能發現降雪量大幅減少。山上的雪融化的時間也比以前早，融雪量的增加更使整個地區受洪水和土石流所苦。

二○一四年攀登阿瑪達布拉姆峰時，我可以在一號營地用手捧起雪，把它融成水來喝或煮東西，不需要帶瓶裝水。但是二○一八年再去，已經見不到雪了，我們必須扛著一桶又一桶的水到高處的營地，這大大增加了我們背上的負擔。二○一九年攀登道拉吉里峰時，我也注意到類似的變化。山頂上的冰河幾乎消失了。那個景象令人難過。

又過了一年，就在我為第一階段的最後三座高山進行準備時，我發現「可能任務」提供了我一個為氣候變遷發聲的平台，這是我一開始宣布這個想法時就想做的事。大家現在都在關注我的進展，我可以利用這個機會在社交媒體上發布一些評論，提醒大家世界各地正遭受到的破壞，每一則評論都表達了我的恐懼。

但是那個時候，我就像在對著黑暗咆哮一樣。我的社交媒體雖然持續在成長，累積了幾萬個追蹤者，但還不是很大的數字──要再過幾個月，到了任務的後期，數字才會來到數十萬人。然而，雖然人數不多，我還是想證明，只要有想像力並認真地付出，我們就可以承擔超出世人想像的任務。

我在二〇一二年登上我的第一座山峰，不到七年，我已經走在七個月內登上十四座八千公尺高峰的路上了。我已經向大家證明為生活做出巨大的改變永遠不嫌晚。如果我可以完成這樣的計畫，向世界證明只要保有積極的心態，就能得到意義深遠的成果，那麼全球一起為環境努力付出的力量該有多大呢？看到大家對我關於環境變遷的評論做出回應時，我覺得自己很渺小，卻也變得更加大膽。

我開始在線上和大家互動，對象包括孩童、青少年，以及開始要為人生做出重大決定，像是要把選票投給誰或是該從事什麼職業的年輕人。當中有些人考慮要攀登他們的第一座山——那種對喜馬拉雅山脈和環境的未來投注感情的人。我想要告訴他們高海拔的世界正在發生的事，不管是好事還是壞事。

我決定要從離家最近的地方開始努力。我堅持我們的任務要盡量做到對環境友善；身為登山隊的領隊，我可以用我的力量推動改革。所有我們帶上山的東西都要帶下來，包括現在在喜馬拉雅山脈上隨地可見的氧氣瓶。在向客戶做介紹時，我也清楚地表明了我的立場。

「你因為喜愛大自然來到這裡，但是如果你不尊重它，就沒有資格參加我的登山隊。」

我這麼告訴他們。「不想遵守規定的話，可以拿著你的錢離開。」總地來說，我登山隊上大部分的人對環境都充滿了熱情。讓他們遵守我的協議不是太困難。

正如我常告訴人們，氣候變遷的衝擊是全球性的。長久以來我們只把自己的家當家，但

這是不對的。人類不該是躲在室內的生物，我們應該把金錢和注意力放在比我們居住的小鎮和城市以外更寬廣之處。因為當大自然的力量來襲，沒有任何東西阻擋得了。我曾經見過尼泊爾村莊被土石流和洪水肆虐，被燒毀的面積將近兩百萬英畝；一年後，澳洲也遭受相同的災難襲擊。**要怎麼樣才能讓大家關心這些事呢？** 在這歷史性的一刻，人類面對的最大問題，是我們缺乏長遠思考的能力。我們住在一個過度擁擠的星球上，每個人都在為接下來幾天、幾個星期、幾個月擔心，但是談到二、三十年後的環境健康時，大家就自動關機。或許是太可怕了，不想去想，但它確實是件我們應該警醒的事。

我知道想透過「可能計畫」來吸引大家對全球環境的關注，最好的方法就是在山頂上吶喊。不久後，一個強調大自然與人類衝突的機會突然降臨，比我預期的快上許多。

§

我渴望打破自己寫下的世界紀錄，想以更快的速度攀登聖母峰、洛子峰和馬卡魯峰。二〇一七年，從聖母峰到洛子峰花了我十小時又十五分鐘。G200E 的團隊行程結束時，我在五天內攀登完這三座山。為了「可能計畫」再次前往聖母峰基地營時，我認為我可以把時間再縮短百分之五十。我對自己的心理和生理能力有信心，這些山峰雖然如洪水猛獸，但是我

已經摸透它們了，雖說我依舊對它們的危險充滿敬畏。

在拉帕·丹迪——曾在二〇一七年的 G200E 中擔任過廓爾喀軍人的嚮導——的陪同下，我把攀登聖母峰的時間往後延了一點，比同樣在五月二十二日出發的其他登山隊稍晚出發。

經過希拉瑞台階時天剛破曉，我注意到前方有相機的閃光燈和頭燈閃爍。在我們前面的幾個團隊爬到這裡已經累了，所以速度很緩慢。我們很快地超越他們，直攻峰頂。從四號營地到峰頂花了我們三個小時，這時眼前的景象令人震撼。

清晨的太陽剛從喜瑪拉雅山脈升起，有一、兩個登山者在我們之後登頂；大家似乎又恢復了活力，剛才排隊等著上山時已經沒力的人立刻又恢復了生機。初升的太陽彷彿帶給了我們新的目標和希望，即使我們仍處於天寒地凍中。**要是我可以整天沉浸在這樣的陽光裡就好了。** 然後我感覺有人拉了我的衣服。是拉帕。

「兄弟，我們得走了，」他說道。「如果你想要破紀錄，我們現在就得回頭。」

我點點頭，在離開前拍了幾張照片。但是走了幾公尺後，就發現前方一陣混亂。長長的人龍沿著希拉瑞台階的狹窄山脊蜿蜒而上，乍看之下大概有數十個人，但仔細一看才發現人數比我以為的還要多，多太多了。大約有一百五十個登山者擠在固定繩上，兩個方向的人移動都非常緩慢。我們試著小心地從繩索旁走過，一邊跟經過的每個人打招呼，但是我很快感覺到一股慌亂的情緒在增長。

有些人很生氣。他們花了那麼多錢、時間和精力想要攀登聖母峰，卻卡在這裡動彈不得，就像塞在高速公路的車子。我擔心有些人會冒著自己的生命危險，以及周圍的人的生命危險，不願意在氧氣瓶還有氧氣時趕快下山。

還有些人害怕自己很快就會陷入危險：我聽到有人說他的腳趾和手指開始凍傷了。同時，緊抓著希拉瑞台階上的岩石突出物，對任何登山隊都是驚心動魄的事，尤其是他們一邊承受著高地營之上的強風。沿著這山脊移動時，左右兩側都面臨危險：左側的高度落差有二千四百公尺，右側有三千公尺。從這個高度掉下去的人是回不來的。

我最擔心的是那些正在混亂中不知所措的登山者，他們處於害怕而激動的情緒中。我常說高海拔處的焦慮和溺水時沒太大區別。在大海中，覺得自己要往下沉的人會抓住任何東西或任何人，甚至是他們所愛的人，來試著讓自己浮起來。驚慌失措的他們往往會離自己最近的人一起往下拉，拚命想要活下來。在海拔八千公尺處的心理恐慌也是這樣，他們情緒激動，做決定不顧後果，讓周圍登山者的安全也受他們影響。

隨著各隊人馬的登頂熱與驚慌逐漸升溫，我察覺聖母峰上的情緒已經來到了沸點。我周圍有人在吵架，有人嚇壞了，有人衝動行事。那年已經有好幾個人在聖母峰上喪命，不想要死亡人數繼續增加的話，就得採取大刀闊斧的行動。

我爬上一塊可以看到排隊隊伍的岩石。底下的場面顯得非常醜惡，我試著指揮這些上下

移動的人，但似乎沒有人願意聽。兩個方向的人都認為自己是對的，沒有人想要讓步。每隔幾分鐘就發生一次衝突；瘋狂的超車行為讓人隨時都有可能在安全繩上搖晃不穩。偶爾，速度較快的登山者會對著前方速度較慢的人叫囂。

「你五公尺走了半個小時了，」一位登山者對他前面那位明顯體力不支的人喊道。「如果你讓我們先過，大家都能走得順暢些。」有個雪巴人意識到這個混亂的狀態，擔心起客戶的身體狀態，要他們調頭。有些人不甘願地答應了，有些人卻無動於衷。整個場面一團亂。

我必須展現出權威。

在沒有人站出來幫忙的情況下，我開始調節阻塞的交通。採取這個大膽的立場要面對的最大問題，是這群登山客中不乏習慣在群體當頭的男性和女性，就像特種部隊裡的人一樣。我也知道在生死攸關的情況下，管理好互相維繫的群體和個人是成功的要素，如果有人出來控制局面，他們會聽的。**沒有人想丟掉性命。**

我在服役中學到一點，那就是想跟這樣的人一起共事，就得假設自己比他們更強大。我讓那些等了最久的人先走。我的角色跟交通警察無異，只不過我指揮的是一群登山的人，不是車子。當中有些人已經很累了，累到把高海拔攀登時的基本技能都忘了。有些受高山症所困、狀態看起來特別不好的人，我跟他們的雪巴人商量，建議他們把沒辦法繼續走的客戶帶下山。

最後，我在希拉瑞台階上待了將近兩個小時。我知道這對我打破自己創下的世界紀錄有很大的影響，但是一旦眼前的僵局解決了，有九十九％的人可以登上峰頂，而且有足夠的時間往回走，該下山的也已經在沿著山脊回四號營地的路上了。我也該離開了，向洛子峰前進是我現在的主要目標。

如果想要打破我攀登聖母峰和洛子峰的世界紀錄，估計我已經落後三個小時了，但是我沒有太擔心。就算只比上次縮短一個小時，我還是實現了我的承諾。洛子峰的山勢陡峭，沿著繩索把自己往上拉是個挑戰——有好一段路，我的大腿和小腿肌肉灼痛不堪。我擔心我的肌肉承受不住，所以換了另一種技術，改像螃蟹一樣橫行的平行步法＊，把施力點換到脛骨上。

攀登洛子峰沿途的景色既美麗又殘酷。通往山頂的山溝狹窄，兩旁的黑色岩石在太陽的照射下燦燦發亮。前方高高聳入雲霄的是聖母峰，從這邊可以見到一行朝四號營地走的隊伍。但是路上也有些不愉快的景象，提醒著我高海拔環境的殘酷無情。我沿途見到至少三具屍體，最怵目驚心的是一個穿亮黃色登頂裝的人，他的下巴歪歪斜斜地咧著嘴笑，顯然已經被困在那裡多年了。

我用那個景象做為警惕。**如果不小心一點，這就是你的下場。**還有好多事情要努力。我接著搭我花了十小時又十五分鐘的時間站上峰頂，這和我在二○一七年的紀錄一樣。

直升機到馬卡魯峰的基地營，休息了幾小時後，很快便和格爾真出發了。固定繩都已經架設好，積雪也不深，所以我們輕裝便捷地出門，十八個小時後，我們在五月二十四日站上峰頂。

第一階段的任務就這麼如當初應允地完成了。我也打破了當初提到的兩項世界紀錄中的一項：在四十八小時又三十分鐘內攀登完聖母峰、洛子峰和馬卡魯峰，大幅縮短我在二〇一七年留下的紀錄。

在聖母峰上的耽擱導致我從聖母峰到洛子峰的時間沒能進一步縮短，這點讓人失望。不過更大的目標還在進行中。「可能計畫」的第一階段在三十一天內就達成了，我為這樣的努力成果感到振奮。

現在，還有人懷疑我嗎？

第十五章　山上的政治

在希拉瑞台階見到的景象仍在我腦海裡揮之不去。太瘋狂了，那簡直是災難。**現在的人還知道攀登聖母峰意味著什麼嗎？**二十四小時前，我回去看了那些等待中的登山者的照片，然後登入臉書和 Instagram 上傳了那些照片，完全沒有想到後面會衍生的政治難題。

沒多久，我那張一百五十個登山者擠在希拉瑞台階的照片就開始在世界各地引起熱烈迴響。大家不停地按讚，我的社交媒體響個不停，雖然說焦點多集中在那混亂的場面，但是照片的品質也有功勞。

任何高海拔登山者都知道，要在八千公尺高的地方拍張像樣的照片並不容易。那個高度對身體和大腦造成的影響，會讓人光是脫掉手套，從口袋裡拿出相機，然後對準並按下快門這樣簡單的動作都困難重重。想要自拍的人連拿起相機都是挑戰。拍照拍得好的雪巴人也不多，所以很多人在死亡地帶拍的照片都是模糊的。**我的運氣很好。**

完成第一階段任務，在馬卡魯峰的基地營等著離開時，我打開我的筆電，開始寫信給可能投資和贊助的人，告訴他們我的任務一切順利。然後有個從事專業攝影的朋友傳訊息給

我，提了個主意。**要不要試試看賣聖母峰的照片呢？**好多人評論了這張照片，肯定有許多人分享給朋友，還有幾個登山者問我可不可以給他們一張。**這是獲得資金的好方法嗎？**我不太確定我可以賺多少錢，但是我急需填補第二階段的資金缺口，我需要所有可能的幫助。

我在網路上登了廣告，提供限量的簽名照，然後標上三百英鎊的價格標籤。

生長在尼泊爾的我知道一件事，那就是聖母峰很會賺錢——很多的錢。有錢的地方，就有政治。有政治的地方，就肯定有麻煩。顯然有人跟尼泊爾政府抱怨了我在社交媒體放了那張照片的事，指控我有辱國名。這簡直是胡說八道——事實就是有一百多個人在同一時間攀登聖母峰，大家都希望在為期只有三天的天氣窗口內登上峰頂。

（很有趣地，有一部分的投訴是來自跟菁英喜馬拉雅探險公司有直接或間接競爭關係的登山公司。當中有人甚至要求政府禁止我攀登喜馬拉雅山脈，讓我無法完成我的「可能計畫」。）

政府當局得知我想要用那張照片賺錢時，他們找我去會談，但已經來不及了。離開基地營後，那張照片在 Instagram 獲得了四千則評論，在報紙和網路上被大肆宣傳。不過關於這件事的流傳有一個錯誤的版本，很多人誤以為照片上看到的是聖母峰的日常狀況，一時間，大家都在呼籲要對登山者進行總量管制。

反彈非常激烈。還有媒體對這張照片的真實性存疑。他們認為我故意製造出照片上的景

象，目的是要吸引大家關注圍繞著山脈和環境的政治，或是想要宣傳我的任務，但是他們根本沒聽取我這邊的故事。登山界的人也給了憤怒的反應。

我的好友卡馬・丹增（Karma Tenzing），同時也是位登山家，在《尼泊爾時報》上做了解釋。他在我攻頂的一個星期前也攀登了聖母峰，那時候的聖母峰很平靜。他也發表了一張照片，上面的山脊線空蕩蕩的，所以說，我看到的是一季一次的景象。（雖說風險這麼高時，就算一季一次也嫌多。）

「現在世界各地都以為這就是聖母峰上的日常。」他在這篇標題為「聖母峰大部分的時候不是這麼擁擠」的文章裡抱怨道。

卡馬並不是在針對我，而是對於大家看了我那張被瘋傳的照片後，就認為要限制每年攀登聖母峰的人數這件事感到挫折。他後來在推特上表達他的看法：

真奇怪，不爬山的人對聖母峰的人潮有意見。不要，千萬別為登山的人數設上限！這些是付了錢、合格，且留下來的「真正的」登山者。在天氣窗口只有三到四天的情況下，這種事每年都會發生。我認為只有真正上過山，走過玩命的坤布冰瀑，躲過掉落的冰塊，花了幾個小時將自己拉上三號營地，再來到空氣中幾乎吸不到氧氣的四號營地的人，才有資格發表意見。最後，還要經過十二個小時高強度的攀登（三天不睡覺，加上不停地步行），只用

巧克力棒補充能量，耗盡體力後爬上峰頂——只有這樣的人，我才願意聽你的意見。PS. 即使十五日和十六日的人很少，依舊有人在四號營地或是更高的地方喪命。總之，登頂不是走秀，不像照片中看起來那麼輕鬆。#愚蠢

我無法反駁他的立場。回到加德滿都時，我受邀和包括旅遊部代表在內的幾位相關政治人物會面。他們想要知道我的經驗，以及我為什麼販售那張照片。這讓我很不高興。前一天，我稍微搜了一下 Google 圖片，想知道有沒有人也拍了類似的照片，不見得是同一天的，也可以是其他年分的，最後發現這樣的照片有好幾十張，這讓我覺得自己被輕蔑了。**為什麼針對我？**我帶著筆電上的簡報和聖母峰排隊情形的照片輯赴約。

「是因為我在嘗試做不一樣的事嗎？」大家坐下來後，我問道。「我按著我說過的方式攀登這些山，並試著把焦點放在雪巴人。為什麼你們要把我當成敵人呢？我並不是第一個拍這種照片的人，只是我的照片碰巧引起了較多關注而已。」

在座有一、兩個人點頭表示理解。某個人指出有人抱怨我在網路上販賣照片，而他們的工作是弄清楚聖母峰上發生的事。

「好，可以，」我說道，「但是讓我們回歸正題：有人排隊是事實。如果你覺得這樣不好，為什麼不想辦法解決呢？或是你只是想要掩蓋它？又或者現在大家知道這件事了，所以

你決定試著解決它？這個情況可能讓人丟掉性命，而且持續多年，但是事情可以不用這麼離譜。或許是該做改變的時候了。」

我很擔心他們用來解決聖母峰壅塞問題的第一個提議，是從財務進行調整。網路上有不少人認為，只要提高登山許可的費用，就可以解決過度擁擠的問題。只要費用訂得夠高，想要攀登聖母峰的人就會減少。同時，政府每年還是可以從那些付得起，且有決心要攀登這座山的人獲得一樣多的利潤。可是這個想法讓我很不高興，有些尼泊爾人或是其他地方的人，就是想要把攀登聖母峰變成有錢人才能從事的奢侈活動。

「不管你們的決定是什麼，可不可以請你們不要提高攀登聖母峰的費用？」我說道。

「大自然不應該被標上價格，這些山是讓所有人公平享受的。」

我接著解釋，有人提議可以對進行攀登的人和時間做限制，但是這必須公平，或許建立一個資格評估系統。就像廓爾喀軍人選拔一樣，利用這個方法把那些有能力和沒有能力攀登的人區分開來。

例如，如果一名登山者可以證明他成功地攀登過八千公尺高峰，像是馬納斯魯峰或卓奧友峰，就可以申請聖母峰的登山許可。（或是爬過幾座尼泊爾境內的六千或七千公尺高峰也行，這樣還可以為當地社區帶來更多收入。）調整聖母峰的攀登日曆或許也有助益。

之所以會發生二〇一九年的狀況，其實是因為聖母峰上的繩索是在攀登季節後期才架設

完成，於是想登山的人便擠在一起了。繩索架設好後，大家同一時間從基地營出發上山，才會造成我在希拉瑞台階看到的大塞車。解決這個根本問題會讓擁擠情形有所改善。

「如果在攀登季節開始的一個月前（四月）就架設好固定繩，大家就會有一整個月的時間選擇想要登頂的時間。」

在座的人點頭表示他們會參考我的意見。那年聖母峰上有十一名登山者遇難，他們的壓力愈來愈大。二○一九年年底前，會有一些新的規則上路。觀光局將要求登山者至少得攀登過一座尼泊爾境內六五○○公尺以上的高峰。我覺得這個門檻不夠高，但至少是個開始。

另外，想要在聖母峰上擔任嚮導的雪巴人必須提出經驗證明，登山者也必須提出健康證明。這些提議當然有它們的缺失。幾乎每一個雪巴人都能符合這個新訂的標準，健康證明可以偽造，但至少我們的方向是對的。

在喜馬拉雅山脈上經歷了這麼多悲劇，我認為這些努力雖不完美，但總比什麼都沒有好。

§

媽媽的身體沒有好轉。她的心臟狀況愈來愈糟了。

住在醫院時，家裡的朋友賓奈西（Binesh）會告訴她「可能計畫」的進展。二○○三年，

我加入廓爾喀軍團時，賓奈西首度進到我們的生活圈裡。那時候，爸媽獨自住在奇旺，我們幾個孩子都不在身邊，直到有一次休假去看他們，才驚覺他們日常生活上面對的壓力。

一天下午，我跟媽媽一起搭公車，車子開近時，我發現上面擠滿了人，有如人間煉獄。我們那天的車程只有六公里，所以擠得上車的機率渺茫，很可能得搭下一班車。

尖峰時間時，司機只載長程乘客，這是他們獲得更多費用的方式。

果然，司機把我們趕下車。「我沒辦法載你們。」他說道。

媽媽沒有理他，準備上公車，但是公車售票員很快地把她推開，用力關上門。我簡直不敢相信，看著那些混蛋把車開走時，我的脾氣失控了。我生氣地回家去騎我的摩托車，在街上一路狂飆，直到我追上那台公車。我把公車擋下來，上車揍了售票員。

「絕對不要再這樣對人！」我對著蜷縮在座位上的他大吼。「特別是年長的女士。」他嚇壞了。

「媽，我不能再讓妳這樣了，」回去後我對她說道。「我買部車給妳，這樣妳就不用再搭公車了。」

我的計畫有兩個缺點：尼泊爾政府的購車稅可以高達二八八％，我必須跟加德滿都的銀行貸款。再來是爸媽兩個人都不會開車，所以買了車後，我僱用了賓奈西，好讓爸媽需要出門採買時擔任他們的司機，賓奈西也經常載他們去朋友家聚會或吃飯。沒多久，他就成了我

們家庭生活的一分子，到二〇一九年，他已經照顧我爸媽十一年了。

五月，當我在喜馬拉雅山脈活動時，賓奈西坐在媽媽在加德滿都醫院的病床旁，把關於我登山和寫下世界紀錄的新聞報導讀給她聽，還給她看了臉書上的影片，跟她解釋我救了陳醫師，甚至告訴她發生在干城章嘉峰上的悲劇。

和旅遊部的人會面結束後，我盡可能留在醫院陪她，握著她的手，再跟她講述一次我的故事。一會兒後，她微笑地看著我，「看來沒有什麼能攔阻我兒子。」她說道。

媽媽知道「可能計畫」對我的重要性，也能夠接受我對這件事的熱情，雖然說我的冒險精神依舊讓她擔心。她也知道一旦我完成任務，會想盡辦法讓她和爸爸一起搬回公寓。看著躺在病床上的她身上接著各種嗶嗶叫的儀器，我心裡很不是滋味；是她成就了我，我實在不想這樣丟下她。我心中出現了一絲疑惑。

媽媽的身體這麼差，我堅持執行「可能計畫」是對的嗎？如果沒有完成，我跟蘇琪會怎麼樣呢？如果不能實現我的抱負，我的名聲會怎麼樣呢？

媽媽似乎察覺了我的擔憂。「寧斯，這個任務既然開始了，」她說道，「就把它完成。

我們的祝福與你同在。」

我緊握她的手，答應會盡快安全回來。然後我想起來了。

我的血液裡沒有放棄這回事。

§

二〇一九年六月底，我進入「可能計畫」的第二階段，預計攀登南迦帕巴峰、迦舒布魯一峰和二峰、K2和布羅德峰。這時候，極限登山社群談及我的目標時，態度已經不一樣了。雖說改變並不大。有些人對我在第一階段攀登六座高峰的速度給予肯定，但是更多人給的是蔑視的批評。

最常見的指控是尼泊爾是我的地盤；我比其他國家的人更了解當地的文化和地形，這讓我占了優勢。這樣說並沒有錯，但是他們完全沒有想過我只有七年的攀登經驗。有人甚至認為「可能計畫」之所以能成功，是因為我在來往基地營時搭了直升機，如果是在巴基斯坦，就沒有採取這種交通方式的基礎設施了。

「好的，你們等著看，」我心裡不悅地想著。「你們根本不懂……」

另一方面，我很清楚巴基斯坦是完全不一樣的挑戰，比起尼泊爾更難以預測。K2上的天氣惡名昭彰；迦舒布魯一峰和二峰常有突如其來的暴風雪，陽光普照的天氣可以一下子大雪紛飛。喀喇崑崙山脈（Karakoram）的後援支持，像是交通和住宿等，也不如尼泊爾來得完善，所以基地營間只能走路，無法搭直升機。

但是整體而言，在巴基斯坦境內攀登面對最大的壓力，是我擔心團隊在南迦帕巴峰遭受

恐怖攻擊，被一舉殲滅。我過去和巴基斯坦人的互動經驗一直很好，他們非常可愛，但是在我們執行「可能計畫」這幾個月來，塔利班勢力的攻擊確實愈發令人擔心。

這個問題的故事背景發生在二〇一三的六月二十二日。當時有十六名塔利班戰士身穿準軍事制服，帶著AK-47步槍和刀闖進了基地營，把十二名登山者從帳篷裡拉出來，用繩子綑綁。所有人的護照都被沒收，每個被捕的登山者都被拍了照片，他們的手機和筆電全用石頭砸毀。最後，這些人被帶到營地外的空地被處決。其中只有來自中國的張京川逃脫，他很幸運地在槍擊開始的時候脫逃。

槍林彈雨中，他光著腳躲進黑暗處。可憐的他當時只穿著保暖內衣藏在一塊岩石後面，身體開始失溫。直到確認安全，他才爬回帳篷，拿了他的衛星電話和保暖衣物。他身邊的十一個人，包括他的朋友和同事，都被屠殺。他知道恐怖分子還在附近，所以很快打電話向當局求救。那天早上稍晚，一架軍用直升機在基地營上方盤旋，張京川成功獲救。

聽到這個消息時，我還跟著特殊部隊在作戰，他們的暴行讓我們的戰鬥行動意義更加彰顯。幾年後，在我展開「可能任務」之際，塔利班攻擊的威脅依舊讓我不安，在巴基斯坦的地盤執行任務更是如此。首先，他們的人來到這裡的速度非常快，從最近的城鎮走路到吉爾吉特—巴提斯坦省（Gilgit Baltistan）的狄阿莫縣（Diamer District，南迦帕巴峰的所在地）只需要一天的時間。K2和迦舒布魯一峰和二峰所在的喀喇崑崙山脈則需要十天才能抵達，

中間還有幾個軍事檢查站要經過。如果在基地營等待的時候出事，我們可說是手無寸鐵，毫無自衛能力。

這不只跟我有關，我還有隊上的人得考慮，他們當中沒有任何人有軍事經驗。另一件令人擔心的事，是在組織「可能計畫」時，我為了爭取資金，曾公開表達我的雄心壯志，也因此，我的社交媒體影響力一直在增長。這讓我成了那些想要擁有知名度的恐怖分子選擇攻擊的終極目標。我的軍事背景不是什麼祕密，只要一查就會知道我曾參與反恐戰爭，現正暴露在南迦帕巴峰，而且勢單力薄。我必須小心行事。

募款活動終於有了好消息。計畫攀登巴基斯坦境內的山峰時，我很難過地意識到若想如期達成任務，我的資金缺口太大。我所有的錢都在第一階段時用盡，需要大筆資金立刻挹注。但是我還存著一線生機。

幾個在特種部隊的戰友曾在英國寶名（Bremont）錶商工作過。在準備離開倫敦前往喜馬拉雅山脈執行第一階段任務時，我們曾經透過共同朋友介紹認識，他們提議要給我十四個錶，然後一次攀登高峰就帶一個錶去，讓每一個錶都因此變得獨一無二。接著他們會把這些錶進行拍賣，把大部分的收益用在我的計畫上。在我完成第一階段任務之際，他們想要增加他們的參與度。

「我們希望資助並推廣『可能計畫』。我們可以先提供你二十萬英鎊，不用利息。」他

們這麼宣布。

我開心極了。當時我沒有拿到其他資金，在缺少經費的情況下，我的計畫難以成行。但是現在我有了寶名錶商的支持，除此之外，他們也會為我的計畫進行宣傳──原本的「可能計畫」改名叫「寶名可能計畫」──我在巴基斯坦的費用有了著落。加上一些嚮導服務，還有我在 GoFundMe 募資網站上募得的現金，第二階段需要的經費差不多有了，但是後來又補了一大筆。

「我們想要在你攀登南迦帕巴峰前成為你的贊助廠商。」寶名錶商表示。

我愣住了。他們投注的金額可觀，而且我也樂意宣布寶名的參與，但是我希望時間點是在我成功攀登南迦帕巴峰之後，我必須避開塔利班的雷達偵測。

「由於我的軍事背景，我不能冒任何風險。」我解釋道。「只要有個人說，『這個人必須消失，這裡有兩百英鎊，把他幹掉。』立刻會有人收下這筆錢的。」

寶名明白我的意思，沒有人希望「可能任務」最後是在浴血中告終。況且，南迦帕巴峰自有其收拾我的計畫。

第十六章　我的血液裡沒有放棄

我很努力地確保南迦帕巴峰任務的安全。

為了避開潛在的恐怖分子襲擊，我訂了三班七月分飛往巴基斯坦的航班，希望藉此掩蓋我的足跡。我因為這樣多花了幾千英鎊，但是總比遭到突襲或綁架來得好。在安全抵達狄阿莫前，我不打算在社交媒體上公開我的行蹤。

做為最後的預防措施，我將自己和我們的私人客戶分開來，這位客戶本身也是位優秀的登山者，她付了錢要和我們一起攀登南迦帕巴峰。我認為她到基地營和我們會合比較安全。萬一有事，我不希望有其他人受到波及。

甚至我的隊友也被迫做了一些調整，例如改變我們以往在山上一派輕鬆的做法。徒步跋涉時，我們習慣邊喝酒，把音樂開得很大聲，到了基地營，除了吃、睡和聊天之外，沒太多事可做，就製造點喧鬧的氣氛。靠著一個小藍芽喇叭，我們可以在天黑後把帳篷的用餐區變成夜店，大家傳遞著啤酒瓶和威士忌，大聲播放尼泊爾的流行音樂和搖滾樂直到天亮。

飲酒作樂的習慣是從安娜普納峰開始的，到了險惡的道拉吉里峰，我們依舊如此，度過

生死關頭的冒險後，就一起聽音樂休息。從建立團隊的角度來看，效果立竿見影：我注意到幾個安靜的人在幾杯啤酒下肚後，比較放得開了。有人大方談起他們在高海拔時的恐懼，或是爬完這十四座高峰後的志向。藉著一起狂歡，大家對於「可能計畫」也更有歸屬感，我們透過溝通連結，形成了一股向心力和一種共識。是的，我們非常辛苦，但還是有一起胡搞磨蹭的空間。不過這不代表我們做事馬虎。每次徹夜狂歡後，我會確保自己比任何人都早起床。我的態度是認真的，我要求的是卓越，而我周圍的每個人都必須知道這一點。

這樣喧鬧的氣氛一直持續到我們抵達巴基斯坦。我們坐著一部廂型車從伊斯蘭瑪巴德（Islamabad）往南迦帕巴峰前進，車上播放著音樂。我們把音量調大，又唱又叫地往山上去，但我幾乎是立刻就接到了著名的巴基斯坦登山家穆罕默德・阿里・薩帕拉（Muhammad Ali Sadpara）的電話，提醒我們注意自己的行為。

阿里曾經多次攀登南迦帕巴峰。他對那個地區較為熟悉，所以我請他擔任我們的基地營經理。聽到電話背景中的音樂和歌聲時，阿里很慎重地告訴我們，接下來這個星期不要被看見，也不要被聽見。

「寧斯，我聽說過你的事蹟。」他說道。「我知道你喜歡徹夜狂歡。你喝酒、喜歡大聲放音樂。但這在巴基斯坦是不允許的。這裡不是尼泊爾。別亂來！」

他的警告讓我有點害怕，他說的沒錯：依我的情況，盡可能低調才是上策。保持警覺也

是關鍵，所以後來步行到南迦帕巴峰的路上，我們安安靜靜地走過村莊，行經路上的登山小屋，大家從來沒有這麼專注過。到了基地營後，隨著太陽下山，我搬出在軍隊訓練時的防衛技能，保持警覺地查訪各個帳篷和低聲說話的隊友。

氣氛非常詭異。我時不時會往地平線上望去，看有沒有光源朝我們而來，或是不尋常的活動，但光是這樣的哨兵巡邏只能說到位一半。要是其他在南迦帕巴峰的登山隊在推特或Instagram 提到我，就會暴露我的位置，因此我找來各隊領隊，向他們解釋為什麼要請他們謹慎行事，特別是在社交媒體上標記人時。我不能讓巴基斯坦的恐怖分子團體有機會獲得任何訊息，進而攻擊我們。

「基於安全問題，我不想透露身分。」我說道。「二〇一三年發生在這邊的事非常殘忍，即使是現在，我們都還不能確定這個地方是百分之百安全。」

有人認為我反應過度，但是我不這麼認為。

「一個恐怖分子小組只要花二十四小時就可以上到這裡。如果真的發生了，他們不會只拿下我就善罷甘休。所以，不要讓人知道我在這裡——拜託了。」

或許我是小心過頭了，但是在已經有這麼多壓力要顧慮的情形下，我認為能不要再冒任何風險是最好的。我寧願因為雪崩遇難，也不要死於恐怖分子手上。

幾個登山隊比我們早抵達南迦帕巴峰，他們分別來自約旦、俄羅斯、法國和義大利。當中幾個人之前忙了一陣，約旦人表示他們已經架設好從一號營地到二號營地的繩索，事後還在推特上宣稱那些繩索非常牢靠。在登山隊間，這被視為正規情報，大家可以根據得到的訊息做安排。（既然不需要架設前段的固定繩，我們可以把其他裝備先背上去，每個人的背包都有三十公斤重。）

山上的登山者習慣彼此信任。安頓好後，我就帶著大家在基地營到一號營地間做高度適應，並以從金斯霍夫峭壁（Kinshofer Wall）上到二號營地為目標──被冰覆蓋著的陡峭岩面令人生畏，必須使用冰斧才能應付。但是開始攀登不久，我們就被惡劣的天氣系統包圍。

經歷一場暴風雪、好不容易過了一號營地後，卻發現說好的固定繩竟然無跡可尋。

我開始擔心固定繩也許沒有完全架設好。我們拚命地在愈積愈深的雪地裡挖掘，希望固定繩只是被埋住了。挖掘和來回走動也是繁重的工作。我們所處的地形非常陡峭，任何積雪都可能氾濫成災，像一股岩漿似地往下流。

沒多久，我聽到了再熟悉不過的聲響：大量的鬆雪從上方傾瀉而下，把我們全推倒在地。那時我剛好盯著明瑪，他伸手想要去抓一條埋在雪地裡的繩索，結果立刻被白雪吞噬。

我嚇壞了。**我失去他了嗎？**

我穩住自己，爬過白茫茫的濃霧和飄雪，希望找到他還活著的蹤影。終於，我看到他了。

他硬是把整隻手臂插進雪中，才沒有摔下去，但是他的處境岌岌可危。慌亂中，他的雙腿糾纏，手上抓的積雪也只能勉強支撐他的重量。只要走錯一步，周圍的積雪便可能坍塌，讓他墜落數百公尺。

這樣的坡度雖不至於致命，但是萬一在跌落的過程中撞到石頭，肯定是重傷。我們緩緩地朝他走去，將幾把冰斧牢牢地固定在雪地上當成握把，藉此緊抓住明瑪，讓他把身體擺正後，爬回安全地帶。他運氣很好，並沒有受傷。

最後我受夠了，根本沒有固定繩的蹤影。我們只好收拾裝備，放棄了原本想要攀登斯霍夫峭壁的計畫。回基地營的路上，我決定針對在推特上誤導我們的事，找國際團隊的人好好算帳。對於有人在山上欺騙我的團隊，讓我們置身危險的事，我感到憤怒、噁心，也心累了，特別是在干城章嘉峰過後。我也很氣自己——我太容易相信他人了。找到那些國際登山客後，我想到他們騙人的固定繩和明瑪差點喪命的事，怒氣節節上升。我衝進他們的帳篷。

「你們他媽的為什麼要撒謊？」我大吼。「明明沒有架固定繩，為什麼要說有？我差點因為這樣失去一名大將。」

讓我吃驚的是，他們沒有試圖編造說詞來開脫。

「寧斯，抱歉，」其中一個人說道。「我們只架設了部分的固定繩。我們在推特上提了，但是也許說得不夠清楚，更沒想到你們會看到。」

「沒錯，但是這樣影響了我的計畫。如果知道情況如此，我們就會輕裝上路，不會背這麼多東西。」

我搖搖頭。這件事讓人不解。聽起來，他們在社交媒體上發文的目的，是想要博取贊助商和追蹤者的好感，這是個令人擔憂的現象。我頓時發現，在南迦帕巴峰上，我唯一可以信任的就只有「可能計畫」的成員。我也明白，和基地營這些人吵架不會讓我們的攻頂變得比較容易。

我控制住自己；現在必須冷靜下來。我知道如果有其他交際手法的話，就別把事情鬧大。

「聽著，兄弟，我們必須坦誠以對。」我說道。「從現在開始，我們只談正確的訊息。」

我們需要採取萬無一失的計畫，才能登上這座山。

有人拿出一瓶伏特加和一些鮪魚罐頭。雙方算是休戰了。做為妥協，我建議固定繩的架設工作應該由所有團隊共同完成，日期定在隔週的七月三日，氣象預報顯示那時候天氣會好轉。

因為一號營地到二號營地的部分繩索已經架設好，我提議「可能計畫」的團隊可以在新

的積雪上開路，在必要的地方架設繩索，然後在二號營地過夜。接著，看看約旦團隊去年架設的繩索還在不在，由其他團隊分擔通往三號營地的繩索。我們「可能計畫」團隊的人願意負責從三號營地到四號營地的繩索，並開拓直到峰頂的路。

國際團隊的人點頭表示同意。定好計畫了，消息傳到基地營的其他團隊。脫序的行為才萌芽就被扼殺了——至少現在是如此。

真正的攀登開始了。隔天早上，「可能計畫」團隊開始往二號營地開路，把埋在雪地裡的繩索都先挖出來，晚上才回帳篷休息，心裡很感恩至少可以睡一會兒。第二天早上，約旦團隊在帶領大家上三號營地的過程中，證明了他們是一支強大且不怕分擔重任的隊伍。他們很快便找到他們去年架設的繩索，只是有些埋在雪地裡了。我們需要把所有繩索拉出來才有辦法進行攀登，幸好積雪不深，做起來並不特別困難。

但就在我們的工作如火如荼地進行時，幾個登山團隊的人像是沒辦法停止爭吵似地。有些人指控某幾個登山者沒有付出應有的努力，或只是拖拖拉拉地跟在隊伍後面。至少有兩個團隊打算一旦登上峰頂，就滑雪下山，而且頗有想要較勁一番的意思。（一位採用阿爾卑斯式攀登、早我們一步登上峰頂的法國登山者，已經完成這項壯舉。）

就我看來，爆發點發生在一位經驗豐富的登山者拒絕協助架設繩索。他的理由是什麼？我也覺得很不爽，誰不想用無人機拍下精彩刺激的影片呢？我飛他的無人機拍影片更重要。

知道我想。但是登山團隊既然選擇要合作，推卸責任就是不對的行為。團隊工作和整體目標應該凌駕個人事務。

雖然我們沒有直接牽扯其中，但是這些爭吵讓人分心。在我整個職業生涯中，我對個人得到的認可或是個人榮譽從來不感興趣；做為軍人，個人的聲譽或認可從來不是我的考量，我喜歡在團體中工作。我周圍的人也都是如此，這意味著團隊裡的所有人都是絕對可信的。在軍事菁英中，我知道我的優先順序：任務和團隊第一，不會有人踩在我頭上占我便宜，或是讓隊友冒不必要的風險，尤其不會為了個人利益這樣做。

令人難過地，南迦帕巴峰讓我再次記起干城章嘉峰上的教訓。有些人就是這麼自私。

在三號營地過夜，隔天早上往四號開路時，其他團隊帶給我的挫折感又增加了。積雪很深，架設固定繩的工作非常耗體力。為了對攻頂做準備，大家決定在四號營地休息幾個小時，即使很難真正睡一覺。一張帳篷裡擠了六個人，因為我們當初決定帶的東西愈少愈好。

到了出發時間，我聽到帳篷外有吵雜聲。其他團隊已經集合好，等著我們再次帶隊，但事實上，這個工作他們也可以勝任。只不過他們現在只想依賴我們，讓「可能計畫」團隊為他們開路。我們決定在帳篷裡再待一會兒，看看會不會有人接手這項工作，但是大家動也不動。最後，帶隊的工作又落在我們身上。我非常火大，而當我發現獲得的最後攻頂情報有誤時，挫折感更深了。

南迦帕巴峰的低處營地間有些結了冰、很堅硬的地面，登山者必須要穿著可以咬住地面的冰爪，拉著繩索小心前進才行。沒有繩索的話，登山者很可能滑倒失足，就像曲棍球場上的冰球一樣快速滑行，運氣好的話，或許在重力加速度還沒開始累積前，就能制動自己停止滑落，但是在這麼結實的冰面上，人通常會被重力加速度推向死亡。

因為這樣，在沒有固定繩的冰上行動絕非理想。然而，這就是我們前往南迦帕巴峰峰頂的處境。我們小心翼翼地在結了冰的陡坡上攀爬，上面沒有固定繩，因為我獲得的訊息告訴我從四號營地到峰頂這段路不需要固定繩。或許對前面幾個登山隊是如此，但是對我們來說不是。

幾天前，我才因為國際登山隊架設固定繩的聲明被騙。現在我再度被騙，上了這個傾斜角度有五十度的斜坡。我實在應該去把我的智力檢查個三次、然後再三次！

透過雲層往下看，可以見到底下的四號營地。我們決定側身用平行步法走過結冰的斜坡，只要一步踏錯，就可能讓我一路滑墜，撞上底下的岩石。我的雙手滲著汗，心臟也怦怦跳。我看了看其他人，大家都穩穩地移動著。我喊了格爾真，從三號營地到四號營地間的路大部分是他開的，要攻頂那天早上起床時，他看上去半死不活的——太勞累了。格爾真的臉色蒼白，看起來要累垮了。

他現在應該也感到害怕吧？

「兄弟，這是不是有點恐怖啊？」我大喊。

格爾真笑著。「媽的，真的！太瘋狂了。寧斯大哥，我們得非常小心。」

我進入開機模式，舉起我的冰爪用力踩，金屬牙咬碎了冰塊，留下深深的踩腳點。接著又拿出冰斧砍了一個又一個。

我知道會害怕的不是只有我，稍微鬆了一口氣。但是那一絲恐懼讓我重新評估了我們的處境。

「夥伴們，我們幫其他人開條路吧！」我大喊。「不然有人要在這裡摔死了。」

我們向上開路，留下一條明顯的足跡，最後，在七月三日早上十點左右登上峰頂。在我們底下的某個地方，爭論和憤怒的對峙仍在上演，但是團隊合作、聚焦於共同目標讓「可能計畫」團隊登上了我們在巴基斯坦的第一座八千公尺高峰。

§

我關機了，雖然就只有那麼一下下，卻足以置我於死地。

我急著想要回基地營，打算在四號營地過夜後，一早就下山。離開金斯霍夫峭壁，踩在幾天前差點要了明瑪的命的雪地上，我抓著繩索，小心翼翼地在傾斜角度大約六十到七十度的坡上往下走——坡度這麼陡，我應該更謹慎的。

我不知道我為什麼就分心了。下面一位登山客喊著要我放開繩索時，我想都沒有想就解

開了鉤環，退開並往下走。我猜想那個人是不想繩索承受過多張力，這並不合理，但是我很樂意讓步，因為他的狀態看起來並不好，而這個動作差點要了我的命。

我沒做到我先前提到的要專注，要隨時保持警覺，就好比一邊開車一邊聊天的人具備的能力。從固定繩上解開鉤環往下退開的那一刻，我鬆懈了，專注程度直落。總歸來說，那個舉動過於草率，就像以每小時九十英里的速度開車還一邊發簡訊一樣。我向後滑倒，背倒在地，頭撞了一下後開始快速往下滾。數公尺一晃眼過了，我滑落的速度愈來愈快。

我之前也曾經歷過墜落的險境，但是我沒有驚慌。有一次在軍隊接受跳傘訓練時，我拉了降落傘，結果我的降落傘飄走了。我在空中快速墜落，但是我沒有慌張，而是按著我受的訓練，拉了備用降落傘。還好第二個降落傘打開來了。

這次的經歷和那次很像，分秒必爭。我抓起我的冰斧，用力把鶴嘴砍入雪地裡，希望可以減緩速度，讓我停下來。只要停下來，我就可以再次抓回固定繩。只可惜我的冰斧沒能發揮作用。**這個方法恐怕行不通。**我得尋求備案了。我再次砍入冰斧，但是雪地太鬆軟，我還是沒有辦法煞車。

現在該緊張了，我正呈自由落體狀態往下墜。就在這時候，我瞥見了旁邊的繩索，我意識到那是我的生存機會，伸出手，緊緊抓住繩索讓自己停下來。就像奇蹟似地，我活下來了。

我原本註定要下場淒慘地掉出南迦帕巴峰，就因為我有那麼一刻稍微不留神。回到固定繩

上，我的腳還在抖，我跟自己做了承諾——**我會永遠專注，一定要安全下山。**就生活格言來說，這句話很不錯。我緩緩下山，一再重複這句話。

我們沒有時間慶祝，沒有大張旗鼓地離開南迦帕巴峰。

能活著算我幸運。

第十七章　穿越風暴

不管是在山上或山下，「可能計畫」一再帶給我教訓。在海平面的高度時，我在發展做為募款人、單人公關機器、環保運動家和政治推動者的技能。在八千公尺高度時，我在了解自己處於壓力時的真正實力，我可以擔任領導人物，也可以冷靜處理像是嚴重的高山症、雪崩和救援行動等災難。瀕臨死亡時，就像在南迦帕巴峰摔下去的那一次，我也不會迴避，而是迎面解決問題。

遇到困難時，我從來沒有抱怨過。相反地，我遵循戰場上的原則，以身作則，透過努力和正面思考來維持團隊士氣。這種工作型態很容易成為生活習慣。日常生活中天災不常見，但是山上的天氣系統變化多端，生死往往就在一瞬間，這時候，這些領導特質就非常受用。

偶爾有先遣團隊上基地營安置帳篷，遇上惡劣的天氣時，我的無線電會傳來驚慌失措的呼叫：「寧斯大哥，山上現在下著大雪。」這次的攀登會非常艱難！」這時，我會用個機智的評語來提振士氣，而不是讓大家陷入負面情緒。「來吧，弟兄們，你們覺得我們這次上山會遇見什麼？駭人的熱浪嗎？」我樂於帶領我的團隊進入戰場，在嚴峻的天氣條件中接受挑

戰。這樣困難的工作讓我感到既有意義，又振奮人心。

每當我承受不住領導者的重擔，感到疲憊時，我就會想想我身為廓爾喀軍人、特種部隊成員和打破世界紀錄的登山者所背負的聲譽，這麼做通常足以讓我擺脫所有的負面情緒。我也會提醒自己當初想要開始這個計畫的動機，這會幫助我度過特別疲累的時期。更重要的是我的信念。在海平面作業時，我經常感到格格不入，覺得沒有歸屬感，但是在高山上的我堅不可摧。

我告訴自己：「你是最優秀的，你辦得到的。」我還記得我聽過那些關於拳王阿里的故事，即使年事已高，他也從沒考慮過失敗。奧運金牌得主閃電博爾特也是如此。來到每一座山的基地營時，我試著抱持相同的想法。我從沒有想過哪一座峰頂是到不了的，相反地，我告訴自己，它們就在那邊等著被征服。

「你會讓它發生，」我這麼說，「你說了算。」

有人可能會認為這樣的態度過於自負，野心太大，甚至有點危險，但這個任務無關自我──它高過自我。我沒有妄自尊大，也沒有輕視高山的威力，而是對自己的能力和我想做的事有無上的自信，沒有比這更強大的動力。第二階段接下來要面對的是迦舒布魯一峰（GI）和二峰（GII）──世界第十一和第十三高峰。我沒有鬆懈的時間。

儘管資金問題一直困擾著我，但是我仍保持專注；在加德滿都的媽媽和她的健康問題，

以及我的極度疲累，都是我必須面對的壓力。但是有些事情不是我可以掌控的。從南迦帕巴峰到斯卡杜（Skardu），再到 GI 和 GII 的共同基地營預計要花八天的時間，期間會經過幾個塔利班戰士巡邏的地區。在抵達喀喇崑崙山脈前，我們必須保持警覺。（為了進一步掩蓋我的行蹤，我們選擇在遠離沿途住宿的地方紮營。）

我們把所有人和工具全擠進一台迷你廂型車，二十四個小時持續趕路，片刻不得休息。

路上遇到一處土石流，讓我們不得不停下來。最後，我們卸下所有物品，把它們搬到另一部車上，繼續行走。我知道有敵對攻擊時，停下來做不必要的休息是一種自殺舉動。

開始步行後，我們雇用了騾子和揹工來搬運大部分的器材，但是我擔心他們的速度太慢，會耽誤時間。所以出發時，我請揹工幫我們把騾子的數量加倍。攀登季節快要結束了，所以時間上對我們不利。過去攀登該區五座八千公尺高峰的最快紀錄是兩年，從南迦帕巴峰下來後，我決定我不只要打破這個紀錄，還要狠狠地輾壓這個紀錄。我充滿了鬥志。但是我訂下的雄心壯志——八十天內攀登這五座高峰——此時受到阻礙。

「我們不能用正常速度進行，」我說道。「幫我們把騾子和揹工的數量都加倍。如果我們在三天內抵達 GI，我還是會付你們八天的費用。」

揹工不願意照我說的做。「寧斯，不管騾子背的東西是三十公斤或四十公斤重，他們走路的速度都是一樣的。」

「試試看，」我說道。「你就只有這麼一次機會。我不希望這影響到我們的任務。」

我的請求被當成耳邊風。隔天早上，就在我們要從阿斯科（Askole，喀喇崑崙山脈大部分步道的起點）出發時，揹工還是堅持增援無效，所以帶著相同數量的騾子前來。第一個晚上，我們宿營時，等了四、五個小時揹工才趕上我們。隔天晚上也是這樣。到了第三天，我受夠了。

「媽的，」我嚴厲地說。「我沒辦法在這種舒適圈裡工作，我們需要加速行動。」我問明瑪、格爾真、格斯曼和其他人，「如果我們自己背東西速度會快得多，你們願意嗎？」

大家都點頭表示同意。我們清晨四點離開營地，大約下午五點抵達 GI 的山腳。每個人身上背的重量都遠超過三十五公斤，在十三個小時內走了四十五公里，大家都筋疲力盡，但是還撐得住。

儘管費了好大的功夫才抵達，但是我感覺自己已經做好攀登喀喇崑崙山脈的準備。我有信心通過前方的考驗，同時也對這些考驗心存敬意。GI 雖然不像 K2 或安娜普納峰那樣經常上頭條新聞，但依舊是座令人生畏的高山，從一九七七年到現在，有三十多名登山者在此遇難。這不是一座可以掉以輕心的山，特別是對已經在南迦帕巴峰去掉半條命的我而言。

我和恐懼之間有個有趣的關係。傳說廓爾喀軍人從來不會感到恐懼或焦慮，但是事實並非如此。害怕是人的天性，我們只是知道怎麼處理它，好讓自己不因為恐懼被削弱，不因為

負面情緒而手足無措。相反地，我們會將它轉化成一種激勵人的能量和動機。有些時候，我也用它來提醒我主要任務的整體重要性，以及保持冷靜的價值。「我害怕，因為這件事的意義重大。」我會這麼告訴自己。

在戰爭中，特種部隊的任務之一是「要員拘捕」（Deliberate Detention）：拘捕被通緝的危險人物。執行這類任務時，我的生命地位是低於我的任務的，逮捕標的人物是我們的終極目標。同時，我對所屬的單位榮譽感也大於對自身的健康和性命的擔憂。正因為這樣的態度，我不會去考慮要是有人對我開槍，我該怎麼辦，或是擔心我會不會被簡易爆炸裝置擊中而失去肢體。同樣的心態在山上也成立。

我經常覺得我在登山時喪命的機率很小，或許我會受重傷，但是大概就這樣了。我從來沒有去想過事情會怎麼發生，或是在我嚥下最後一口氣時，會經歷什麼樣的痛苦。我像個硬派登山家一樣專注於我的聲譽，我想著勇敢和誠實的重要性。憑著我的力量和機智，再加上比別人多了十倍的勇氣，我會成功的。萬一天氣不好，或是可能會發生雪崩，我就提高警覺，我看待周圍環境的危險猶如軍隊看待敵人一樣。我檢視我的資源，評估前方的敵人，然後找出消滅他們的最佳戰術。

在迦舒布魯一峰和二峰的共用基地營安頓下來後，我專注在克服這兩座山為我設下的陷阱。我不再去想在南迦帕巴峰摔倒那些負面的事，就這樣，我開始了和高山的另一場對話。

好，來吧，他媽的混蛋。這是你跟我之間的決鬥。

雲層籠罩著山峰，感覺又有一場風暴即將到來，但是它沒給我帶來太多困擾。我知道我的團隊有本事克服任何迫在眉睫的危險。畢竟，極限海拔攀登既是體能活動，也是心理戰爭。

寧斯，這是你的主場。你為此而活。

我沒有不敬的意思。在干城章嘉峰之後，我刻意對即將攀登的高峰抱持一種中立的態度。再者，過度自信是危險的——它會導致投機取巧和懈怠，在南迦帕巴峰上，我在情報收集和信任上得到了警告。過分恐懼也是危險的——它會讓一個理應處於心流狀態的人想太多。所以在攀登任何山峰前，我把自己的內定值設定在兩者之間，不要過度恐懼，也不要太放鬆，但是我的目標是始終積極：**每一次的進攻，都全力以赴。**

我比任何人都清楚大自然不在乎一個人的風評、年紀、性別或背景，也無視個人特質，它不會管來爬山的人在道德上是邪惡還是良善。我唯一能做的是確保自己有正確的心態，這麼一來我便能應付高山上的挑戰。

積雪很深？**我可以以一當百地開路。**雪崩？**我能減少它的傷害。**四周霧茫茫一片看不清方向？**放馬過來吧！**

§

美國作家馬克·吐溫曾寫道，如果一個人的工作是非得每天生吃一隻青蛙，那就早點把那隻青蛙吞了。如果得吃兩隻青蛙的話，那就先把大的那隻吃掉。換句話說：**把困難的事先解決掉**。在基地營等等待的時候，我們訂好了作戰計畫。G II是那隻較小的青蛙，我們打算以輕鬆一點的速度來攀登，沿途在低處營地休息。G I則是那隻較大較醜的青蛙，所以我、明瑪和格爾真打算先上去，力求一次攻頂。

工作很辛苦。沒有人事先幫我們放置氧氣瓶，所以我們得自己背氧氣瓶、登山器材、裝備和補給品上山。前面只休息了兩天，我們很快就發現從南迦帕巴峰一路跋涉讓我們仍感疲憊。我們在低處走過一個類似坤布冰瀑的山谷，雖然沒有那麼險峻，但依舊到處是冰河裂隙。我們的體力正在迅速地消耗，還好這邊的固定繩可以帶我們一路上山頂，我希望我們可以在最短的時間拿下G I。

我之前曾經在爬完聖母峰和洛子峰，四、五天幾乎沒有睡覺的狀態下，在十八小時內又登上世界第五高峰馬卡魯峰。攀登世界第三高峰干城章嘉峰時也是如此，那時我才剛從道拉吉里峰下來。現在是高八〇八〇公尺的G I，我認為我們有能力從它的西北面一鼓作氣而上，在中午左右登上峰頂。

我們的挑戰之一是日本山溝（Japanese Couloir），一處傾斜角度七十度，將二號營地和更高的營地分開來的山脊。一旦越過它，我們的工作就是在陡峭的斜坡上把自己往上拉，直到抵達峰頂。攀登過程十分艱鉅，花的時間比我們預計的多了許多，等到我們爬上日本山溝來到三號營地時，太陽已經下山。我們沒辦法再繼續，只能重新思考並調整計畫。

我知道在黑暗中繼續前進有如自殺。我們不確定峰頂的位置，也沒有找到任何路標，就算有衛星導航，也很可能在找路的過程中迷失方向。最後，我們的GI任務很可能以悲劇收場：有人不小心掉進冰河裂隙，或是失足墜落懸崖。

更迫切的問題是我們缺乏裝備，當初的計畫是要一口氣登頂，現在我們只能先待在三號營地，至少那裡有個破舊的帳篷可以讓我們暫時躲一下。有了遮蔽物，我們可以在裡面休息幾個小時，等到隔天早上再攻頂。我們身上帶的東西很少，除了幾個氧氣瓶外，並沒有食物，也只有我們的登頂裝和一個睡袋可以保暖。

我們抵擋刺骨寒冷的唯一方法就是緊靠在一起，藉著彼此的體溫來抵擋驟降的氣溫。如此捱到凌晨三點鐘，實在是冷到睡不著，我們便起身準備攻頂。光是整理個人裝備就花了我們九十分鐘。大家都累了。

攀登的過程相當艱難。路上沒有繩索，清晨的微光中，我們搞不清楚該往哪個方向走，**峰頂是在左邊，還是右邊呢？**我們必須找到正確的方向。我聽過太多關於登山者辛苦地爬到

峰頂，回到基地營後才發現上錯山峰的悲劇。我不想承受方向辨識錯誤的結果，筋疲力盡的

我每走一步都是威脅，所以我呼叫基地營，聯絡上一位幾個星期前才上過峰頂的登山者。

按著他的指示，我們找到通往峰頂的路。望著遠處的 G II 和布羅德峰，我們三個人拖著

吃力的腳步來到一處極為狹窄的岩石邊緣，我們的目的地到了。**這是一座充滿挑戰的高山，**

即使我承諾過要對前方的測試保持中立，但我還是稍微低估了它。

　　我最初的幾次攻頂，像是上道拉吉里峰和聖母峰時，是非常奇特的經驗，並且凸顯了時

間點的重要性。有時候我在攀登過程把自己逼得太緊，以致於必須承受身體虛脫和高山症的

後果，就像我在二〇一六年攀登聖母峰的情況。我也看過其他登山隊的登山者因為攻頂的速

度過慢或過晚，太累或判斷錯誤，最後無法順利下撤。因為這些錯誤的盤算，有人喪命，也

有人被成功救援。

　　早期登山時，我很留意不要犯相同的錯誤，上了道拉吉里峰和聖母峰時，就急著下山，不

想要被困在高處營地，因此犧牲掉在峰頂欣賞景色、享受當下的機會。某種程度上來說，那

時候的我還不清楚自己真正的能耐。登山者必須對自己的能力有信心，它在山上代表一切，

而我的信心那時還未完全成形。

　　這一切都會隨著經驗改變。二〇一七年跟廓爾喀軍團的人一起登上聖母峰時，我在上面

待了兩個小時。在「可能計畫」中，登上安娜普納峰和馬卡魯峰時，我也讓自己待了一個小

時左右，認可自己的成就，也和其他隊友一起慶祝。我拍了照片和影片；掛了旗子，向家裡的人致意，感謝他們一路支持。現在我可以留給自己一點時間，因為我知道我可以快速地下到基地營，沒有意外的話，也許只要幾個小時。

對很多人而言，同樣的路程可能要花八到十個小時，而且一路上擔心害怕。這項工作確實不容易。我們經常是在極端天候中下撤。有時風大到幾乎要把我們吹下山頭，白茫茫的陡坡讓我們暈頭轉向，但是我們很少是爬著回家的。經驗改變了我的態度：我了解到決心之於攀登每一座山的重要性。最重要的，我一定要欣賞一下風景。

在那個高度的大自然風景，既美麗又狂野。在 GI 上看著喜馬拉雅山脈的重巒疊嶂，我回想起第一次站上聖母峰的那一刻。我還記得和帕桑站在上頭，頓時感到如釋重負。我和高海拔肺水腫驚險地擦身而過，冰天雪地中，我的手指和腳趾凍得快斷了，但是山峰間露出的第一道曙光讓一切脫胎換骨，黑暗轉為光明，死亡化為生命，我也知道我會安全回家。

現在站在 GI 上，我有了相同的感受，之前上山途中的辛苦恍如隔世。特別是現在，山頂泛著亮光，周圍緩緩飄著的雲層在燃燒。新的一天開始了，一切都會好起來。

然後重力立刻把我踢出了舒適圈。

轉身準備下山時，我馬上就覺得害怕。我向下看，在南迦帕巴峰摔倒的記憶立刻襲來，我頓時失去了倚靠，無比脆弱。我緊張地地面像是朝著我衝過來一樣。沒有安全繩的關係，

看著格格爾真和明瑪轉過身，拿起他們的冰斧砍入雪坡，倒退爬著下山，彷彿這不過是又一次的下撤。但，是嗎？我不確定。我的雙腿在發抖，腎上腺素飆升，這是我第一次害怕自己會在執行任務中死去。自我懷疑像炸彈碎片一樣擊中我。

這裡很容易失去。**我會死嗎？**

我們沒有綁在一起。**為什麼我沒帶繩子呢？**

萬一失去平衡了，我會像自由落體往下掉。**我會不會又制動失敗呢？**

這些情緒令人震驚，我之所以會覺得不安，是因為我忘了最重要的規則：**我低估這座山了。**這個現實狠狠地打了我一巴掌。另一個陌生的感覺更是可怕：我的自信心意外地瓦解了。我轉身，使勁把冰爪踩入地面，一步一步小心翼翼地往下走，心跳速率幾乎破表。來到比較平坦的地面時，我才覺得自在一點，帶著自信走到了三號營地。我祈禱著這樣的自信喪失是一次性的事件。

然後我想起了那些我喜愛的運動巨星：真正的冠軍通常是從跌倒或失敗中反應過來才出現。拳王阿里被擊倒之後才取得勝利，閃電博爾特在奧運奪得金牌前，曾經在較小的比賽中起跑失誤，或是被打敗。我一個星期前摔的那一跤可以被看為同樣的挫折；它勢必會造成不安，但是隨著時間和努力，我會將它拋諸腦後，特別是回想起廓爾喀軍人面對懼怕的態度。

現在我要做的，是拍掉身上的灰塵站起來，讓自己回到比賽中。

戲劇性的故事永遠不會缺席。

在我向下走到二號營地，準備回基地營時，另一個登山隊的人傳訊息到我的衛星電話。

「寧斯大哥！有個叫馬堤亞斯（Mathias）的登山客困在二號營地。你可以找到他，把他帶下來嗎？」

我嘆了口氣。時間大約是下午三點，我們距離他不遠，所以沒什麼理由不幫忙。找到這位受困人員後，我們三個耐心地等他收拾他的東西。五分鐘過了。有一度馬堤亞斯說他再「幾分鐘」就好了。格爾真認為我們可以很快追上他，便先往下一個營地出發了。終於，又過了十五分鐘後，我們也出發了。我又冷又累，這一耽擱讓我們付出了慘重的代價。

一場惡劣的天氣系統不知從何而來，幾分鐘內，雲層就將我們包覆，天空下起了大雪，能見度幾乎是零。一片混亂中，我聽見一聲慘叫。明瑪！他踩錯一步，掉進一個看不見的冰河裂隙。我爬著過去找他，擔心發生最壞的狀況，一方面也注意自己不要掉進另一個隱藏的裂縫；我往洞裡看時，明瑪也抬頭盯著我。很幸運地，他的背包卡在邊緣，所以他沒有繼續往下下掉。

§

小心地扭動身體後，明瑪終於可以移動他的手臂，他抓著冰面上的手點，我們把他從冰河裂隙中拉出來。現在我們在兩座山上分別有一次和死亡擦身而過的經歷。

先是我在南迦帕巴峰跌倒，然後又有明瑪在迦舒布魯一峰上的意外，山神像是要把我們活吞了一樣。**明瑪差點墜入看不見的冰河裂隙，那格爾真沒事吧？** 從這裡看不到雲裡的一號營地，他會不會也像明瑪剛才一樣，在這座山裡消失了呢？我拿起無線電想要聯絡他，但是沒有回應。這時我聽見我的背包傳來嗶嗶聲和雜訊。

完蛋了，**格爾真沒有帶他的無線電！**

我迅速檢視我們的狀況：往上走的路籠罩在白茫茫的大雪中，沒得走了。往下走的狀況也不好，雪實在太大，根本看不到前方的路。一開始，我們想用冰斧在雪地中挖出一個洞，或許可以窩在一起取暖，擋一下逐漸增強的風雪。但是挖了好一陣子，還是沒辦法製造一個足以保護我們的空間。我知道再待下去，我們的性命可能不保。我們只能採取風險高一點的方法。

「媽的，我們不得不回二號營地了。」我說道。

我看著馬堤亞斯。「你的帳篷有足夠空間讓我們三個擠進去嗎？」

他點點頭。至少我們還有一線生機，雖然是很冒險的生機——明瑪方才的經歷讓我們引以為戒，我們當中的任何人都有可能掉進冰隙。我們小心翼翼地爬回二號營地。我每隔一陣

子就以無線電和底下的登山隊聯絡，希望有格爾真回到一號營地的消息，但是沒有人見到他。

真該死，格爾真還活著嗎？

我開始擔心起最壞的狀況。穿過雲層，走出暴風雪，擠進馬堤亞斯的雙人帳後，我才感到安全。這時候我的無線電響了。

「寧斯大哥！我到了！」

是格爾真，他沒事。他向另一位登山者借了無線電。終於，我們可以喘口氣了。

第十八章　狂暴之巔

我們在冰天雪地中發抖了數個小時，度過了夜晚。隔天早上往下走時，我的信心慢慢回來。我在毫無遮蔽的極端環境下更堅強，也更自在了。回到基地營時，GI峰頂上腿軟發抖的事已經過去。或至少我是這麼希望的，雖然我不覺得我已百分之百恢復。我希望攀登GII時，我可以穩住我的情緒，因為在地形更具挑戰的K2上，我需要情緒上的韌性才能存活下來。至於現在，我只能靠著一句古老的軍事格言，來讓自己專注在主要任務上。

做最壞的準備，抱最好的希望。

從一號營地仰望相對平靜的GI，我做好了接受挑戰的準備。我很高興這次我將以一般登山者的方式攀登，分別在二號營地和三號營地停下來休息，而不是一鼓作氣爬上八〇三四公尺。攀登GII的過程很順利。我們在七月十八日登上峰頂，站在峰頂上的我感到興奮，也充滿敬畏。遠處的K2有如一幅畫。尖尖的山峰朝向天際，看起來像顆鯊魚的牙齒；在初升的太陽照射下，泛著粉紅色。

我要站上它的山頂，我要讓世界看見我是如何做到的。

不過不是每個人都像我一樣樂觀。從 G II 下來時，我聽說了 K2 最近的心情並不美麗。

幾個經驗豐富的登山者和登山隊都在基地營等待適合的天氣窗口——有人一待就是幾個月。

該年巴基斯坦當局發出了大約兩百張登山許可（包括雪巴人），但是九十五％的人最後都打包回家。剩下的五％還在等待，希望我可以帶他們上峰頂。

抵達時，有幾個從山上步行下來的登山隊，他們停下來告訴我 K2 有多可怕。他們至少嘗試登頂兩次，但是這兩次架繩隊都因為情況險惡打了退堂鼓。他們最後只來到四號營地過後的瓶頸（Bottleneck），一處位於海拔八二〇〇公尺處的狹窄雪溝。沿途還有幾處特別容易發生雪崩的山脊，是一座連雪巴人都懼怕的山。

和其他人在基地營會合後，明瑪雪巴（Mingma Sherpa，和團隊中的明瑪‧大衛不同人）把我拉到一旁。我這位雪巴朋友對攀登這樣的大山經驗豐富，近幾年曾經兩次在 K2 上架設繩索，在嚮導圈裡被視為令人敬畏的登山者。然而，這次連他都害怕了。

「寧斯大哥，這爬起來實在非常非常危險。」他說道，一邊拿出他的手機播了一段幾分鐘的影片，那是他幾天前試著登頂時拍攝的。「你看……」

這段影片的畫面充滿了風險。某些路段雪深及胸，這對我或是我的團隊的身體都不是問題，但確實每一步都充滿了風險。明瑪告訴我雪崩把架繩隊的帶頭者捲走了，他很幸運地活了下來，但是那段影片確實讓我不由得感到憂心。

我把隊裡的人集合起來。「今天晚上先喝酒。」我拍拍明瑪的背，點了根菸說道。「開心一下，明天再來做打算。」

該是做最壞準備的時候了。

§

我的任務岌岌可危。

在基地營跟不同登山隊會面，討論如何攻頂 K2 時，我申請的希夏邦馬峰登山許可有了消息。這是世界第十四高峰，也是我計畫上的最後一座山峰。攀登這座山的主要難處在於它的地緣政治問題。這座山位在西藏，因此誰可以攀登這座山、誰不能攀登這座山，都得由中國政府決定。整個二〇一九年的登山季節，還沒有人能夠進入。

我希望他們可以破例，讓我達成任務，收到的卻是壞消息。中國登山協會（Chinese Mountaineering Association，簡稱 CMA）聲稱基於安全考量，斷然拒絕了我的請求，希夏邦馬峰將維持關閉，沒有例外。看來我攀登第三階段最後一座山的機會愈來愈渺茫。

不感到沮喪是不可能的。目前我都能按著一開始承諾的時程和方式攀登每一座高峰。我們的團隊也證明了我們可以自給自足，而且速度是我們的強項。但是現在我的雄心壯志就要被官僚主義給毀了。不過我不會就此作罷……總會有辦法的。**肯定會有**。至於現在，在負氣放

棄之前，我打算繼續收集西藏和中國的通行證相關情報。在即將攀登 K2 之際，避開任何負面思想格外重要。政治和文件問題可以先緩一緩。

事後回想，那是最好的立足點了。攀登 K2 時，我知道它測試的是生理和心理上的韌性——我幾乎沒有分心的空檔。是的，這是一座不好拿下的高山，山上的狀況殘酷無情，但是我對我的團隊有信心，相信我們有足夠的心理素質可以面對這個挑戰，雖說我很擔心希夏邦馬峰的消息會讓他們承受不住。我認為正面情緒非常重要，即使疲憊感遽增，但是登山隊的每一個人看起來都很振奮。

目前，我爬這些大山的策略是，帶領這些經驗豐富的尼泊爾雪巴登上他們沒爬過的山；這麼一來，他們將來就有在該座山峰帶隊的資格，工作機會也會變多。（登山者第一次攀登一座高山時，會傾向找曾經攀登這座山的人當嚮導，因為這代表他們認得路，也知道山上有什麼樣的危險。）我透過這種方式讓他們成為菁英喜馬拉雅探險公司的正式嚮導，同時也讓他們為整體任務保留體力。一旦我們的計畫完成，他們都會獲得高度的尊敬。

我得好好想想怎麼對付 K2。來到基地營之前，我一直在想要不要先上布羅德峰——一個小登山隊幾天前才上去過，已經完成開路和架設繩索了。但是和在 K2 的登山者聊過後，才知道他們在等我。他們想要知道我的團隊能不能完成架設繩索的工作，然後再根據天氣狀況決定要不要放棄。這無疑是把壓力放在我們肩上，但是我樂於幫助別人登上地球上最

危險的高峰之一，實現他們的夢想。

我需要集結所有的經驗和人力，接下來幾天的天氣不好，強風和寒冷都是可預期的。我知道要是這次登頂失敗了，我就得重來一次，甚至更多次，然後才能去爬布羅德峰。那時候，巴基斯坦的登山季節可能就結束了。

時間非常緊迫，我按著任務做安排：我們得負責架設過了四號營地之後的繩索。另外，我希望可以跟格斯曼和拉帕·丹迪一起攀登K2，但是有鑑於這座山兇惡無情的特質，我必須以軍事任務般的精準度來進行規畫。

「聽著，這次的攀登風險很高。」我說道。「我們的工作很危險，我計畫先到四號營地做評估。格斯曼和拉帕·丹迪，你們跟我上去。如果上面的狀況太危險了，我們就下來，然後我把你們換掉，改由明瑪和格爾真遞補，然後我們再上去一次。我會讓你們兩組人不斷輪替，讓你們有休息的機會。但是我每次都會在前面帶隊。如果這樣試了六次或七次還不成功，我才會放棄。」

我還有另一件急迫的事得處理。許多在基地營焦急等待的登山者現在都嚇壞了，有些人完全洩了氣，因為南非出生的瑞士人麥克·霍恩（Mike Horn）——以無氧方式攀登迦舒布魯一峰、二峰、布羅德峰及馬卡魯峰而聞名的登山家，基於天候原因，決定撤退了。

得知這些一流登山家也無力攀登K2，讓那些原本還打算上去的登山團隊感到不安。有

些二人也跟著想打退堂鼓，還有些二人是在攀登過程中，目睹前方架繩隊的成員被雪崩捲走而飽受驚嚇。這場意外勢必會留下心理創傷。

一天下午，克蕾拉（Clara）——一名捷克的登山好手——來到我的帳篷，表示她很害怕。

「聽著，寧斯，我覺得我辦不到。太難了。」

基地營明顯處於崩潰狀態，我得去幫幫他們。我把所有人找來做了個簡報，大致說明了我的計畫，並仔細解釋我會如何跟我的嚮導開一條到峰頂的路，然後讓大家跟在我後面走。接著，我試著提升大家的自信。處於負能量或是消極狀態時，我寧願不做準備或執行任務。

在K2上，我發現大家正在心理上輸掉這場爭戰，如果大家能展現足夠的決心，這次攀登其實在大家的掌握之中。正向思考絕對必要。

很多人可能會好奇，為什麼我要這麼在乎其他登山者是不是對他們的攀登有信心。事實上，如果我自私一點的話，事情會容易許多。我可以先去攀登布羅德峰，等大家都離開了，我再回來K2。但是我想要告訴他們，他們認為不可能的事其實是做得到的。

「你們先前已經上到四號營地了，」我說道。「卻因為再過去就沒有固定繩，而且天候不佳所以折返。那之後，你們有充分的時間休息，所以你們現在的體力正好。」

「但是上面的難度很高。」其中一個人說道。

「聽著，兄弟，別自己勸退自己。我才剛不眠不休地連續爬了幾座山。在尼泊爾，我先

去救人，隔天還是上山了。你們不需要做那些事。你們現在的狀態比我當時在聖母峰、道拉吉里峰或千城章嘉峰都好。我們會負責領路，一天後，你們就登頂了。」

我跟他們說了英國特種部隊的選拔過程。每年都有大約兩百人參加，就為了那五個或六個名額。「沒有錯，失敗的機率很高，」我說道。「但是所有人都是帶著正向思考出發，沒有人在還沒開始時就放棄。」

我提醒他們，帶著正向思考、勇氣和決心，他們可以勝任的；帶著負面心態面對K2，是通往失敗或死亡最快的途徑。

「在叢林裡累了，你可以休息，最後還是能活下來。在沒有食物和水的沙漠，你可以放棄，幾天後仍然有機會獲救──你不會立即死亡。但是在高山上，死亡來得很迅速。放棄或是決心不夠會讓你停下來，而停下來就代表受凍死亡。」

我知道即使我對冒險有滿腔熱血，這次攀登仍然會很艱辛。在雪崩一觸即發和狂風大作的阿布魯齊尖坡路線（Abruzzi Spur route）──最常採用的登山路線上，K2還有它另一個殺手鐧：瓶頸。

來到瓶頸，我不得不倚賴我的氧氣供應，雖說它並不能幫助我應付眼前的危險。布滿冰塔的瓶頸傾斜角度約五十五度，陡峭懸伸的冰塔上沒辦法使用繩索或冰斧攀登，只能小心翼翼地繞著它橫越，同時眼睛還要盯著上方岌岌可危的冰塔。

這是條步步驚心的路線，但是我們別無選擇。瓶頸是通往峰頂最快的路，但是根據某些統計，它也是K2死亡發生率最高的地方——二○○八年，有十一名登山者在這裡遇難，是單次山難中，死亡人數最多的，；其中一部分的人是遭到雪崩席捲。

時間點也是關鍵，我們必須在凌晨一點左右上到瓶頸。夜半時分的溫度低，積雪會變得很堅硬，開路時比較不會有滑動的情形。大部分的登山者多在更晚的時候抵達，那時候的地面比較軟，會更難駕馭。選擇在那個時間點攀登還有些心理優勢。在黑暗中，就看不見那些令人膽戰心驚的冰塔了。

我們背著沉重的繩索、雪樁和氧氣瓶慢慢往上爬，一邊修復瓶頸損的固定點，一邊走出一條通往峰頂的路線，途中有各種生理與心理上的考驗。在一號和二號營之間，有一個高一百英尺，名為豪斯煙囪（House Chimney）的岩壁要克服，之所以稱為煙囪，是因為它的中間有條像煙囪一樣的裂縫，豪斯之名則來自第一次攀登上它的人是一九三八年的美國登山家比爾·豪斯（Bill House）。幸運地，藉著懸掛在上方的固定繩，我們輕鬆過關。

過了二號營地後，是惡名昭彰的黑色金字塔（Black Pyramid）地形，這是一座壯觀的三角形岩壁，長度有三六五公尺。我們小心翼翼地爬過岩面和冰塊，盡量放慢速度以避免滑墜。就在此時我的身體有點不對勁。出發時我的狀況很好，但是要到肩膀地形（Shoulder，一處不需要固定繩就過得了的冰河小山頭）的時候，我的腸胃發出了一陣令人擔心的聲音；

之後又來了一陣。接著我的腸胃開始絞痛，我意識到那是急性腹瀉，心裡祈禱著不舒服的感覺可以就這樣過去。

下午三點抵達四號營地時，我的胃好一點了，但是在我們辛苦架設繩索的過程中，我知道事情沒那麼簡單。再上去就是瓶頸和 K2 的峰頂，在天氣好的情況下，我們大概六個小時就可以抵達終點。過了瓶頸路段後，有一段通往峰頂的結冰山脊，路程很短，但是挑戰性極高。據報導，有好幾個登山者都已經快抵達峰頂，卻遭強風吹襲，沒辦法站穩，最後被吹下 K2，墜落死亡。

我決定等遇到了再來想這些問題，現在，我最關心的是怎麼控制我翻騰的胃。在高山上的探險總有令人措手不及的事，這些事無關乎山的情緒。

我決定調整一下我的思緒，於是拿出相機捕捉了幾個偵察性的畫面，然後試著放大找出瓶頸路段周圍的最佳路線。萬一大家常走的路線難度太高，或許我可以找到替代路線。隊友們都圍在我旁邊，身上帶著冰斧、冰爪、雪樁（snow bar）、繩索和冰螺栓，一切準備就緒，現在就等我發表我的戰略簡報了。

「兄弟們，我們是尼泊爾最優秀的登山者，」我說道。「現在是向世界展現我們的能力的時候了。讓我們合力完成這件事。」我們背著沉重的背包，戴上氧氣面罩，使出一百個人的能量開始往峰頂爬。

第十九章　登高的心智

我們在晚上九點開始攻頂，凌晨一點抵達瓶頸。我血液裡的腎上腺素飆升。鯊魚牙齒般的冰塔懸在我們的頭頂，只要其中一座斷了砸下來，或是掉下一塊冰，毀了我們的繩索，讓隊伍整個翻落，都會讓我們所有人性命不保。戰戰兢兢地走過險惡的地形時，我將思緒集中，試著不去注意偶爾發作的胃絞痛，然後爬上最高的山脊來到峰頂。

迎著風的我躊躇滿志，但是那份得意卻很離奇地稍縱而逝。我在七月二十四日登上了世上最致命的山峰之一——它比世界最高峰更陡峭也更危險——我不打算為湛藍的天空停留太久，也沒心情享受當下。

我想要盡早下山，因為（一）我的胃不舒服好幾天了，我不認為下撤的路會好過往上爬的過程；（二）我想盡快爬上布羅德峰；（三）愈早完成巴基斯坦的階段任務，我就能愈早開始處理希夏邦馬峰登山許可的事。我現在沒有沉思或感慨的時間。

有時候，我對登山的態度和我在軍事行動採取的立場沒有不同。兩種情況下，我都不知道自己能不能活著回來，一旦任務結束，最後的行動策略往往是安全有效率地離開。當然，

我一直都有情報支持：在軍事行動前，我們會收集關於敵人所在的地點和戰鬥能力。登山時，我非常倚賴我們對那座山的了解、氣象報告，以及我們的裝備，但是兩種情況都有我們的判斷能力所不及的時候。

戰爭中，周圍可能有意想不到的人潛伏。登山時，可能會有突如其來的落石。一旦展開行動了，「不可預知」就成了危險的對手。消滅它最好的方法就是不帶情緒，穩定且有條理地工作。

然而我不是機器人，我也會有覺得自己快要崩潰的時候。有時候，我光是想著要把一隻腳放在另一隻腳前面都覺得累，甚至曾經祈禱自己死去（雖然我從沒有擔心過死亡，也沒有害怕過它）。

這樣的情況雖然極少出現，但通常發生在開路或是固定繩索時，那時的我可能已經連續攀登二十個小時或更長的時間，眼睛稍微閉起來就會睡著。身體要倒下時，我的大腦通常會震一下，把我嚇醒，就像那種太快入睡，肌肉一下子全放鬆時會做的那種身體突然下墜的夢；這樣的催眠式抽搐讓大腦出現從摔下床或是腳踩空了的想像。有時候，控制自己不打盹便成了攀登時沒完沒了的自我爭戰。

還有些時候，壓垮我的是天氣。在極端天候進行攀登時，溫度突然下降會讓我的骨頭和四肢灼痛。但很奇怪地，大好的天氣有時候也一樣教人難受。在干城章嘉峰上，天氣雖然晴

朗平靜，但是在辛苦地將那些傷員帶到安全之處時，我身上的每一塊肌肉都因疼痛而顫抖。

把他們拉回四號營地時的每一步都讓我苦不堪言，偶爾，我會想像著雪崩向我席捲而來，讓我得到甜美的釋放。想像著我在白矇天（Whiteout）失足墜落，撞上石頭或冰而失去意識。天冷了，我就要窒息了，再也沒有疼痛了；苦難終將結束。幸好，這些念頭轉瞬即逝。

我從來不是那種會在人前抱怨痛苦的人，也不會敞開心扉地與人聊——至少不會聊太多。就連把這些事寫下來也讓我有種奇怪的暴露感：這是把自己陷於脆弱。很多時候，這可能跟我身為軍人的身分有關，因為那樣的男性文化鼓勵我們默默承受痛苦。

和我一起服役的人很少抱怨不適，或是討論他們遇到了什麼樣的心理壓力，我也是如此，在選拔期間都是自行處理自己的問題。蘇琪有時候會問我那是什麼感覺，我就隨便給個模稜兩可的答案。我認為一旦承認痛苦是工作的一部分，就是接受它存在的事實，而這會讓我更容易被它擊倒。身為英國特種部隊，我必須忍受它，對它一笑置之。我收下衝著我而來的痛苦，盡我所能地大笑。

這樣的戰鬥心態幫助我度過了死亡地帶的風起雲湧，讓我能夠以積極的角度看待不安，把它轉換為動力。只有在極少數脆弱的時候，我有過短暫想要轉身的念頭，這時候我會想：

如果我現在放棄，會有什麼後果？放棄可以讓我獲得迫切需要的喘息，但是那種解脫不過是短暫的——隨放棄而來的長期痛苦，會讓我更加難受。

整個執行任務的過程中，我最大的擔心是完成不了計畫，原因也許是身體不行了，又或是死去。我用失敗可能帶來的後果來告訴自己不要放棄。我想著那些從我的計畫獲得激勵的人會有多失望，或是那些想要看笑話的質疑者會怎樣在網路上評論我。他們的臉讓我恢復鬥志，讓我意識到好好地爬完這十四座山非常重要。我需要完整而真實地告訴大家我的故事，因為我的成功不是偶然。

接著我又想起了我承受的財務風險。也想像著任務完成後，我的父母便可以住在一起了，光是我對他們的愛就足以激勵我積極行動。我的心和我的意圖都是單純的。我不想要他們承受我失敗的後果，所以在我心情最低落的時候，像是花了一整天開路時，只要想像可能受到的屈辱，就可以讓我忘記雙腿和背部的疼痛。我就能在大雪中或是沿著繩索再走一步，然後一步變成兩步，兩步變成十步，十步變成一百步。

我絕不允許自己放棄，所以我回想我不敗的紀錄──

我的所有目標，從廓爾喀到特種部隊，到高海拔攀登，都一一達到了。現在不是倒下的時候。

從許多角度來看，這呼應了我在戰爭中使用的一個古老心理伎倆。面對這些痛苦時，我常會製造一個更大的，但是是我可以控制的疼痛，讓它去終結上一個疼痛──**取代我無法控制的疼痛。**覺得我的背包太重了，我就跑快一點，很快地，背上的疼痛就會被膝蓋的刺痛掩

蓋。在 K2 上，我加快腳步來忘記胃的絞痛。曾經有一次，我帶著牙痛上山，這種牙痛叫氣壓性牙痛（barodontalgia），是牙齒蛀洞或是補洞裡的氣壓隨海拔高度改變造成的牙痛。

（我聽過有人的補牙填充物在爬山時掉了出來。）

那一次，我沒有回頭的選擇；我有一群客人要帶上山，所以我試著找一個讓我更不舒服的疼痛，一個我可以控制、想停下就可以停下的疼痛。那天，我日以繼夜，二十四小時不斷攀登，速度快到我的肺部緊縮，呼吸困難，整個身體都感覺到痛苦，但是等到我們登上峰頂時，我已經忘了我的牙痛。

承受折磨有時會帶給我一種莫名的滿足感，那種**知道**自己正在全力以赴的心理力量，會支撐著我再前進一點：最後在任務達成時，油然而生出自豪感。

我記得在第一階段和第二階段任務期間，一想到要從溫暖的睡袋出來就讓人百般無奈，外面的天寒地凍讓人卻步，等著我的又是辛苦的攀登工作。但是繼續把自己包裹在舒適的睡袋，只會拖延任務執行的速度——因為我沒有盡全力。所以最好的選擇是迅速且有目標地行動。一旦拉開帳篷，穿上冰爪，我就可以再次朝峰頂前進。

雖然身體跨出的是一小步，但是登山時，這在心理姿態上卻是一大步，因為它顯示出你有多渴望。就像早上起床整理床鋪給人一天即將展開的暗示，下定決心穿上靴子和冰爪，也意味著工作即將開始。自律是我在執行任務時的強項。不管再怎麼累，我一定是第一個起床

的。有時候我也會希望有人可以鼓勵我，但是至少我可以隨時激勵自己、遠離舒適的庇護。

一旦出了帳篷，根據狀況制定計畫就容易多了；光是靠電腦和無線通訊來了解天氣狀況，感覺像在走捷徑，而登山時走捷徑會讓周圍的人認為我沒有盡全力。一次沒有盡力會變成無數次沒有盡力。

知道自己全力以赴，也是我在為這個任務募款時，自我激勵的要素。我嘗試透過書面聯絡一些非常絕對不可能提供資助的人，其中一個例子是身價上億的企業家理查‧布蘭森爵士（Sir Richard Branson）：任務開始前，我親筆寫了一封信給他，向他介紹我是誰，我想做什麼，以及為什麼我想這麼做。寄這封信時，我料想布蘭森爵士每個星期大概都會收到數百封這樣的信，我的信可能會成為垃圾桶裡的另一團紙球。我用蠟來封那封信，還用我從文具店買來的壓花印章蓋了字母N。最後並沒有收到捐款，但是明白自己做了所有的嘗試，讓我可以安穩入睡。竭盡全力、不留任何遺憾很重要。

但是平衡也是必須的，我確保執行任務時始終保有耐心。想在這麼短的時間完成這麼多事，很容易會讓人——所有人，掉進心浮氣躁的陷阱。我們一起爬山三個月了，想要在秋天進入最後階段是不太可能了，除非夏邦馬峰願意為我們開放。這段時間，我們必須保持冷靜。既然等候的是我們無法控制的情況，例如登山許可的申請，我們就沒有必要在高海拔山上倉促行事，或是草率地做決定。在山上的每一刻都是高規格的考驗，急躁不安可能成為致

命傷。

我們每天都有新的挑戰要面對。我以飛快的速度從一座山移到下一座山，所以不斷評估我的團隊、整個遠征行程還有我自己，變得非常重要。**我們準備好了嗎？什麼時候是攻頂的最佳時機？我們的身體是不是過於疲憊？**

我一秒鐘也不願意浪費。就算因為天氣受困，我也很少停下來放鬆心情。如果是困在基地營，我就研究如何應付接下來的狀況，或是著手募款工作。我也利用這種時候欣賞周圍的景色，鍛鍊心智，或是讓自己的心平靜下來。正因為這樣，我在高海拔時總是感覺平靜。

最重要的，我學會如何在不如意的狀況下有效率地工作。軍旅生涯中，我被訓練在任何環境下都可以存活，且都要成功，所以在山上工作對我並不困難。其實每個登山者都能擁有這樣的心態。一個新手可以很快地適應基地營嚴酷的生活現實；經過幾天或是幾個星期，就算在更高海拔他們也能生存，特別是他們保有正向態度的話。

戰爭讓我對個人舒適度的要求很低，這點也有幫助。就像我在計畫初期籌募資金時告訴蘇琪的，我可以一無所有地在帳篷裡住幾個月，但是仍有辦法為家人賺錢。我曾經因為工作的關係在叢林、山上和沙漠待過。擁有任何東西都讓我感到奢侈。我可以在高海拔有效率地工作。從 K2 下撤，我信心滿滿地前往布羅德峰。清單上的高峰已經攻下十座了。不舒適就是我的燃料。

8

第二階段接近尾聲時，死亡的幻想再次向我招手。在K2的基地營休息了三個小時後，我和明瑪及哈隆會合，準備前往世界第十二高的山峰——海拔八〇五一公尺的布羅德峰。

我的壓力逐漸累積。我希望在一天內登上第二階段的最後一座山，但是難度似乎愈來愈高。不管是生理上或心理上，我們都極為疲憊，而且我的身體還是不舒服。更糟的是在K2時，我的裝備全濕了。在基地營時，我把我的裝備拿出來盡量晾乾，但是厚重的登頂裝在這麼短的時間不可能乾得了。

出發前往一號營地時，身上的長褲和外套感覺像是突然被熊抱一樣，濕答答又黏糊糊。海拔更高時，這種不適感可能變成危機，尤其是衣服裡的濕氣要是凍成冰的話，我會很快就凍僵。所以在一號營地時，我趁著出太陽，再次把我的裝備攤開來晒。對每個人來說，迅速登上布羅德峰峰頂的重要性愈顯明確，但是山神另有計畫。

布羅德峰的狀況讓人大受打擊：我們抵達不久前剛下了一場大雪，掩埋了固定繩。幾天前上山的登山者開了一條上四號營地的路，但是足跡淺微，大部分被新雪填上。所以我們得自己開一條通往峰頂的路，這個重擔落在明瑪、哈隆·多奇和我身上。但是踏過雪地時，我開始覺得自己負荷不了這樣的工作強度。我們必須把深埋在雪地裡的固定繩拉出來，每走一

步都必須把我們的膝蓋抬得很高，以獲得前進的動力。

我的呼吸很吃力，我的能量在快速消逝，我的腸道像是堵塞的水管一樣咕嚕作響。我不時得停下來讓自己從胃痛中緩一緩，直到最後真的受不了，不得不順從自然的呼召。

「媽的，不行了。」我得找個地方解決。但是我現在的處境太危險了，在高海拔處大便不是件開玩笑的事。蹲在陡峭的斜坡上，沒有繩索可以拉，還要一邊扯著魔鬼氈和拉鍊，讓身體暴露在零度以下的氣溫，處境要多尷尬就有多尷尬。不會有人想要在這種狀況下墜谷，所以我繼續忍著往前走，直到在前面大約兩百公尺左右，終於出現了一處坡度比較平緩的地方。

「機會來了。」我心想。我向前跑，感覺肺部都要燒起來了。

這段路像是沒有止境一樣，雙腿和胸腔的疼痛壓過了腸胃的翻騰，終於，我找到一個方便支撐的地方，拉開拉鍊處理了一個非常不愉快的私人問題。

我的身體似乎處於崩潰邊緣，但是，明白打破巴基斯坦境內的八千公尺高峰攀登紀錄的機會就在眼前，因此我更加努力地專注在我的登高心智上，硬是頑固地挺進。我一步一步用力踩，希望藉此來止住痙攣胃部帶來的疼痛。來到七八五〇公尺時，我為我的固執付出了代價，我的背和雙腿都在顫抖。雖然腸胃的不適緩解了，但是我的體力也不支了。倒在雪地上，我的肌肉和骨頭都感受到極度的疼痛。

咳嗽時，我的舌頭似乎嘗到了血腥味，那是身體受到高海拔影響的徵兆。布羅德峰把我整垮了，我們的士氣搖搖欲墜。我們需要訂一個清楚的行動計畫；如果以為眼前的處境顯而易見，所以就不做任何解釋，有可能會讓隊員對事情的輕重緩急或期待產生誤判。最根本的問題是：前往布羅德峰峰頂的路線危險重重，我們需要攀登一個陡峭的雪溝上到脊線上，然後從那邊上真正的山峰，預計在日出時站上峰頂。

「我們的狀況都不好，」我說道。「從這邊上去的路很辛苦，所以我們先休息一下，等再度集合後，再拚命往上爬。」

對我而言，這是第二階段任務中比較艱辛的一段，幾小時後，我們戴上氧氣面罩，再度出發。到了八千公尺左右，我的呼吸愈來愈困難，我查看明瑪和哈隆的狀況，他們都表示，沒錯，這次的工作強度確實比平常具挑戰性；哈隆已經落後我們一陣子，恐怕沒辦法提供幫忙了。

我先是把問題歸咎於攀登 K2 後的影響，但即使如此，我們體力消退的程度還是令人擔憂，當我查看氧氣瓶時，發現我們的速度慢帶來了可怕的後果。**該死，我們的氧氣用完了！**更糟的是前面已經沒有固定繩了，所以前往布羅德峰峰頂最後這五十公尺左右的路程，我們決定採用阿爾卑斯式攀登，只求以最快的速度攻頂。我在戰爭中經常得做這種攸關生死的決定，此刻評估和決策都是關鍵。

選擇一：下撤到三號營地，在那邊取得更多氧氣，然後隔天再試一次，不過馬上有一個不好的天氣系統要進來。

選擇二：把工作完成，但是在路線不明的情況下，我們只能依賴導航系統前進，同時留意不要墜落山谷。

那就是選擇二了。

我們步步為營地沿著山脊線走，朝著看起來像是布羅德峰最高點的地方前進，但是到了那裡，才發現前方雲層中竄出更高的一角，接著又一角。身體極度虛脫時，還要應付情緒的波瀾起伏已經是很大的挑戰了，沒想到我們的衛星導航也不配合。

天氣狀況雖然沒有到最糟，但寒氣依舊逼人，而且能見度非常差，在厚厚的雲霧籠罩下，我們幾乎看不見前方。我們當中沒有人爬過布羅德峰，所以沒有人知道該往哪邊走。（正是這個原因，登山者喜歡和有經驗的嚮導合作。）我們只能用無線電和在基地營、加德滿都和倫敦的人聯絡。他們全接上了另一個衛星導航來追蹤我們確切的位置。我們只能聽從雲層中傳來的聲音告訴我們應該往左、往右，或是向前走。

工作強度沒有減輕，我們都來到各自的極限了。極度疲勞再加上失去方向，我們危在旦夕，隨時可能有人失足墜落，或是做出愚蠢的決定。我聽過有登山者在死亡地帶精神錯亂，出現幻覺或神智不清，現在我們也遇上了。有一度，我低頭看時發現，我們採取的是阿爾卑

斯式攀登，但是我們竟然忘了互相結上安全繩*──這是高海拔安全首要。

如果沒有連結在一起，萬一明瑪、哈隆或是我自己摔倒了，完全沒有煞住的機會──絕對會從山上滑落，墜入萬丈深淵；但是如果我們連結在一起，集結起來的重量和力氣或許可以幫忙踩住煞車。這是過於勞累導致的疏失。我趕快拉出一條繩子，把大家綁在一塊。

攻頂時，我會盡可能地少帶裝備和補給品，但是明瑪通常會多帶點。停下來短暫休息時，我看到他從背包裡翻出了一包韓國咖啡，把粉狀的咖啡倒進嘴裡，然後要我們也這麼做。咖啡粉很苦，而且很容易沾黏，刺激性的味道讓我們咳了幾聲，但是很快地，咖啡因就在我們的身體裡起作用了。

沒多久，布羅德峰頂上的旗幟出現了。我們稍稍停留了一下，在這座差點要了我們老命的山上苦笑，拍了幾張照片後就趕緊下撤。這次登頂沒有太多喜悅，我們等不及要下山，沒有一個人是開心的。歷經千辛萬苦，雖然我們登上了峰頂，但總覺得我們還是被布羅德峰給打敗。

明瑪和哈隆決定在三號營地睡幾個小時，但是我急著回去，所以我繼續往下走進了厚厚的雲層裡。**大錯特錯**。沒多久我就搞不清楚方向，找不到可以把我帶下山的固定繩。有一度我甚至發現自己就站在一處懸崖峭壁旁，摔下去的深度有幾百英尺。我咒罵起自己的運氣和錯誤的判斷能力。「你他媽的為什麼要這麼做呢？」我心想。潮濕的登頂裝結冰了，我冷得

沒有辦法專注在前面的地形，只想好好睡一覺。此刻突然覺得，投降似乎是個不錯的選擇。

如果我現在死了，所有痛苦就都結束了。

事情再度發生。我因為過度疲累痛不欲生，但是我沒有被擊倒。過去執行軍事任務時，即將失敗前的跡象，就是相信失敗就在眼前。這時想要成功，唯一的方法就是正向思考。

我必須讓自己振作起來。

轉念之間，我找到了新的動力：我看到了一年後的我對自己沒有堅持到最後而惱火。我想到那些信任我的人，還有我一路結交的朋友——更重要的，我想到蘇琪和家人。**他們需要我回去。** 最後，我想像我站上了希夏邦馬峰，在加德滿都的招待會上，向世界宣告我成功了。

於是，絕望的氣息逐漸散去。

我要讓它成真，我不能在這裡放棄。

隨著太陽升起，沒多久我就發現，我在混亂中偏離了我們稍早的路線。上山的時間是晚上，而且雲層厚，我們沿著固定繩走完了通往四號營地的大部分路段；到山脊線遇到麻煩時，我們發現衛星科技問題太多，最後反而是無線通訊協助我們上了峰頂。

我以為我可以靠目視的方法下山是個錯誤，特別是在雲層這麼厚、我又筋疲力盡的狀況

<hr>

＊採取這種攀登方式時，如果一個人滑倒摔落了，繩索上的其他人會立刻趴下，把他們的冰斧刺入地面，來防止任何人墜落山谷。

下。我得想辦法回到山脊線，這樣或許可以找回固定繩，然後切換回自動駕駛的模式下山。

我必須找找看有什麼看得見的線索。我在雪地掃視，希望可以找到一些足跡，就在這時候，

我發現在上方大約一百公尺處，有一條隱約可見的路徑，上面有我們稍早開路留下的腳印，

腳印下有一條繩索。

我回頭，使盡全力往上爬，然後再往下走，一路上想著成功可以帶來的戰利品，以及倘

若失敗得面臨的後果。

第二十章　眾人的計畫

從布羅德峰回尼泊爾的路上，我遇到的阻礙似乎愈來愈大，層級也愈來愈高，我決定一一解決它們。最緊迫的問題是希夏邦馬峰。中國和西藏還是沒打算發給我登山許可，這使得我的任務日程陷入混亂。我得採取些手段才能解決這個問題。不過，雖然我非常不想承認失敗，但也差不多該考慮計畫B，想想有沒有其他選項，可以讓我複製攀登第十四座高峰所需的付出和努力。

考慮到它的規模，或許我可以把某一座八千公尺的高山再爬一次，也許是聖母峰、安娜普納峰或K2。最後我決定，如果事情來到最糟的狀況，我就再爬一次道拉吉里峰，那座山不好爬，它是我爬上的第一座八千公尺高山，同時，我還訂下聖母峰當作額外的任務。七個月內十五次登上死亡地帶的高峰雖然不是原訂的目標，但是可以在接下來幾個星期或幾個月，讓那些想要讓我的成就蒙上陰影的人保持安靜。

我已經破了更多世界紀錄：二十三天內登頂巴基斯坦境內所有的八千公尺高峰；七十天內登頂世界前五高峰（聖母峰、K2、干城章嘉峰、洛子峰和馬卡魯峰），我原先的計畫是

要在八十天內完成；但是我很清楚，沒能完成終極任務一定會受到某種程度的攻擊。

我的另一個計畫是尋找其他路線進入西藏。如果有什麼後門可以讓我偷偷跨過邊境，或許我可以在不驚動當地政府的情況下，攀登希夏邦馬峰。我看了地圖。從尼泊爾徒步進入希夏邦馬峰也是個選擇，只不過這個計畫危機重重。

首先，當局肯定會追蹤我在社交媒體上的活動。我的計畫已經高度宣傳開來，大家都知道我的時間緊迫。邊境巡邏士兵會在那邊等著我，我不想要任務失敗，但也無意引起外交衝突。一個闖入中國領土的前英國特種部隊成員肯定會引發一些有趣的聯想。我的隊友也會面臨同樣的風險，我不想要他們因為我的緣故，安全受到威脅。我必須單獨進入希夏邦馬峰。

最後，我暫時把這個問題先擱下。最好的方式就是想辦法說服中國和西藏當局改變他們的決定。如果我可以施加一點政治壓力，或許可以拿到一張通行證，但是我知道透過英國的外交渠道不會有結果，兩個國家的關係充其量只能說是冰冷。從尼泊爾切入比較可行，尼泊爾和中國是鄰國，兩國關係也較為友好。

除此之外，我的任務沒有代表某個國家或某個單位。我攀登八千公尺高山的目的不是要提升英國或尼泊爾的成就，也沒有試圖強化英國特種部隊或廓爾喀軍團的形象（雖說連帶的影響一定會有）。我的目標遠遠超越了文化或種族，軍團或國家，我想代表全人類努力。

我打電話找尼泊爾的朋友牽線，聯絡了所有我知道有影響力的人，請他們安排我跟有能

力幫忙的人會面。很幸運地，我見到了幾個政府首長，包括內政大臣、觀光局局長、旅遊發展局、尼泊爾登山協會和國防部，最後，我獲准晉見前尼泊爾總理馬達夫・庫馬爾・內帕爾（Madhav Kumar Nepal）——一位和中國關係密切的政治家。**我的機會來了。**

被領進他的辦公室時，我並沒有因為他的地位而受震撼或驚嚇。之前的職業教了我與權威人士會面時的禮儀；我知道展現尊重時的細節，以及禮貌與文化整合的重要性。我也明白個人時間的寶貴。庫馬爾先生是個忙碌的人，我只有很短的時間可以解釋我執行這個計畫的動機。我不覺得他有時間跟我閒聊或談枝微末節的事——雖說我也沒有。

我簡單總結了我想攀登十四座高峰背後的動機，首先我告訴他，我希望提升尼泊爾登山社群的聲譽。

「我想要讓他們再次受到矚目。」我說道。

接著，我提到這可以讓大家更關注八千公尺高峰上的環境議題。

「這難道不是讓尼泊爾人團結起來的機會嗎？」

庫馬爾先生安靜地點了頭。**這是表示好還是不好呢？**我無從得知。

「我還希望它可以成為激勵後代的故事，不管他們來自什麼地方。我想為人類而努力。庫馬爾先生，我想要證明想像力的力量。人們嘲笑我，拿我開玩笑，但是我依然砥礪前行。只要拿到中國的許可，便沒有什麼可

以阻止我完成我已著手的事。」

庫馬爾露出了微笑。「寧斯，讓我打幾通電話。」他說道。「我不敢保證中國會發給你文件，但是我會看看能做點什麼。」

我們握了手，我覺得很樂觀，心想有尼泊爾前總理這號人物為我撐腰，西藏和中國當局者的態度或許會軟化。我需要所有我能得到的正向公關。那時候，除了登山界和我的社交媒體圈之外，很少人對我已收穫的成就給予太多關注。至於報章雜誌、收音機或電視節目，我的努力也只是輕描淡寫地帶過，沒有人給予高調宣傳，這點讓我很挫折。

如果我是來自美國、英國或法國的登山者，全世界的媒體都會注意到我的努力。我也是個現實主義者。那些在全球擁有廣大影響力的媒體多為西方資本所有。一個來自奇旺、想要以破紀錄的速度登上世界最高峰的登山者，影響力絕對不如擁有相同目標，但是來自紐約、曼徹斯特或巴黎的登山者。即使技術上我算是英國公民，國籍還是幾乎沒有幫助我受到任何關注。

但從低一點的層級來看，我們的任務仍在累積勢頭。我的社交媒體愈來愈活絡，有愈來愈多人在我的照片和影片下留言，特別是五月那張戲劇化的希拉瑞台階傳開來後。（但是讓人很不爽地，許多媒體沒提到我想攀登十四座高峰的事，使用這張照片時也沒有註明那是我的作品。）

離開軍隊時，我完全沒有公關經驗，但是不知不覺地，我已經累積了數十萬個追蹤者，從個人層面來看確實很驚人，但是沒辦法轉化為大筆登山基金。我收到的訊息都還是精神層面的：有些孩童告訴我，他們寫了關於我攀登高山的故事，還畫了我的團隊在攀登的圖畫。有些人在我的照片下留言，或是答應要在學校組織環保意識的活動。當中也有幾筆捐款。

我的計畫已經快速地變成眾人的計畫。

§

至少時間站在我這邊，我有整個八月可以為最後階段募款。我已經和專門從事登山和健行裝備的 Osprey 公司，以及 Silxo 科技公司取得協議，兩家公司答應支付第三階段近七十五％的後勤費用。另外，我在一次推廣活動中，去參加了英國尼泊爾節（Nepali Mela UK），在那邊募得了一些額外的資金。這個節慶是為住在英國的尼泊爾人舉辦的。二○一九年的活動在八月舉行，地點在肯普頓公園（Kempton Park）。

但是我一到那邊，心就沉了下來。我必須要一個攤位一個攤位地走動，每個攤位都介紹了某種尼泊爾文化，我可以在那邊認識各種具有影響力的人，然後跟他們要錢。這太尷尬了⋯我這輩子從沒有跟人要過什麼東西，這種想法有損我的尊嚴。身為一名菁英戰士，卻得用這種方式尋求支持和捐款，我覺得有點過頭了。

「這太不像我了。」我難過地想。

但是我別無選擇。於是，我轉換了我的態度。我的登山計畫原本就沒多少人知道，所以我的募款過程也不會引起太多注意。

沒錯，寧斯，你會覺得尷尬，但那是你的自我在說話，不要在意它。想想最終的結果。

重點不是你的感覺，而是你在為人類做的事。

我一一跟每個攤位的人握手，和他們打交道，收穫五英鎊、十英鎊、十五英鎊的捐款，直到我累垮了。我的自尊受損，但是我很高興我盡了全力，就像之前寫信給理查‧布蘭森爵士等人一樣，儘管沒有任何人給我回覆。

不過我的壓力愈來愈大。這一年，我大多是透過代訂機構和登山協會在處理這個計畫，但是二○一九年的夏天，我還得煩惱中國和西藏政府的事。安排攀登最後三座高峰──馬納斯魯峰、卓奧友峰和希夏邦馬峰──的時程對我是很艱難的考驗。蘇琪幫我處理了一些行政上的細節，除此之外，我幾乎是單打獨鬥。有時候，這些文書工作和規畫帶給我的壓力有如在布羅德峰攻頂，或是那個在干城章嘉峰營救人的夜晚一樣。我的情緒十分低落。

然後媽媽又病倒了。

她的情況愈來愈糟。執行這個任務時，我一直用她來激勵自己；情勢煩擾時，我因為她，所以能堅持下去，我把她放在心裡，決心要帶她去看看這十四座高峰。但是我現在處於

兩難的位置。爬完這十四座八千公尺高山後，我就可以把爸媽接回加德滿都相聚，自由地從事其他賺錢的事業。可是現在時間在跟我作對；這一週尤其如此。媽媽又住院了，醫生認為她再次挺過心臟手術的機率非常低。

「在她這個年紀接受這種手術的人，死亡率是九十九％。」外科醫生說道。

她裝上了呼吸器，我擔心最糟的狀況發生，於是把家人都找回尼泊爾。那時哥哥們在英國，妹妹在澳洲。我們很可能得和媽媽做最後的道別。

雖然大家對我的抱負看法並不一致，但是對我而言，家人代表一切。在第一階段任務開始之前，我把這十四座高山紋在背上，從脊椎頂部開始，然後在肩胛骨展開，有如一幅史詩般的織錦畫。這個紋身宣告了我想要完成的事，在痛楚的紋身過程中，我的爸媽、哥哥們、妹妹和蘇琪的DNA都混進了墨水裡。我想要帶著他們一起去旅行，去到他們無法親身體驗的地方。

我父母都七十多歲了，而且行動不便──不可能站在聖母峰上看壯麗的喜馬拉雅山脈在腳底下展開，也無法體驗安娜普納峰上的荷蘭稜線或K2的瓶頸路段。蘇琪和我的哥哥、妹妹都沒興趣跟我一起爬山，但是我想要帶他們到這些世上最美麗、最危險的地方，至少在精神上和我一起進行一趟靈魂之旅。

把他們的DNA和我的混在一起有另一個原因，就是把它當成一個深切的提醒以及理性

的聲音。在山上，對與錯之間的決定有時就只在一念之間。我可能會冒險傷了自己或我的同伴。有時候，登頂熱會讓我把自己逼過頭，跨越了勇敢和愚蠢中間那條線。但是有了要顧念的家人，便能時時提醒自己：我在為誰而戰。

在可能行事魯莽的時候，這個想法總是能讓我保持謙遜，護住自己的安全。想要冒險之前，我會想想還需要我照顧的爸媽，想用擔任廓爾喀軍人的薪水把我送進寄宿學校的哥哥們。我虧欠家人太多了，我想把我所有的成就歸給他們。

媽媽知道她是我的力量來源。她似乎一直在撐著，彷彿知道她的死會粉碎我攀登十四座高峰的夢想。在印度教，父母過世時，家人要守喪十三天，在這段時間獨自哀悼，徹底發洩情緒，然後在撫平巨大的傷痛後，重新回歸生活，把用來哀悼的精力化為更有成效的東西。

如果媽媽過世了，我必須把自己和其他人隔離開來，一天只吃一餐，而且只能吃青菜。雖然我沒有宗教信仰，但是媽媽有。我會心甘情願為她執行這些儀式，即使這代表我必須放下最後的三座高峰。但是她比我預期的還要強壯。她再次接受侵入性的心臟手術，而且熬過來了。

我坐在她的床邊，握著她的手，跟她解釋我接下來這個月的計畫。

「我還有三座山得爬，」我說。「讓我把它完成吧！」

她笑著點點頭，什麼都不必說──我知道她是站在我這邊的。一直都是。

第二十一章　史詩級的成就

事情終於有了進展。

跑文件和進行政治交涉了一整個月後，我現在該做的是盡我所能地推動第三階段任務，我計畫先攀登馬納斯魯峰，然後進入西藏去攀登卓奧友峰。這時候，中國和西藏當局終於出現一點給我希夏邦馬峰登山許可的徵兆了。

由於還沒有完全確認，所以我不敢對這個消息太有把握，也不敢鬆懈。我請朋友和社交媒體上的追蹤者寫信轟炸兩個政府，希望施加一點公眾的壓力讓他們開放這座山。在那之前，我先把焦點放在馬納斯魯峰，因為同時要帶一批客戶一起上山，所以我得格外小心。這座位於尼泊爾境內的八千公尺高山因為死亡率高，在世界最致命的高山榜單上名列前茅。

強調那些令人心驚的統計數字不是我的工作，但是等到我們上了二號營地進行高度適應時，就很難不感到吃力，至少心情上是這樣。我距離任務完成如此之近，但又覺得每件事似乎都有可能出錯。

媽媽的健康狀況讓我無法放鬆，以我承諾的時間和方式爬完最後幾座山也是壓力。再來

是我的選擇帶來的財務後果——沒有養老金，沒有保障。我不打算跟大家訴說我的痛楚。在馬納斯魯峰上，其他登山者問到我的工作狀況，或是提及我經歷過的險境時，我都沒有談到我精神上的負擔。再一次選擇無視我受的苦。

這樣的態度無疑也是一種壓力，但是我認為對我是有利的。在馬納斯魯峰待了一個星期左右，基地營流傳著一個謠言：卓奧友峰今年的攀登季節將提早結束，因為某些原因，中國政府要大家在十月一日前撤離。我看了我的日曆。該死！九月只剩下兩個星期了，我沒得選擇，只能暫時中斷攀登馬納斯魯峰的計畫。

做了些估算後，我認為我可以先過去攀登卓奧友峰，然後趕在馬納斯魯峰的天氣窗口結束前回來跟我的客戶會合。我不能讓他們失望——既然答應要陪他們上去，我就會信守我的承諾。然而這會是一件非常辛苦的事；它會加重我的壓力，我幾乎沒有犯錯的空間。於是，在格斯曼的陪伴下，我打包行李，利用直升機和地面交通工具前往西藏。經過一連串邊境檢查後，我踏上這段變得極為緊張的遠征。

上山前，我就開始馬不停蹄地工作。第一件事是要找出登上卓奧友峰最快的方式。我知道架繩隊的人只到達二號營地。我們把氧氣瓶、帳篷和繩索帶到一號營地後，就上去幫忙架設更高處的固定繩，然後回基地營開始我們的正式工作。

由於攀登卓奧友峰的天氣窗口很短，所以有很多登山隊聚集在山上，其中包括我們的朋

友明瑪雪巴。他是個人脈很廣的登山者，正打算要帶幾位中國西藏登山協會的高級官員參觀基地營。他也計畫在跟我們差不多的時間攀登卓奧友峰。我心想他或許有辦法為我的希夏邦馬峰許可證疏通管道。在開會討論天氣系統、開路和工作分配的空檔，我一個一個帳篷尋找明瑪。最後發現我的消息有誤，他還沒到。不過我還是留了訊息給他，希望有空時可以聊一聊。

另一方面，我發現某些登山者間的氣氛很詭異。嫉妒是一種偶爾會出現在登山公司間的情緒。這個市場不大，因此對客戶的競爭激烈而殘暴，如果爬的是難度較高、較為偏遠的高山更是如此。一個新的團體的加入有時會在現有組織中引起敵意，特別是這個新團體的態度認真，成員經驗豐富時。

因為「可能計畫」的關係，菁英喜馬拉雅探險公司，還有明瑪・大衛・格斯曼、格爾真和達瓦等人開始進到大家的雷達感應區。如果可以成功攀登清單上的最後三座山，我們的名聲肯定更甚現在。不過，並不是每個人都為我們的成就感到開心。某個午後，我在為攻頂做準備時，一位在另一個登山公司工作的朋友跑到我的帳篷，聊了些令他煩惱的八卦。

「寧斯，尼泊爾的登山社群十分以你的成就為榮，」他說道。「你現在出名了，彰顯了我們的能力，這是件美好的事……」我跟這個人很熟，他是個好人，但是他不需要如此恭維我。**不好的事要發生了**，我有預感。

這位朋友繼續講。「但是你要小心，有些人因為這樣在嫉妒你，還說只要推你一把，你就會永遠從山上消失。」

這是個警告。

這麼說的人或許是在開玩笑，但也可能是真心想要除掉我，而我的朋友傳達了消息。我不認為自己是個多疑的人，但是我也不天真。高海拔處隨時有意外發生，就算是經驗豐富的登山家也不能倖免。如果哪個架繩隊的人或有敵意的嚮導想要趁格斯曼和我不注意時，把我們推下山，然後說我們是不小心墜落的，沒有人會反駁。沒有人會要求他們的不在場證明，幾乎找不到證據可以證明他們是故意的。如果執行這個詭計的是一群人，這個陰謀就會更無懈可擊。

這個消息並沒有太影響我的心情。也就是幾個人因為嫉妒，所以在營地大放厥詞。**誰理他們？**不過這倒是個嚴厲的提醒，不是每個人都能信任。但是當信任是不可或缺的條件時——像是一起在危險的地形架設繩索時——就麻煩了。我請我的朋友在攀登過程中幫我留意。稍後我從二號營地開始工作，帶著一捆長長的繩索，一口氣開了四百公尺的路。

砰！砰！砰！我大步向前。我不想要炫耀，也沒有想要操累其他人的意思。但是如果菁英喜馬拉雅探險公司的成功讓某些人不開心，我就得讓他們明白為什麼我們的聲譽會愈來愈高。我跟格斯曼在九月二十三日登頂。我們的努力和速度說明了一切。

§

安然無恙地完成了卓奧友峰的攀登任務後，我們完全沒有時間慶祝。我必須以最快的速度回到馬納斯魯峰，天氣窗口就要結束了，於是我很快地打包離開。如果這個任務是一場馬拉松，我現在大概是在二十二英里處，剩下的距離跟過去一樣困難重重。如果這個任務是一場馬拉松，而主要的原因還是外交上的障礙。我計畫在爬完卓奧友峰的四天後攀登馬納斯魯峰，如此一來，我便完成清單上的十三座高峰了。但是儘管我已經盡力遊說了，希夏邦馬峰依舊看似遙不可及。

我有辦法完成我起頭的事嗎？

大家都在看著。當中有許多人最初並不認為我能走這麼遠。不少專業級的登山家甚至不認為我有能力攀登完巴基斯坦境內的八千公尺高山，因此，就算我沒有機會攀登希夏邦馬峰，我在二〇一九年的努力成果也足以讓人刮目相看。團隊中的幾位尼泊爾夥伴也得到了很多關注，所以從這些角度來看，我們的工作已經相當成功，我現在只需要再做三件事。

第一件事是爬完馬納斯魯峰和最後一座山，我希望是希夏邦馬峰，但也有可能是道拉吉里峰和聖母峰。接下來是讓我爸媽再次回到同一個屋簷下。第三件事是讓世界關注我們對地球環境造成了哪些破壞。現在登山界的人都在盯著我看，所以我決定馬納斯魯峰不只是我要攀登的下一座山，還會是我的一個平台。

我要站在它的最高處，在那裡表達我的觀點。

「今天是九月二十七日，」我說道，格斯曼則在一旁錄影。「我現在站在馬納斯魯峰的峰頂。我們現在沒有要談『可能計畫』，我在峰頂上想說的是關於環境的事。過去十年，我們因為全球暖化經歷了很明顯的改變。冰塊融化的情形跟過去有很大的不同。聖母峰的坤布冰瀑上，冰河每天都在融化，以致於它愈來愈薄、愈來愈小。地球是我們的家園，我們應該要更嚴正看待這件事，更謹慎、也更專注於我們對待地球的態度。因為到了最後，它不存在，我們也就不存在了。」

我沒有認真想過我要說什麼，就只是把內心的話講出來而已，但是它反映的是我對這個世界最真實的感受。我認為人類在接下來十年或二十年要面對的最大挑戰，一定跟氣候變遷有關，想要修復好它，我們需要大幅度糾正我們的行為。我們每一個人都是這個巨大星球上一個微不足道的小點，但是每個小點都擁有解決最難以克服的問題所需的潛力。

如果我可以在七個月內攀登這麼多死亡地帶的高山——不管有沒有最後一座——那其他人也可以找到或爬上他們在環境科學、替代能源或是氣候行動的聖母峰。我的努力成果證明每個人都有潛力超越人類現有的成就。它代表一線希望。現在我希望大家也把這一線希望用在自己的挑戰和計畫上，發揮你們的正向力。如果我的努力可以激起一點火花，不管是多小的火花，我都會很開心。

接著，希夏邦馬峰之行定下來了。

§

之所以能成行，是一連串的電話、電子郵件和會面的結果，我很難完整地描述這個過程，總之，最後是靠著一個人突破重圍，出現了轉機，這個人就是我在卓奧友峰一直想要聯絡的**明瑪雪巴**。他知道我的付出，也被我尋找各種管道，想盡辦法要攀登最後這座山的努力打動了。在西藏和尼泊爾，謙卑可以讓一個人走得很長久。

之前中國登山協會等單位拒絕給我登山許可，而且一直沒打算撤回他們的決定，我理應感到不滿而對他們有怨言。但是相反地，我以謙卑的態度透過明瑪跟他們再次溝通，因為我堅信友誼是互相的：每個人都希望被平等對待，除非他們的行為模式與眾不同。如果有人讓我不開心，我也要讓他們嘗嘗那滋味；如果有人對我和善，我也會釋出善意，而每個人都有獲得救贖的機會。因為一個集體決定就對當權單位的個人懷恨在心並不符合我的理想。

我最早聽說我的登山許可通過了，是在回到馬納斯魯峰的基地營時。一個人脈很廣的登山者聲稱我攀登希夏邦馬峰的申請通過了。「寧斯大哥，成功了。」他興奮地告訴我。登山隊裡的其他人鼓譟著要喝啤酒慶祝，但是我還不敢跟著陷入他們的熱情中。就怕到頭來空歡喜一場。

「我不敢高興得太早，等真的拿到文件之後再說。」我心想。

我沒有等太久。中國登山協會跟我聯絡了；他們想要聊一聊，我們的談話內容很正面。了解我的雄心壯志後，他們決定短暫開放希夏邦馬峰，讓我可以完成我的任務。我終於鬆了一口氣。經過這麼多磨難後，終點線就在前方。

但是有個問題，明瑪向我解釋，我必須在他的陪伴下前往基地營，才能進入山區——這是中國登山協會開的條件。一開始我有點惶恐，我擔心他們想要強行介入，或是想要搶風頭。但是想到任務成功可以帶來的正面影響後，我就把這些顧慮放下了。

如果明瑪的參與是我能不能攀登第十四座高峰的關鍵，那我樂意多一個伴。再怎麼說，我們的團隊可以因此多一個人力。而且事後再看，我其實不需要為他的參與有過多擔心。明瑪很快就證明了他是個得力助手。他是個可以一起喝酒的夥伴，他能提供登山時的資源，還可以幫忙解決計畫中遇到的難題。事實上，他是西藏地區人脈最廣的人。

但是儘管有他的加入，壓力還是從四面八方而來。贊助商打電話來了，他們想知道為什麼我沒有在社交媒體上發表更多照片，也沒有提及他們的名字。我的智齒又開始痛了。而最大的壓力來自那位好管閒事的山區聯絡官。我們在查看天氣，試著找出最好的攀登日期時，他也過來摻一腳，給了我們一個壞兆頭的警告。

「這座山太危險了，」他說道。「天氣太惡劣了。」

他說的並沒有錯，雪的確很大，但是我曾經在更糟的情況下爬山過。一開始，我試著開玩笑帶過。「別擔心，老兄，」我拍拍他的肩膀說道。「我是風險評估大師！」

那位聯絡官搖搖頭。「抱歉，不行。」他說道。「如果你出事了，我得負責。而且還有雪崩的問題。」

「天啊，」我心想，「這傢伙太難搞了。」

最後，我靠著毅力說服了他。我告訴他，在 K2 上，我在沒有人願意幫忙的情況下完成了固定繩的架設。也提到二○一七年，在 G200E 幾乎要宣告失敗時，我扭轉了局面。除此之外，我有十九次成功攀登八千公尺高山的紀錄；其中有十三次發生在二○一九年，在我的帶領下，沒有任何人在山上喪命，就連手指腳趾都沒有損傷。

說明我的立場時，我難掩心中的挫敗，但是我知道只要大聲，我就輸了。在這麼關鍵的時候情緒失控，很可能讓我接下來的損失慘重。終於，這位聯絡官讓步了；最後一道關卡就在眼前了。在攻頂的前一晚，我坐在希夏邦馬峰的山腳下整理我的思緒。

「寧斯，別緊張，」我告訴自己。「你已經走到這裡，現在只要活著就行。非不得已，不要冒多餘的風險。控制一切，保持冷靜，不要衝動。你得活著回家，這項任務才算完成。」

我看著希夏邦馬峰的峰頂。雲霧開始聚集，不祥的雷聲在底下的山谷間迴盪。看著前方的崇山峻嶺，我不禁蕭然起敬。不管天氣如何肆虐，像希夏邦馬峰這樣的高山總是文風不

動，屹立不搖。即使周圍的天氣惡劣，它依舊堅不可摧。我想要像它一樣。

我知道這一刻討論希夏邦馬峰的強弱沒什麼意義，因為矗立在我前方的這位巨人不會論斷我。相反地，它帶給我很大的激勵。如果我可以汲取一些高山的精神，在面對痛苦、壓力和恐懼時能安然不動，那就沒有任何事可以阻擋我了。晚上休息前，我問了希夏邦馬峰最後的問題。

你會讓我成功嗎？

可以，還是不可以呢？

答案隨雪飄來。

§

上山時的天氣狀況非常可怕。彷彿是這座山想要阻止我完成最後的任務，或至少想要知道我是不是真的有能耐完成這項工作。我、明瑪·大衛和格爾真跋涉上山，行經低處營地，一路架設固定繩和固定點。狂風以每小時九十公里的速度向我們襲來，鄰近還有雪崩的威脅，但是我們勢不可當。過了一號營地，稍作休息時，我從背包拿出我的無人機。攀登希夏邦馬峰無疑是件了不起的事。以它做為任務的結束絕對讓人激動，我想要盡可能捕捉這次攀登的畫面。等風稍微平靜點時，我讓無人機升空，拍攝了我們一小隊人排列上山的景象。

就在這時候，地突然震動了。我落後其他人大約五或十分鐘的腳程，當我抬頭看時，他們下方的雪地裂了開來，一大片雪從山上滑落。究竟是什麼引起的雪崩不得而知，但是就在它開始晃動，往下傾瀉時，我成了意外的旅客。我在雪中掙扎，然而反抗它毫無意義。

我抬起頭，決定讓山神來決定我的命運，身體向下滑時，周圍的雪地也裂開了。飛濺的雪將我瞬間吞噬，然後又把我吐了出來。就在我準備好要被淹沒，以窒息結束這一切時，世界靜止了。我低頭看，滾滾大雪從我底下奔騰而過，打在岩石上，激起一朵蘑菇狀的雲朵。

不知為何，我腳底下的雪止住了。山神放過了我。

「我真不敢相信，」我笑出來。「在走了這麼遠之後，差點喪命在這最後一座山。」

在那之後，無人機就一直收在我的背包裡。

自從那次在巴基斯坦摔倒後，我的信心已大幅恢復。在黑暗中歷經艱險，搖搖晃晃地爬上迦舒布魯一峰的經驗，提振了信心；在K2上，近兩百個登山者都已經放棄時，我把最後的固定繩架設完成，給大家打了一劑強心針；攀登布羅德峰時，身體被徹底摧殘，卻激發出我在險境中的毅力。

在南迦帕巴峰上，我的心理受到重創，但是我得到治癒，也因此成長了。就在我走回明瑪和格爾真等我的地方時，我很驚訝地發現這次瀕臨死亡的經驗竟然沒有帶給我任何情緒上的衝擊。同時我感受到，短時間爬了近十四座山峰後，我的冰爪和我的身體似乎結為一體；

我的冰斧也像是我的另一隻手臂。任務來到這個階段，每次要和這些工具分開時，我都會感到有點不安，就好像上戰場沒有帶武器一樣。

攻頂希夏邦馬峰時，我們對採用阿爾卑斯式攀登頗有把握，走了一條新的路徑。過了二號營地後的坡度相對較緩，天氣也平靜下來。雲散了，風止了，四周一片祥和，我的內心也跟著感到安靜。後半段的攀登最後是在緩慢而平穩的步調下完成的，雖然沒有什麼技術難度，但是在情感上，登上峰頂費了我好大的勁。完成了。

那一刻，我突然意識到我的成就。我在六個月又六天之內爬完了十四座世界最高峰，讓那些懷疑我的人全閉上嘴。我讓他們知道，想像力加上決心可以實現什麼，也讓地球和它的居民面對的一些挑戰得到關注。

我讓不可能變為可能。

我眺望遠處的聖母峰，這一切開始的地方，壓抑了許久的感覺一下子湧了上來⋯⋯光榮、喜樂和愛。我想到蘇琪，我的朋友和家人。想得最多的是我的爸媽。眼淚從我的臉龐滑落。

從某個角度看，這個任務就像一場發現之旅——我探險高山，也探索自己。透過攀登十四座高峰，我試著找出真正的我；我想要知道我的生理與心理極限在哪裡。

我一直知道自己擁有一種與眾不同的驅動力。還是個小學生時，我努力成為區域內跑步最快的人。了解到當一名廓爾喀軍人是件光榮的事後，我竭盡所能地成為他們的一員。然後

發現光是服役不夠，我還想成為更好的。知道英國特種部隊的工作內容，以及加入他們必須付出的辛苦後，我便努力不懈，直到被錄取為止。

我不確定我這些欲望是從哪裡來的，但是很明顯地，我從小就是這樣。還是住在奇旺的小男孩時，我可以為了找蝦子和螃蟹，在小溪裡待幾個小時，把所有的石頭都翻遍。不管需要花多少時間和力氣，事情沒完成，我絕不善罷甘休。時間快轉到三十年後，這樣的個性依舊沒有改變。我還是抱著一樣的精神，只不過參數不一樣了，我探索的不再是小河，而是死亡地帶的山峰。成功在望之際，我已經開始想像更遠的事。

我還想要更多。**但是我還可以做什麼呢？**

我站在希夏邦馬峰的峰頂上，將周圍的景色盡收眼底，臉上感受著刺骨的寒意。接著，我打電話回家，告訴媽媽我成功了，以及我接下來的計畫。

「我成功了！」我對著電話大聲說道。「我沒事。」

線路啪啪作響，但是我聽出了她的笑聲。

「兒子，平安回來。」她說道。「我愛你。」

結語

在峰頂上

這麼大的成就，我是幾天過後才有感覺。隔天早上我還宿醉中，跨越了邊界回到尼泊爾，在那邊，我跟我的團隊——**高海拔特種部隊**——獲得英雄式的歡迎。我各種破紀錄的成就已經傳遍。

我以比世界紀錄縮短七年的速度登上了世界最高的十四座山峰，也以最快速度連續登頂聖母峰、洛子峰和馬卡魯峰。我用二十三天的時間攻下了巴基斯坦境內的高峰，在七十天內爬完了世界最高的五座山峰——聖母峰、K2、干城章嘉峰、洛子峰和馬卡魯峰，我一開始的野心是希望在八十天內完成。除此之外，我是在單一季節（春季）攀登最多八千公尺高峰的人，在三十一天內爬了安娜普納峰、道拉吉里峰、干城章嘉峰、聖母峰、洛子峰和馬卡魯峰。這個任務超乎想像地成功，讓許多人跌破眼鏡。

我再次打電話給媽媽。在加德滿都有個派對，雖然媽媽的狀況並不好，但是醫生向我保證她可以旅行，所以我請她和我一起搭直升機赴會，像個大明星一樣。一開始她有些猶豫，但是我告訴她她對我有多重要，以及這個任務是我一生最大的成就。

「我希望妳可以一起來。」我說道。

「好，我過來。」她最後答應了。

我們抵達加德滿都的特里布萬（Tribhuvan）機場時，場面令人無法置信。一支軍樂隊正在表演，現場有幾十個攝影師和記者，還有大批的群眾包圍。我有點懵了。媽媽一直認為爬山是我瘋狂的嗜好，是讓我感到愉快的冒險活動。她從沒有想過我做的事會受到廣大的世界關心，看到那些群眾和這麼大的陣仗，她才恍然大悟。

隨著直升機的螺旋槳緩下來，一部引擎蓋上插著英國和尼泊爾國旗的白色 Range Rover 休旅車開過來了。英國駐尼泊爾大使理查‧莫里斯（Richard Morris）下車和我們握手，並對我的努力表示感謝。

「我們為你感到驕傲，」他說道。「你的成就令人感到不可思議。」

我們的車行經市區前往招待會現場，群眾一路跟著我們。

但我還有許多尚待完成的事。

攀登十四座高峰後的幾個月，我想盡辦法讓父母重聚。我在一家尼泊爾銀行申請了貸款，也跟家人借了錢。菁英喜馬拉雅探險公司進行了幾次成功的攀登活動。在我的任務成功後，對這些嚮導服務的需求陡升，我的勵志演講也是如此。藉著這些財務上的回報，我在加德滿都找到了一處適合我爸媽的房子。

我們很興奮。二〇二〇年初辦理完手續後，我就著手幫爸爸搬出奇旺的舊房子，搬進新家。二月二十五日，蘇琪和我飛往尼泊爾，準備讓他們團聚，但就在我們著陸後，我的電話響了。**晚了一步**。媽媽在幾個小時前過世了。我的心碎了──我的所有成就都因她的精神鼓舞而來。

在印度教的葬禮儀式中，我反思並成長。十三天後，我再次向前看，把悲傷化為力量。因著家人的愛與支持，我才能把自己推向極限，向世界證明我們可以超越原先人們設定的期望。

一開始有許多人嘲笑我的野心，但是任務達成後，我發現許多傑出的登山家也開始以一年攀登數座八千公尺高峰為目標，不再是一座或兩座。我把人類可及的標準提高了，這一點讓我深感驕傲。

我也很高興得知尼泊爾雪巴嚮導受到更多的重視。和我一起爬山的幾個人地位都提高了。他們現在被認為是世界最好的登山家，在我看來實至名歸：我們是以相對較小的登山隊運作的，一隊約有三到五個人，但是我們展現出來的是十頭牛的力氣和一百個人的決心。

他們值得擁有前方等著他們的所有獎賞，為了向集體的努力致敬，我把我們在希夏邦馬峰開發的新路線取了一個名字，叫「可能計畫路線」。

最重要的，我發現登上這十四座高峰峰頂對我來說只是個起點，我想要進一步追求……

追求什麼呢？

山就在那邊等著；我可以挑選我想爬的山，以我想要的方式挑戰它們。我可以根據速度、攀登方式和體力條件來挑戰它們——我有無限多種方式可以探測自己。嘗試執行這些任務而喪身的可能性，顯然會比我過去從事的冒險高，但這就是重點：我要測試的是我最大的能耐。坐著什麼事都不做和活在過去，從來都不是我的風格。

我想要再次站上世界的最高點，即使知道我隨時可能葬身山谷。

因為那是我唯一的生，與死，之道。

附錄一 死亡地帶教我的事

一、領導能力不總在於我想要什麼。

任務的第一階段來到道拉吉里峰的基地營時，團隊裡的幾個人明顯地撐得很辛苦。他們的體力不支，士氣被徹底擊潰。我雖然剛爬完安娜普納峰，還執行了壓力龐大的搜救任務，可是狀態還很好。但是我知道不顧一切地繼續前進，把其他人逼向極限是不智之舉。所以，我必須考慮怎麼做對團隊是最有利的。

當你是團隊中速度最快或是最強大的人時，很容易就會按著自己的能耐行事，但是這會讓周圍的人很快地失去信心。他們會覺得你自私、狂妄，還有點愚蠢。大家會認為你不在意其他人，然後漸漸地，就失去了團隊合作的精神。當你需要他們挺身而出時，他們不會理你。

那種情形下，與其讓其他人不開心，不如設身處地為他們考慮。看看你可以怎麼妥協：有什麼方法是對大家都有利的呢？我的做法是讓團隊稍事休息，等他們的體力恢復。沒錯，這麼做會讓我們多花幾天才能度過難關，但是這個舉動可以讓團隊知道，這個任務不是只關乎我。

最後的結果是，他們願意在接下來六個月為這項事業竭盡全力。

二、大山上，小事情最為重要。

過去幾年來，我研究了一些攀登八千公尺高山時，可以減輕我工作強度的技能，其中最重要的一項和呼吸有關。在高海拔處，我會戴著魔術頭巾來防晒和保暖，但是戴著它時，呼吸會產生水氣，所以我的雪鏡或太陽眼鏡總是起霧。

為了解決這個問題，我改變了我呼氣和吸氣的方式。我抿著嘴，從鼻子吸氣，然後避開雪鏡，朝下呼氣。魔術頭巾會讓進來的空氣稍微溫暖一點，這可以保護我的肺部不在零下的溫度衰竭。聽起來像微不足道的細節，但是它可以防止我失溫，因為我吸進來的空氣不那麼冷了。此外，我的手指也不會被凍傷，因為我不用脫下手套來拿擦拭布。（順帶一提，這個動作在八千公尺的高度做起來相當費勁。）

把小事情做好可以成就大事。對你而言，可能是透過合約上的細節談成一筆大生意，或是參加十公里賽跑時穿對了鞋子。諸如正確的呼吸技巧，確切地知道我的能量膠放在什麼地方，或是把我的冰斧放在可以隨手拿到的位置……等，都可以減少我在八千公尺高山上的壓力。

三、永遠不要低估前方的挑戰。

二〇一五年，我第一次發現低估一座山可以帶來的危險，我付出了相當的代價才得到這些教訓。當時我做為一個學習中的中級登山家，去攀登了阿根廷安第斯山脈（Andes）的阿空加瓜山。這是七頂峰中的一座，雖然高度不到八千公尺，但也有六九六一公尺，依舊是一座名聲在外、極富挑戰的山峰。

有野心想要在死亡地帶進行攀登的登山家，經常會以阿空加瓜山來測試自己的耐力。爬上這座山峰不需要任何繩索技巧，從頭到尾徒步上去即可，所以很多人會以為它很溫和。至少我是這麼以為。我翻了幾本登山指南和雜誌，看著一堆老人和小孩站在阿空加瓜山峰頂的照片，心裡有點不屑。這能多難？攀登道拉吉里峰和羅布崎東峰時交的朋友也認為，攀登這座山對我來說應該是輕而易舉的事。

「沒問題的，」其中一個人說道。「花一天走到基地營，再花一、兩天上峰頂，然後下來，完全沒有戲劇性可言。」

我對自己的能力深信不疑，也因為阿空加瓜山看似溫和，所以沒有帶上我的登頂裝。那是年初的時候，南半球正值夏天，所以天氣頗為溫暖。至於裝備，我帶了幾件登山褲、一件防水外套和一雙登山靴。但是我一進入位於潘尼坦達（Penitentes）的國家公園後，便開始下雪了。

阿空加瓜山地處偏僻，我整整走了十一個小時才走到基地營。我獨自旅行，由於平常上山的路徑被大雪覆蓋，所以我使用了地圖和指北針才抵達那裡。當我終於來到基地營，和其他的登山者會合時，大家的士氣相當低落。幾個人嘗試攻頂，但是因為天氣狀況不好，只得折返。

「上面太危險了，」一位來自國際登山嚮導聯盟（International Federation of Mountain Guides）的朋友說道。「發生雪崩的機率很高，而且天氣冷得嚇人。」

我自認比他們更懂。於是我向另一位登山者拿來一雙比我原先那雙可靠得多的登山鞋，又借來一件羽絨外套，便上山了。惡劣的天氣緊緊籠罩著我，原本很簡單的徒步登山變得像是攀登八千公尺高峰一樣，在距離峰頂只有三百公尺的地方，我差點就放棄了。

我的視線變得模糊。我沒有攜帶氧氣，所以高山症很快發作，我覺得自己就要暈倒了。

想爬什麼聖母峰呢？我的心動搖了。

想成為一名傑出的登山家的夢想也搖搖欲墜。**媽的，寧斯，如果你連這座山都爬不上去，還想爬什麼聖母峰呢？**

我喝了一口熱飲，打開一條巧克力棒。

速度是你的強項。快發揮你的能力。

快速攻頂後，我頭也不回地下山了。我在高海拔處上了重要的一課：**千萬不要低估你的山——不管其他人告訴你它有多麼容易。**

還有另一課：**要有自信，但也要展現該有的尊重。**

從那時起，我對每一次的攀登都克盡職守，為前方的挑戰做好準備，並告訴自己，如果我不謹慎看待的話，每一次攀登都可能成為我的最後一次。彷彿是為了提醒大家，萬一鬆懈了會落得什麼下場，我在任務第二階段時，又低估了迦舒布魯一峰，並嘗到了它的惡果。

不管做什麼，都要尊重你面對的挑戰，才不會因為突如其來的錯愕所苦。

四、尊希望為神。

光是幻想，不可能讓夢想成真。但是如果你把它當成你的終極目標、你的神，然後將自己完全獻上，就很有機會如願以償。

還是個孩子時，我很不甘願在地區冠軍賽時輸給其他學校的跑者，所以半夜起來進行祕密訓練。加入廓爾喀軍團時也是帶著同樣的心態：訓練時被要求跑三十公里，我就多跑二十公里來加強自己，因為我想要進特種部隊，所以這項工作便成了我的信仰，我願意為它投入我的所有。

與其幻想、祈禱或是等待你的下一個計畫或挑戰來臨（同時什麼都不做），不如致力於認真的行動。

五、當生死關頭來臨，可以顯現出一個人的真實性格。

很多軍人喜歡說一套，做一套。在基地時，一副英雄的樣子，不管他們有參與或沒參與的槍戰，都喜歡拿來吹噓一番。但是真正上了槍林彈雨的戰場，他們便開始慌張失措，躲到角落去。

在山上也會遇到這種態度的人，在基地營，天氣好的時候，有些人就喜歡自拍或胡鬧，大放厥詞地說自己要如何征服高山。但是一旦天氣變差，需要保持專注和極度自律時，他們就嚇壞了。這時候，他們真實的本性便會顯露出來：自私、偷懶，甚至罔顧他人的安全。

在緊要關頭，可以認識一個人的更多本性。

六、把惡夢變成正能量。

第一次攀登聖母峰、洛子峰和馬卡魯峰時，有人偷了我放在山上的氧氣瓶。我事先安排在幾個營地放置氧氣瓶，但是抵達時，發現它們被偷了。一開始我非常生氣，在那樣的情況下發怒是可以理解的，但是保持冷靜很重要。過度生氣只會浪費我的力氣，說不定還會導致高海拔腦水腫。就像我在第二點提到的，在大山上，小事情最為重要。負面反應，像是發脾氣，可能會讓我在接下來的攀登付出慘痛的代價。

我冷靜下來，在心裡轉念。我沒有讓怒氣繼續發酵，而是告訴自己，那些氧氣瓶到了比

我更需要它們的人手上。

「或許是某個人有嚴重的高山症，需要我的氧氣瓶才能活命，」我這麼告訴自己，雖然知道事實可能不是這樣。「如果是這樣，說得過去。」

沒錯，某個程度上，這是個謊言——但是和我在第八點提到的謊言很不一樣。這是一個重要的自我防禦機制。如果我一直為不見的氧氣瓶感到哀怨或忿忿不平，就是在浪費寶貴的能量，而我應該關注的，是我前方的使命。

積極思考是想在八千公尺高峰生存唯一的途徑。沒有人能因為自怨自艾就避開死亡。

七、為當下全力以赴……

——因為那是你擁有的全部。

軍隊選拔期間，有時我得面對非常艱難的工作：連續幾個星期的演練、行軍或是在辛苦的條件下進行操練，這種情況下，我不得不把自己逼到幾乎崩潰的臨界點。有時候一天跑了三十英里路，筋疲力盡後，隔天還得跑更長的距離，這樣可怕的工作強度，很容易讓人感到壓力巨大，疲於應付。但是我永遠對當下的工作全力以赴，明天的事交給明天來擔心。只有這樣，我才能應付這些龐大的挑戰。

同樣的態度也適用於攀登這十四座高峰的任務上。在山上，我盡量不去想下一座山的

事，因為我知道，如果我沒有緊盯著當下的挑戰，很可能就沒有攀登下一座山的機會了。攀登K2，卻把心思花在布羅德峰會讓我無法專注。保留體力沒有意義，我必須為眼前這一天竭盡所能，因為我知道不這麼做的後果。

明天或許不會到來。

八、絕不說謊，絕不找藉口。

我曾經有投機取巧的機會。二〇一七年的G200E後，尼沙提議要用他的直升機從南崎巴札鎮載我到馬卡魯峰的二號營地，但是我拒絕了。如果接受他的幫忙，我會是第一個在同一個攀登季節爬了洛子峰、馬卡魯峰和兩次聖母峰的人。但是這樣做是錯的。當然，除了尼沙以外，沒有人會知道。不過我一輩子都得帶著這個祕密。

找藉口很容易。你可能在試著戒菸或戒酒時，偷偷喝了瓶啤酒或吸了菸，然後聳聳肩說這是難免的事。對自己說謊，就是在走向失敗。為自己草率的行為說謊或找藉口，代表你打破了對自己的承諾。一旦這麼做過了，你便會一而再、再而三地把自己搞砸。

舉例而言，放棄攀登K2對我來說是相當容易的事，畢竟那麼多人嘗試攻頂，卻都失敗了。如果我因為經費不足而放棄這個計畫，沒有人會怪我。但是我不允許自己為了逃避困

難，做不該做的事。

如果我說我要跑步一個小時，我就會跑一個小時。如果我說要做三百下伏地挺身，沒做完我不會停下來。因為放棄努力會讓我自己失望，我不能忍受這種狀況發生。

你也不該如此。

附錄二　十四座高峰：日程表

登頂日期	階段	山峰	高度	國家
2019/04/23	1	安娜普納峰	8,091m	尼泊爾
2019/05/12	1	道拉吉里峰	8,167m	尼泊爾
2019/05/15	1	干城章嘉峰	8,586m	尼泊爾
2019/05/22	1	聖母峰	8,848m	尼泊爾
2019/05/22	1	洛子峰	8,516m	尼泊爾
2019/05/24	1	馬卡魯峰	8,485m	尼泊爾
2019/07/03	2	南迦帕巴峰	8,125m	巴基斯坦
2019/07/15	2	迦舒布魯一峰	8,080m	巴基斯坦
2019/07/18	2	迦舒布魯二峰	8,034m	巴基斯坦
2019/07/24	2	K2	8,611m	巴基斯坦
2019/07/26	2	布羅德峰	8,051m	巴基斯坦
2019/09/23	3	卓奧友峰	8,201m	西藏
2019/09/27	3	馬納斯魯峰	8,163m	尼泊爾
2019/10/29	3	希夏邦馬峰	8,027m	西藏

最短時間內登上所有八千公尺高峰 ——————
六個月又六天。

最短時間內連續登上聖母峰、洛子峰和馬卡魯峰 —
四十八小時又三十分鐘。

最短時間內登上世界前五高山峰 (1)：干城章嘉峰、
聖母峰、洛子峰、馬卡魯峰和 K2 ——————
七十天。

最短時間內登上巴基斯坦境內的五座八千公尺高
峰：K2、南迦帕巴峰、布羅德峰、GI 和 GII ———
二十三天。

單季（春季）攀登最多座（六座）八千公尺高峰 (2)：
安娜普納峰、道拉吉里峰、干城章嘉峰、聖母峰、
洛子峰和馬卡魯峰 ——————————
三十一天。

附
錄
三

世
界
紀
錄

———————
(1) 編按：此項紀錄於 2022 年被挪威登山家克麗絲汀・哈里拉（Kristin
　　 Harila）超越，她用六十八天登上世界前五高山峰。
(2) 編按：此項紀錄亦被挪威登山家克麗絲汀・哈里拉打破，她於 2022
　　 年春季在二十五天內攀登六座八千公尺高峰。

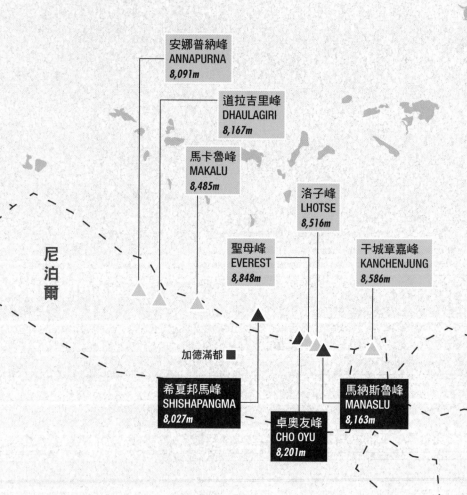

地圖範圍

中國

印度

中國

尼泊爾

安娜普納峰
ANNAPURNA
8,091m

道拉吉里峰
DHAULAGIRI
8,167m

馬卡魯峰
MAKALU
8,485m

洛子峰
LHOTSE
8,516m

聖母峰
EVEREST
8,848m

干城章嘉峰
KANCHENJUNG
8,586m

加德滿都 ■

希夏邦馬峰
SHISHAPANGMA
8,027m

卓奧友峰
CHO OYU
8,201m

馬納斯魯峰
MANASLU
8,163m

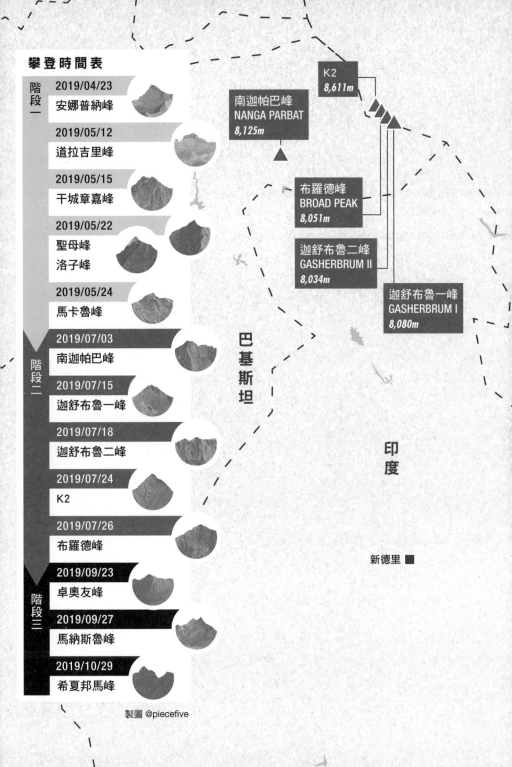

攀登時間表

階段一

2019/04/23
安娜普納峰

2019/05/12
道拉吉里峰

2019/05/15
干城章嘉峰

2019/05/22
聖母峰
洛子峰

2019/05/24
馬卡魯峰

階段二

2019/07/03
南迦帕巴峰

2019/07/15
迦舒布魯一峰

2019/07/18
迦舒布魯二峰

2019/07/24
K2

2019/07/26
布羅德峰

階段三

2019/09/23
卓奧友峰

2019/09/27
馬納斯魯峰

2019/10/29
希夏邦馬峰

製圖 @piecefive

K2
8,611m

南迦帕巴峰
NANGA PARBAT
8,125m

布羅德峰
BROAD PEAK
8,051m

迦舒布魯二峰
GASHERBRUM II
8,034m

迦舒布魯一峰
GASHERBRUM I
8,080m

巴基斯坦

印度

新德里 ■

致謝

我發現在寫這樣一本書時，很難記得所有在「可能計畫」中幫助過我的人。我會盡力，希望不要漏掉任何人。

沒有我的贊助商，「可能計畫」是不可能實現的。首先是英國寶名錶商，他們製作了一系列「可能計畫錶」（可以在他們的網站上購買），幫助我解決了原先可能扼殺夢想的財務窘境。也謝謝 SILXO、Osprey、Ant Middleton、DIGI2AL、Hama Steel、Summit Oxygen、OMNIRISC、The Royal Hotel、Intergage、AD Construction Group、Branding Science、AMTC Group、Everence、Thrudark、Kenya Air、KGH Group、Marriott Kathmandu 和 Premier Insurance。

本次的任務由菁英喜馬拉雅探險公司、Seven Summit Treks 和 Climbalaya 提供後勤支援。雖然，過了基地營之後的大部分影片都是由我和我的團隊自己拍攝的，但是之後發表的電影有來自 Sagar Gurung、Alit Gurung 和 Sandro Gromen-Hayes 的貢獻，他們跟我在 K2 的基地營會合，一起攀登了馬納斯魯峰。我也要謝謝 Noah Media Group 協助整理數個小時的攝影

片段，特別是 Torquil Jones 和 Barry，也謝謝 Mark Webber 做的介紹。我也得到了 SBSA 和尼泊爾駐英國大使 Durga Subedi 和多位尼泊爾重要人物的協助，包括尼泊爾旅遊發展局、前總理馬達夫・庫馬爾・內帕爾、國防部副部長 Ishwar Pokhrel、警察總局局長 Sailendra Khanal 和 Yeti Group 雪巴人 Sonam。也非常感謝將准將 Dan Reeves 的協助。

我在英國有一組行政團隊協助我處理公關議題，以及我在攀登八千公尺高山時的所有後勤問題。團隊成員包括我的妻子蘇琪，還有 Wendy Faux、Steve 和 Tiffany Curran、Luke Hill 和 Kishore Rana。謝謝所有和我一起攀登高山的客戶⋯安娜普納峰的 Hakon Asvang 和 Rupert Jones-Warner、南迦帕巴峰的 Stefi Troguet 和馬納斯魯峰的 Steve Davis、Amy McCulloch、Glenn McCrory、Deeya Pun 和 Stefi Troguet，以及世界各地透過 GoFundMe 捐款給我，或是購買相關商品支持我的人。一路上，我受到許多組織的幫助，謝謝他們，特別是尼泊爾登山社群、我的雪巴弟兄，以及廓爾喀和尼泊爾人社群：Myagdi Organisation UK、Madat Shamuha、Magar Association UK Friendly Brothers Dana Serophero Community UK、Pun Magar Samai UK、Pun Magar Society HK、Pelkachour and Chimeki Gaule Samaj UK、Tamu Pye Lhu Sangh UK，以及 Maidstone Gurkha Nepalese Community。

二〇一七年起和我一起攀登聖母峰、洛子峰和馬卡魯峰並打破世界紀錄的團隊，也值得

我一提：雪巴人拉帕·丹迪、雪巴人仲布（Jangbu）、雪巴人哈隆·多奇和雪巴人明瑪。

沒有我的家人，就不可能有這些成就。爸爸媽媽從小縱容我的冒險精神，在我答應會讓他們回到同一屋簷下時，允許我隨心所向去爬山。謝謝我的哥哥卡莫、吉特、甘格以及妹妹安妮塔，他們鼓勵我成為廓爾喀軍人。還有一長串的朋友名單，當中包含軍中和已經退伍的朋友：Staz、Louis、Paul Daubner、Gaz Banford、Lewis Phillips、CP Limbu、Chris Sylvan、Ramesh Silwal、Khadka Gurung、Subash Rai、Govinda Rana、Thaneswar Gurangai、Peter Cunningham、Shrinkhala Khatiwada、Dan、Bijay Limbu、Mira Acharya、Stuart Higgins、Phil Macey、Rupert Swallow、Al Mack、Greg Williams、Mingma Sherpa、Danny Rai、Dhan Chand、Shep、Tashi Sherpa、Sobhit Gauchan和Gulam。

最後，因為Hodder & Stoughton裡的每個人辛勤的付出，才能讓這本書得以出版，特別是Rupert Lancaster、Cameron Myers、Caitriona Horne和Rebecca Mundy。謝謝我在The Blair Partnership的經紀人Neil Blair和Rory Scarfe。最後，我要謝謝我的朋友和好兄弟Matt Allen，謝謝他全心全意地刻畫我的故事。沒有他發自內心的協助，這本書無法成形。

寧斯·普爾加，二〇二〇

照片出處

本書作者和出版社對書中照片版權所有者授權使用照片，表示誠摯謝意：

Ganga Bahadur Purja：1，2（上左）。不知名：2（上右、下）。不知名雪巴挑夫：3，8（下）。Alun Richardson：4—5，7。Pasang Sherpa：6，8（上）。G200E雪巴架繩團隊，不知名成員：9。Nimsdai Purja：10。Nimsdai Purja/Project Possible：11，13（上、中），14（中），18（上），20（下）。Geljen Sherpa/Project Possible：12（上），14（下），15（下）。Gesman Tamang/Project Possible：12（下），18（下）。Lakpa Dendi Sherpa/Project Possible：13（下），17（下）。Sonam Sherpa/Project Possible：14（上）。Mingma David Sherpa/Project Possible：15（上），16，20（上）。Sandro Gromen-Hayes/Project Possible：17（上），18（中），19。

作者與出版社盡全力聯絡了版權所有者取得授權，若以上有漏失或名稱誤植敬請見諒。

日後再刷可能再修正。

國家圖書館出版品預行編目(CIP)資料

BEYOND POSSIBLE 勇闖世界14高峰/寧斯・普爾加 Nimsdai Purja作
; 張瓊懿譯.－初版.－臺北市：大塊文化出版股份有限公司, 2023.04
304面；14.8x21公分
譯自：Beyond possible : one soldier, fourteen peaks my life in the
death zone
ISBN 978-626-7206-92-8(平裝)

1.CST: 普爾加(Purja, Nimsdai.) 2.CST: 登山 3.CST: 傳記

992.77 112002989

LOCUS

LOCUS

LOCUS